KB102648

꿈을 꾸다가
베아트리체를 만나다

Musée du Nuri

꿈을 꾸다가
베아트리체를 만나다

박누리 저

마로니에북스
maroniebooks.com

트루빌 해변에서 그림과 사랑에 빠지다

어렸을 때, 우리 집 거실에는 푸른 줄무늬 옷을 입은 소녀들이 해변에 앉아 일광욕을 하고 있는 그림 액자가 걸려 있었습니다. 진품은 물론 아니고, 그렇다고 복제 프린트화도 아니고, 흰 바탕 한가운데에 그림이 있고, 그 아래위로 화랑 이름과 전시 일정, 그 밖의 무엇무엇이 불어로 쓰여있었던 것으로 보아 아마도 프랑스에서 열렸던 전시회의 오리지널 포스터였던 것 같습니다. 그림 아래에는 대문자로 다섯 개의 글자가 또렷이 써 있었습니다.

MONET.

싸이월드 페이퍼 〈Musée du Nuri〉가 누리꾼들 사이에서 인기를 얻으면서, 언제부터 미술에 관심을 가졌느냐는 질문을 가끔 받습니다. 대학에서 미술사 강의를 들었고, 학창 시절에는 로마사에 관심이 많아 로마 역사 기행을 다녀오기도 했지만, 곰곰이 생각해보면 저의 기억 속 첫번째 그림은 어린 시절 거실에 걸려 있었던 모네의 포스터였던 것 같습니다. 모네가 누구인지, 인상파가 무엇인지도 몰랐지만, 곧 바람이 몰아칠 듯한 회색빛 하늘, 그 하늘과 하나인 듯한 바다, 그리고 바다를 등지고 앉아 이쪽을 바라보는 소녀의 초연한 표정에 왠지 친근한 느낌이 들었습니다.

금방 비가 오지는 않을까, 파도가 밀려오지는 않을까, 옆에 있는 다른 소녀가 독서에만 열중해 있어 심심한 것은 아닐까……. 그런 작은 궁금증들 때문에 다시 한 번 들여다보고, 또 한 번 들여다보곤 했습니다. 〈트루빌 해변에서〉라는 그림의 제목과 이 그림을 그린 화가가 인상파의 거장 클로드 모네라는 사실을 알게 된 것은 수년의 시간이 지난 뒤였지만, 그 앞을 지나칠 때면 언제나 어린 마음에 말을 건네던 그림 한 장, 그 동화 속 환상 같은 매력에 끌려 여기까지 오게 된 것은 아닐까 생각합니다.

이 책은 미술을 잘 아는 분들과 미술을 잘 모르는 분들 모두를 위한 책입니다.

미술을 잘 아는 분이라면, 필경 교과서에서, 강의실에서 많은 그림들을 보고 배우셨을 것입니다. 이건 사실주의, 이건 프레스코, 이건 르네상스…… 시대와 사조, 기법을 알고 익히느라 가슴으로 그림을 느끼기엔 너무 벅차셨던 분들에게는, 급한 일을 모두 마치고 한숨 돌릴 여유가 생긴 오후의 차 한 잔 같은 그림 이야기가 되었으면 합니다. 아는 그림이라도 홀가분하게 책장을 넘기며 그 그윽한 향기에 취할 수 있다면 얼마나 좋을까요.

그림을 잘 모르는 분들이라면, 처음부터 어려운 미술사적 관점으로 접근하기보다 모네의 트루빌 해변의 소녀들이 저에게 그랬듯, 그저 쉽고 친근하게 그림에 다가갈 수 있는 징검다리가 되어 드릴 수 있다면 좋겠습니다. 미술관에 갔을 때, 눈앞의 그림을 보고 어떻게 무엇부터 보아야 할지 도무지 당황스럽기만 할 때, "아, 이렇게 보기도 했었지~" 하고 자신만의

그림 여행을 떠날 수 있다면, 그 길동무가 될 수 있다면 더 바랄 게 없겠습니다. 같은 일이라도 직업보다는 취미가 더 즐겁듯이, 때때로 아마추어의 시각으로 보는 그림이 더 행복하니까요.

저 역시 이 책을 쓰면서 무척 행복했습니다. 이미 여러 번 보았던 그림이라도 글을 쓰기 위해 몇 번이고 다시 들여다보면서 이전에는 눈에 들어오지 않았던 것들을 발견하기도 하고, 또 지금껏 생각해왔던 것과는 다른 방향에서 볼 수도 있어 무척 소중한 경험이었습니다.

이 책이 나오기까지 많은 분들의 도움과 격려를 받았습니다. 아직 많이 부족한 제 글을 매번 즐겁게 기다려주시는 싸이월드 페이퍼 〈Musée du Nuri〉의 독자 여러분, 책 한 권을 함께 만드는 기쁨을 가르쳐주신 마로니에북스의 최홍규 차장님과 조선영 씨, 제 글의 가장 엄격한 비평가이자 애정어린 충고를 아끼지 않는 사랑하는 가족들, 그리고 처음 글을 쓸 용기를 심어주신 여러 선생님과 버팀목이 되어준 친구들에게 작은 지면이나마 감사의 뜻을 전하고 싶습니다.

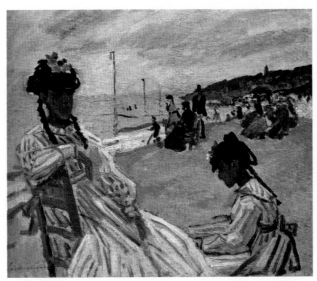

클로드 모네 Claude Monet, 1840~1926
트루빌 해변에서, 1870 | 캔버스에 유채, 38×46cm | 파리, 마르모땅 모네 미술관

| CONTENTS |

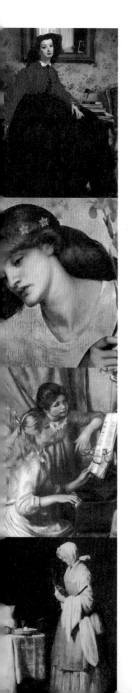

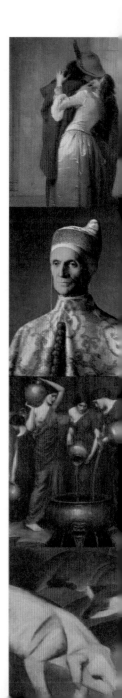

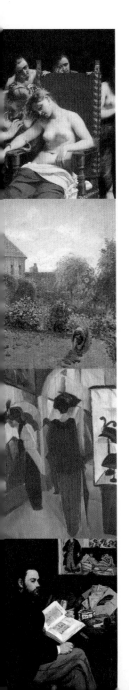

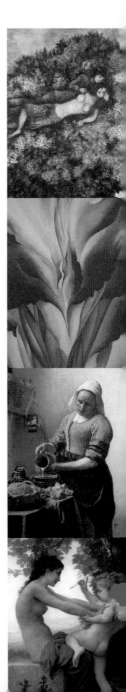

꿈도 없이, 두려움도 없이

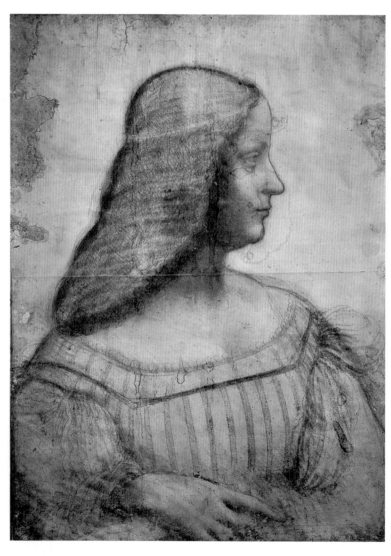

레오나르도 다 빈치
Leonardo da Vinci, 1452~1519

이사벨라 데스테의 초상, 1499
삐에르 느와르 콩테, 붉은 초크,
노란 파스텔, 63×46cm
파리, 루브르 박물관

이사벨라 데스테(Isabella d' Este)는 1474년 이탈리아 중북부의 중소도시 페라라에서 태어났다. 시오노 나나미가 '모든 의미에서 전형적인 르네상스인' 이라고 평한 페라라 대공(大公) 에르콜레 1세(Ercole d' Este I, 1431~1505)가 바로 그녀의 아버지로, 냉철함과 노련함, 관능과 교활함을 동시에 갖춘 르네상스 이탈리아의 이상적인 군주였으며 그의 자녀들 중 이런 아버지를 가장 많이 닮았던 사람이 장녀인 이사벨라였다고 한다.

이사벨라는 간발의 차이로 당시 이탈리아 반도 내에서는 최강대국이었던 밀라노 공국의 대공비가 될 기회를 놓쳐버렸지만 (그녀는 태어날 때부터 이미 만토바의 곤차가 가문과 혼담이 맺어져 있었기 때문에 바로 아래 여동생이었던 베아트리체가 이 행운을 거머쥐게 된다) 베아트리체가 발끝에도 따라오지 못할 특유의 매력과 승부근성, 거기에 "권모술수도 예술의 경지에 다다르면 아름답다"는 마키아벨리(Niccolò Machiavelli, 1469~1527)의 표현이 무색할 정도의 정치적, 외교적 지략으로 동시대인들은 물론 후세인들에게도 주저없이 '르네상스의 퍼스트 레이디' 라고 불리게 된 매혹적인 여인이다. 악명높은 체사레 보르지아나 신성로마제국 황제 막시밀리안 1세도 '이사벨라에게 반할 정도' 라며 극찬을 아끼지 않았다고 한다.

그녀는 숙련된 외교가로서뿐만 아니라 당시 이탈리아 상류층에 열병처럼 번지고 있던 예술 후원가(Patroness)로서도 명성이 높았다. 비록 그녀의 예술적 안목은 정치적 그것에 비해 한참 뒤떨어져서 그녀의 컬렉션은 미켈란젤로 등의 패트런으로 유명했던 동시대의 메디치 가(家)에 비하면

양적으로나 질적으로 현저히 뒤처지기는 했지만, 오히려 그 때문에 만토바 수준을 벗어나지 못한 소박한 취향의 후원에 만족했고 또한 본인이 이를 마음으로부터 즐겼다. 사실 메디치 가나 그에 못지 않게 명성이 높았던 교황 율리우스 2세와는 달리 그녀의 후원(patronage)은 원대한 예술 진흥의 꿈보다는 지극히 개인적인 수준, 혹은 예술 후원을 자신의 이미지 확립에 이용하려는 정치적인 목적을 벗어나지 못했다. 그러나 사실 전략적 위치 이외에는 별 볼 일 없는 만토바 백작부인에 불과했던 그녀가 당시 국제 금융의 중심지 피렌체의 실권자였던 메디치 가를 따라가기란, 군이 그녀의 개인적인 안목을 들먹이지 않더라도 이미 재정적인 면에서 도저히 불가능했던 것이 당연한지도 모른다. 역사에 가정은 없다지만 누가 알겠는가, 그녀가 여동생 대신 만토바와는 비교할 수도 없는 대국 밀라노로 시집을 갔더라면, 향후 유럽의 역사가 바뀌었을지.

이사벨라도 이 점을 분명히 알고 있었던 것이 틀림없다. 그녀는 일찍이 풍부한 재력을 바탕으로 당대 최고의 예술가들을 곁에 두고 그들의 활동을 후원 및 감상한 교황국이나 피렌체를 몹시 부러워했으며 다 빈치나 티치아노 같은 당대 최고의 예술가들이 자신의 초상을 그려주기를 바랐으나 번번이 거절당하고 만다. 초상화 대금까지 모두 지불 받은 벨리니(Giovanni Bellini, 1430~1516)마저 이런 저런 핑계로 그림을 그리지 않자 마침내 화가 난 이사벨라는 그림을 그려주지 않으면 초상화비를 돌려받아야겠다고 협박하기에 이른다. 그제야 뜨끔한 벨리니는 서둘러 초상화를 완성시켜 만토바로 보내는데, 이사벨라는 몹시 기뻐하며 이 그림을

평생 소중히 여겼다고 하지만 안타깝게도 소실되어 지금은 전해지지 않는다.

이밖에 남아있는 이사벨라의 초상화로는 티치아노(Tiziano Vecellio, 1485경~1576)의 그림이 유명한데, 이 그림을 그릴 당시 이사벨라는 이미 60세가 넘어 있었지만, 여전히 젊고 아름다운 모습으로 남겨지고 싶어한 그녀의 고집 때문에 아직은 어딘지 앳되어 보이는 얼굴에 특유의 야무진 성깔이 그대로 나타나 있다. 다른 화가들이 끝내 그려주지 않은 것인지, 아니면 마음에 들지 않게 그려진 초상화들을 이사벨라가 일부러 없앤 것인지는 알 수 없으나 이사벨라의 초상은 남아있는 것이 많지 않다.

위에서 말했듯 예술 후원을 자신의 이미지 확립이라는 정치적 수단으로 활용한 그녀는 언제나 자신이 원하는 모습으로 그려지기를 원했다. 그러나 어느 해 우연히 만토바에 들른 레오나르도 다 빈치는 이사벨라가 만만히 다룰 수 있는 상대가 결코 아니었다.

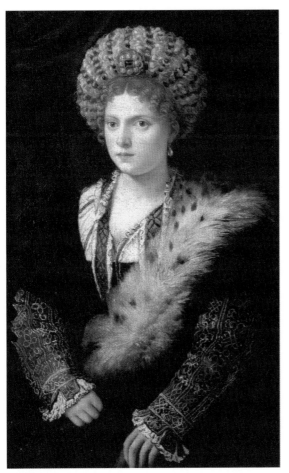

티치아노 베첼리오 Tiziano Vecellio, 1485~1576경
이사벨라 데스테의 초상, 1534~36 | 캔버스에 유채, 64×102cm | 빈 미술사 박물관

다 빈치는 만토바 궁정에 머물면서 자신이 본 이사벨라를 데생으로 그렸는데 초상화를 그려달라는 이사벨라의 끈질긴 요구에도 불구하고 밑그림에 불과한 이 데생을 유화로 다시 그려주지도, 그렇다고 그녀에게 돌려주지도 않았다.

데생 그 자체만으로도 황홀하게 아름답다고 생각했기 때문일까. 아니면 벨리니와 그녀의 줄다리기를 알고 있었기에 이런 변덕스런 귀족 여자와는 일할 게 못된다고 생각했기 때문일까. 그도 아니면 늘 자신이 원하는 모습으로만 그려지기를 바란 이사벨라의 미적 감각을 믿을 수 없었기 때문일까.

아이러니컬하게도 종이에 파스텔과 붉은 목탄만으로 그린 이 그림은 티치아노가 그의 트레이드마크라 할 수 있는 붉은 금발을 곁들여 정성을 다해 그린 정식 초상화 속의 이사벨라보다 훨씬 아름답지만, 티치아노 식의 붉은 금발이 유행이었던 당시 기준으로는, 그리고 시대를 초월하는 예술에 대한 깊은 안목이 부족했던 이사벨라는 당연히 마음에 들지 않았을 것이다.

이 그림을 보는 이들은 이런 생각을 할지도 모른다.

"다 빈치가 이 데생을 밑그림으로 유화를 그렸다면, 모나리자 만한 대작이 나오지 않았을까?"

그러나 나는 이 작품이 데생 그 자체로 남았기에 오히려 아름다움이 퇴색하지 않은 것이라고 생각한다. 다 빈치 역시 그래서 유화로 옮기려는 계획조차 하지 않은 것이라고. 유화로 그렸다면 평범한 초상화에 불과했을

그림이 밑그림만 남았기 때문에 여전히 그 고고한 기품을 유지하고 있는 것이라고.

이 그림을 가만히 보고 있노라면 마지막에 가서 언제나 떠오르는 말이 있다.

nec spe nec metu.
꿈도 없이, 두려움도 없이.

만토바에 있는 이사벨라의 서재 문 위의 동판에 새겨져 있다는 라틴어 문구이다. 평생을 만토바라는 작은 도시에서 벗어나지 못했고 '세계의 수도' 로마를 한번 구경하는 것이 일생의 소원이었던 이사벨라. 그럼에도 불구하고 반세기 후에도 여전히 '르네상스의 퍼스트 레이디'라 불리는 그녀에게 더할 나위 없이 잘 어울리는 좌우명이었다 싶다.

The Virgin and Child with St. Anne
성 안나와 성모자
하늘과 땅을 가득 채운 어머니의 사랑

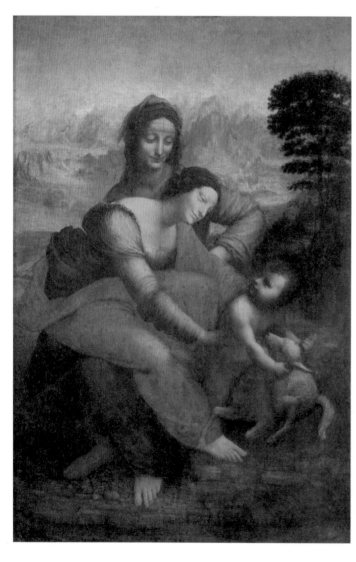

레오나르도 다 빈치
Leonardo da Vinci, 1452~1519

성 안나와 성모자, 1510
목판에 유채, 168×130cm
파리, 루브르 박물관

생각지도 않게 많은 사람들이 내 페이퍼를 읽게 되고, 그러면서 그림을 고를 때에도 시대와 사조를 폭넓게 아우를 수 있도록 다소 신경을 쓰고 있지만, 맨 처음에 내가 페이퍼에 올린 그림들은 순수하게 '내가 좋아하는 그림'들이었다. 좋아하는 그림들을 보고, 그때그때 떠오르는 생각들을 자유롭게 써내려간 글들.

그런데, 이 이야기를 했더니 누군가가 "아, 레오나르도 다 빈치를 좋아하시나 봐요?"라고 했다. 나는 '좋아하는 그림'은 있어도 '좋아하는 화가'는 정해져 있지 않다. 그래서 가장 좋아하는 그림 중에 레오나르도 다 빈치의 그림이 두 점이나 들어있는 것을 보고 스스로도 깜짝 놀랐다.

하지만, 이 책에 실린 다른 모든 그림들과 마찬가지로, 이 작품 역시 다 빈치의 그림이어서가 아니라 '이 그림이기 때문에' 사랑하는 것이다. 취해버릴 것 같은 성모의 저 그윽한 미소 때문에.

르네상스 이전의 그림들은, 설명할 필요도 없겠지만 성화(聖畵)가 대부분이다. 심지어 '인간으로의 회귀'를 주창했던 르네상스 이후에도 종교적인 테마는 끊임없이 등장한다. 마치 우리 나라 미술에서 불상이나 석탑을 빼면 이야기가 되지 않는 것처럼. 성화 중에서도 나는 성모를 그린 그림을 좋아한다. 그리고 성모를 그린 그림 중에서도 가장 좋아하는 그림이 바로 다 빈치가 그린 이 〈성 안나와 성모자〉이다. 이 그림을 보고 있노라면 왠지 모르게 마음이 평화로워지면서 어딘지 애잔한 느낌이 든다. 어린 시절을 연상케 되기 때문일까.

성 안나(Anna, 영어로는 Anne)는 알려진 바와 같이 성모의 친정 어머니

이다. 어머니, 외할머니와 함께 있는 이제 막 걸음을 떼기 시작한 아기 예수는 앞으로 닥쳐올 자신의 운명을 전혀 알지 못하는지, 무척이나 천진해 보인다. 훗날에는 고통과 슬픔으로 깊은 주름이 패일 성모와 성 안나의 얼굴도 아직은 여느 젊은 여인들처럼 발그스레 곱기만 하다.

동서고금, 신분의 비천을 막론하고 여자는 친정 피붙이를 만나면 긴장이 풀리고 고향에 돌아온 듯 편안해지는 법인데 하물며 가난한 목수의 아내로, 그것도 모자라 그리스도의 어머니라는 쉽지 않은 인생을 살아가야 하는 성모가 당신 친정 어머니의 무릎에 앉았을 때에야……. 앞으로 좀처럼 다시 오지 않을, 짧지만 아무 걱정없이 행복한 3대간의 단란한 시간이다.

예수의 외할머니인 성 안나의 예상 외로 매우 젊은 모습이 흥미롭다.

2천여 년 전에는 지금보다 결혼 연령이 훨씬 낮았다. 게다가 성모의 경우는 첫 아기인데다 어찌되었든 혼전임신이었으니 예수를 낳았을 때 고작 열예닐곱 살밖에는 되지 않았을 것이다. 따라서 이 그림 속의 성모는 17~18세, 인생에서 가장 싱싱한 아름다움을 뿜어낼 때였던 셈이다. 아직 세파에 시달린 흔적을 찾아볼 수 없는, 꽃잎처럼 여린 발그레한 피부가 인상적이다.

하지만 성 안나의 경우는 조금 다르다. 결혼한 지 20년이 지나도록 아기를 갖지 못하다가 겨우 무남독녀 외동딸 하나를 얻은 성 안나는 마리아를 낳았을 당시 빨라야 30대 후반. 그 마리아로부터 외손자 예수를 얻었을 때에는 예순을 바라보는 나이였을 텐데도 이 그림에서는 성 안나 역시 주름살 하나 없는 젊은 얼굴로 그려졌다. 소녀티를 채 벗지 못한, 맑고 애띤 성

모와는 달리 보다 여염한 30대 여인의 풍모이지만, 눈매는 손자가 귀여워 어쩔 줄 모르는 '할머니' 그 자체이다. 아마도 다 빈치는 등장 인물의 연령대를 감안한 사실적인 묘사보다는, 각자의 특징이 가장 아름답게 살아나는 이상적인 나이를 골라 이 그림을 그린 모양이다.

아기 예수와 함께 놀고 있는 어린 양은 속죄의 제물로 바치는 어린 양의 상징으로, 앞으로 인류의 죄를 대신하여 죽어야만 하는 그의 운명을 암시한다. 그러나 온 인류의 구세주라 해도 그 어머니에게만큼은 귀엽고 사랑스러운 아기일 수밖에 없는 법. 성모는 애달픈 미소를 띤 얼굴로 아기 예수를 부드럽게 끌어안아 아기를 가혹한 운명에서 떼어놓으려 하고 있다.

그토록 보고 싶어했던 이 그림을, 2003년 3월, 파리에 갔을 때 루브르 박물관에서 마침내 볼 수 있었다. 맨끝에 「모나리자」가 걸려있는 긴 홀 중간쯤에, 다 빈치와 라파엘로의 다른 그림들 속에 눈에 띄지 않게 묻혀 있었다. 「모나리자」를 향해 바쁘게 걸음을 옮기는 관광객의 인파 속에 홀로 서서 이 그림을 올려다보면서, 기대했던 것처럼 보는 이를 압도하는 대작의 위용은 느낄 수 없었지만, 오히려 그 부드럽고 그윽한 분위기에 빨려들어, 짧은 순간이나마 그림 속 성모의 표정만큼이나 황홀했다.

신혼의 단꿈 위에 쏟아지는 빛의 축복

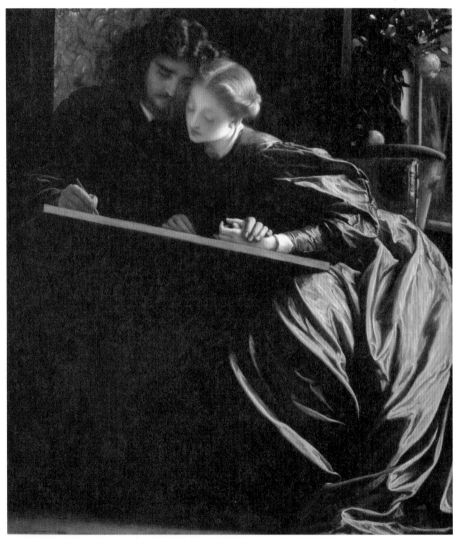

프레데릭 레이튼 Sir Frederic Leighton, 1830~96

화가의 허니문, 1864년경 | 캔버스에 유채, 83.8×77.5cm | 보스턴 미술관

영국 빅토리아 왕조의 대표적인 화가 프레데릭 레이튼의 이 작품은 그 대중성에 비해 미술사적인 면에서는 그리 주목 받지 못하고 있다. 미술사 학자나 미술 평론가라면 할 말이 많을런지도 모르겠지만, 나로서는 아무래도 전문적인 접근보다는 그냥 입을 헤 벌린 채 들여다보고 있는 편이 훨씬 행복하니.

〈화가의 허니문〉이라는 제목만큼이나 로맨틱한 이 그림을 볼 때마다 (이 그림과는 전혀 관련이 없음에도) 내가 즉시 떠올리는 연인들이 있다.

로베르트 슈만(Robert Schumann, 1810~56, 독일의 작곡가)과 클라라 슈만(Clara Schumann, 1819~96, 독일의 피아니스트이자 로베르트 슈만의 아내).

아마 작품 전체에서 풍겨나는 이미지 때문이 아닐까 생각한다. 예전에 본 적이 있는, 캐서린 헵번이 클라라 슈만으로 주연한 흑백 영화가 생각나서일까. 그림 속 신부의 얼굴은 캐서린 헵번보다 다소 가냘프고, 남편 역시 슈만 역을 맡았던 폴 헨리드보다 훨씬 예민하고 고지식해 보이지만.

'허니문(Honeymoon)' 이란 단어는, 요즘은 신혼여행으로 완전히 보편화되었지만 실제로는 '신혼의 단꿈' 으로 표현하는 쪽이 더 적절하지 싶다. 그림 속의 젊은 화가 부부 역시 신혼여행 중으로는 보이지 않는다. 어두운 색조의 단순한 옷차림이 암시하듯, 그들 역시 다른 젊은 예술가들처럼 가난했을 것이다. 비스듬히 빛이 쏟아져 들어오는 그림 속 배경은 아마도 싼 집세의 단촐한 신혼집이리라.

호화로운 신혼여행 대신 조촐한 셋방의 신혼집에서, 그들은 축복처럼 쏟아지는 눈부신 햇살을 온몸으로 받으며 손을 꼭 잡고 있다. 한 손으로는

아름다운 아내의 손을 잡고, 다른 한 손으로는 부지런히 데생을 젊은 남편이 그리고 있는 것은 아마 그 아내의 모습일는지도 모른다. 남편의 그림을 주의깊게 들여다보고 있는 부인의 몸은 앞쪽으로 90도 가까이 기울어져 있다. 그림을 그리고 있는 손은 남편의 손이지만, 마치 두 사람이 함께 그림을 그리고 있는 것처럼.

이 그림은 내가 본 그림들 가운데 가장 관능적인 그림 중 하나이다. 은근함이 허용하는 상상력의 에로티시즘을 높이 평가하는 나는, 자신의 머리를 남편의 관자놀이에 살짝 대고 있는 부인의 표정이나 남편의 손에 잡히자 다소 수줍게 구부러진 희고 가느다란 손가락이 보티첼리의 비너스보다 더 감각적으로 느껴진다.

그리고 빛. 아, 저 눈부신 빛.

이 아름다운 부인의 머리카락이 금발인지, 밤색인지, 폭포처럼 흘러내리는 풍성한 옷주름이 갈색인지, 녹색인지 절대로 알 수 없게 만드는 저 황홀한 햇빛. 이 빛을 창조해낸 화가는 태양과 아주 가까운 곳에 있었음이 틀림없다. 침침하고 음울한 영국의 햇빛으로는 도저히 창조해 낼 수 없는 빛이다.

이 그림을 그린 작가 프레데릭 레이튼은 1830년 영국 노스요크서 주의 스카보로에서 태어났다. 그의 조부였던 제임스 레이튼 경은 제정 러시아의 차르, 알렉산드르 1세의 주치의였을 정도로 명망있는 외과의사였는데, 1825년 온 가족이 러시아를 떠나 유럽 각지를 여행하며 지냈다. 레이튼 가의 유일한 어린아이였던 프레데릭의 예술적 소양은 이때 키워진 것으로

보인다. 보통 왕립 예술원 산하 미술학교들을 거치는 것이 일반적이었던 당대의 다른 화가들과는 달리, 레이튼은 브뤼셀과 파리, 프랑크푸르트 등지에서 수학했고, 1852년 그림 공부를 위해 로마로 갔을 때에는 영국의 문학가 새커리(William Thackeray, 1811~63)나 시인 브라우닝(Robert Browning, 1812~89) 같은 젊은 예술가들이 동행했다고 한다.

1855년 영국으로 돌아온 레이튼은 왕립 예술원에서 전시회를 가졌고, 빅토리아 여왕이 그의 작품을 구매하면서 마침내 화려한 경력이 시작되었다. 그러나 관객과 평론가들의 극찬을 받았음에도 불구하고, 그는 그때까지 고수해 온 역사적인 주제들에 대해 흥미를 잃고 만다. 대신 그가 새롭게 관심을 보인 분야는 그리스 신화였는데 그 영향으로 한때 그의 그림 속 여인들이 입은 헐렁한 그리스 스타일의 드레스가 유행하기도 했다. 그의 그림은 내놓는 대로 당시 영국의 상류 사교계의 화제가 되었으며 이런 배경을 바탕으로 1878년에는 왕립 예술원 총재로 임명되었다. 또한, 1896년에 이르러서는 영국 화가로서는 최초로 남작의 작위를 받는 영예까지 얻게 된다. 그러나 생전의 화려했던 경력과는 달리, 그가 죽자 그의 작품들은 너무나도 빨리 사람들에게서 잊혀져

프레데릭 레이튼
나우시카, 1878 | 캔버스에 유채, 145×67cm| 개인 소장

갔고, 그의 작품들이 진정한 재평가를 받기까지는 6, 70년의 긴 세월이 흘러야만 했다.

융통성이라고는 찾아볼 수 없었던 빅토리아 시대 영국의 엄격한 도덕관념과 이토록 관능적인 그림이 별다른 스캔들 없이 공존했다는 사실이 흥미롭다.

그러나 빅토리아인들이라고 해서 사랑하는 이와 처음으로 가슴 설레며 둘만의 보금자리를 꾸미던 신혼의 단꿈이 없었겠는가. 아마도 빛과 음영(陰影)으로 그려낸 이 사랑스러운 시간만은 젊은 시절의 달콤한 회상에 묻어 슬쩍 눈감아주었는지도 모르겠다.

Peasant Girl Drinking Her Coffee
커피를 마시고 있는 처녀

한 잔의 여가(餘暇)가 주는 기쁨

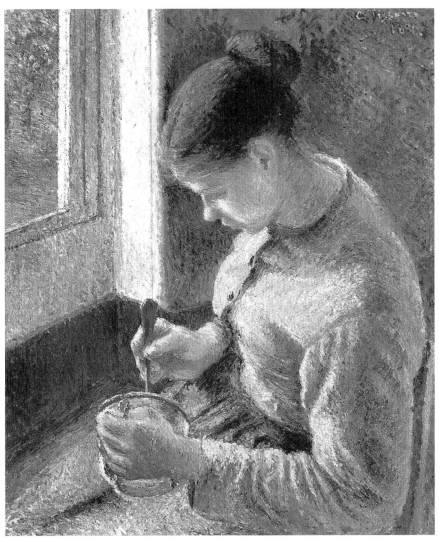

카미유 피사로 Camille Pissarro, 1830~1903
커피를 마시고 있는 처녀, 1881 | 캔버스에 유채, 65.3×54.8cm | 시카고 아트 인스티튜트

때때로 근대 이전의 시대를 살았던 사람들에 대해 생각하면 왠지 '암울하다' 라는 표현을 떠올리지 않을 수 없다. 실제로 전기가 발명되기 전, 빛이라고는 태양 광선밖에 없었던 그 때, 세상은 물리적으로도 우리의 추측을 뛰어넘을 만큼 어두웠겠지만, 그보다는 생존 자체가 불확실한 시간을 살아야만 했던 인간들의 삶도 그리 밝지만은 못했을 거라는 우울한 상상이 먼저 들기 때문이다.

어마어마한 양의 일에 치여 살았던 농민들의 삶은 특히나 더 떠올릴 엄두가 나지 않는데, 그나마 남국에 살 수 있었던 이들은 조금 낫지 않았을까 하는 생각도 해본다.

하루 종일 신의 은총처럼 쏟아지는 햇빛, 그림처럼 아름다운 산수. 문명의 혜택을 받을 수 없었던 시대에는 이미 이것만으로도 축복이었을는지 모른다. 춥고 음침한 나날에 지친 북구 사람들이 언제나 남쪽으로 남쪽으로 침략의 칼을 들 수밖에 없었던 이유도 다름 아니었을 테고.

그래서 피사로의 그림들은 따뜻하다. 피사로의 작품 속 피사체들은 하나같이 평범한 일상에 불과하나, 힘들고 생활고에 찌든 모습은 찾아보기 힘들다. 그들의 '일상' 은 삶을 얽어맨 속박이 아니라, 그저, 마치 숨쉬는 것처럼 자연스러운 동작들이 엮어낸 자연의 섭리일 뿐이다. 그림에서 느껴지는 애잔함은 빛이 빚어낸 마술, 그 이상도 그 이하도 아니다. 열대의 서인도제도에서 태어난 그가 인상파의 거두가 될 수밖에 없었던 것이 지극히 당연하게 여겨진다.

「커피를 마시고 있는 처녀」의 주인공인 젊은 여인은 뜨거운 햇볕을 잠

시 피해 서늘한 창가에서 커피를 마시고 있다. 한 손에는 컵을, 다른 한 손에는 숟갈을 쥔 그녀의 포즈로 보아 커피를 마시고 있는 것인지, 젓고 있는 것인지는 짐작이 가지 않지만 아마도, 마지막 남은 한 모금마저 마시려는 아쉬운 노력이 아닐까. 커피는 아주 최근까지도 무척 귀중한 기호품이었고, 매일 마실 수 있는 사치는 허용되지 않았을 것이다. 그러나 한 잔의 커피가 줄 수 있는 행복은 화가가 표현할 수 있는 이상이었을 것임이 틀림없다.

살짝 엿보이는 창밖의 풍경은 꽃나무에 복숭아빛 꽃이 만발한 봄. 그 아름다운 봄날의 유혹을 뿌리친 채 창가의 그늘에서 커피를 즐기는 쪽을 택했으니.

화가가 보여주지 않은 컵 속을 들여다보고 있는 그녀의 표정은 순진하기 그지없지만, 동시에 컵 속의 그 어떤 상황에 완전히 열중해 있는 모습이다.

이 그림의 원제는 'Jeune Paysanne Prenant Son Café'로, 직역하면 '커피를 마시고 있는 농부 소녀'가 되겠으나 사실 '소녀'로 옮기기에는 좀 어폐가 있다. 그도 그럴 것이, 그림 속의 소녀가 더이상 소녀로 불릴 만한 나이는 아니라고 여겨지기 때문이다. 이미 자리가 잡힌 어깨며, 풍만한 가슴. 게다가 결정적으로 머리를 올리고 있다. 피사로가 이 그림을 그린 19세기 후반, 소녀들이 머리를 올리는 것은 적어도 15, 16세가 지나야만 허용되었다. 더이상 '아이'가 아닌 한 사람의 '여인'을 향한 중간 단계이자, 완전히 한 사람 몫의 노동력으로 자리잡는 고달픈 나이이기도 했다.

아마도 그림 속의 주인공은 열예닐곱, 많아야 열여덟 정도의 나이였을 것이라고 생각된다. 그보다 더 나이를 먹었다고 보기에는, 몸매와는 전혀 어울리지 않는 그녀의 앳된 얼굴 때문에.

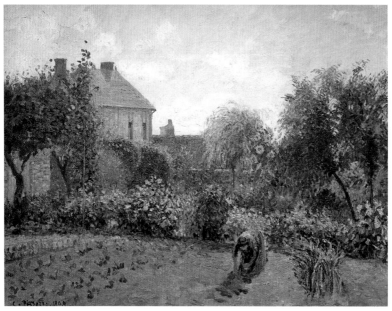

카미유 피사로
화가의 정원, 1898 | 캔버스에 유채, 92×73cm | 워싱턴, 내셔널 갤러리

카미유 피사로는 덴마크령 서인도제도의 세인트 토마스 섬 출신으로, 화가가 되기 위해 1855년 파리로 나왔으며, 그해 열린 만국박람회에서 코로(Jean-Baptiste-Camille Corot, 1796~1875)의 그림을 보고 감명받아 풍경화를 그리기 시작하였다. 1870년 보불 전쟁이 일어나자 런던으로 피신, 모네(Claude Monet, 1840~1926)와 함께 영국 풍경화를 연구하기도 한 그는

전쟁이 끝나자 파리로 돌아와 파리 북서쪽 교외에 정착, 코로와 쿠르베 (Gustav Courbet, 1819~77)의 영향을 받아 본격적인 인상파 화가로서의 길을 걷기 시작한다. 그가 모든 인상파 전시회에 단 한번도 빠짐없이 출품했다는 사실은 유명한 일화이다.

태양이 만들어내는 계절의 변화와 대지의 생명력, 그리고 만물의 소생. 아낌없이 쏟아지는 햇빛과 그 햇빛을 받아 끊임없이 생명을 피워내는 대지는 그에게 자연이 내린 축복이자 가장 큰 예술적인 힘이었다. 그래서일까. 피사로의 작품들은 하나같이 질박하고 투명한 전원 풍경이 그 주인공이다.

만년에 시력이 치명적으로 악화되었음에도 불구하고 피사로는 죽는 날까지 붓을 놓지 않았다. 〈브뤼헤 다리 Bridge at Bruges〉 같은 명작은 그가 세상을 떠난 1903년에 그려졌으며 그밖의 수많은 작품들이 말년에 완성되었다. 그리고, 평생을 한눈 한 번 팔지 않고 인상파의 외길을 걸었던 그의 죽음과 함께 인상주의도 막을 내렸다.

빛이 만들어낸 사조, 인상주의.

피사로의 예술은 처음부터 끝까지 빛으로 채워졌다 해도 과언이 아닐 것이다.

Portrait of Mademoiselle L.L.
마드모아젤 L.L.의 초상

그대는 한 송이 꽃 같아요

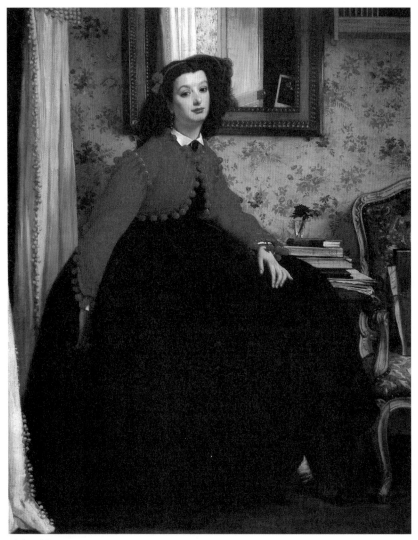

제임스 티솟 Tissot, James Jacques Joseph, 1836~1902

마드모아젤 L.L.의 초상(빨간 웃옷을 입은 아가씨), 1864 | 캔버스에 유채, 124×99cm | 파리, 오르세 미술관

내 글에 종종 등장하는 사촌동생 율리아(Julia)는 나와 띠동갑이다. 원래는 돼지띠여야 하는 녀석인데 뭐가 급한지 여섯 달 만에 엄마 뱃속이 지겹다고 뛰쳐나오는 바람에 개띠가 되고 말았다. 인큐베이터에서 열 달을 채울 때까지 여러 사람 마음을 조마조마하게 했지만, 다행히 우량아 소리를 들어도 아깝지 않을 만큼 잘 자라주어, 지난 해에는 김나지움(독일의 8년제 인문계 중고등학교)에 입학했다.

아무튼 율리아가 태어나던 날, 아빠를 따라 서점에 갔다가 기념으로 하이네(H. Heine, 1797-1856)의 시집을 한 권 사서 안에다 날짜를 적어넣었는데, 첫페이지의 시가 바로 「그대는 한 송이 꽃 같아요 Du bist wie eine Blue」였다.

Du bist wie eine Blume,
그대는 한 송이 꽃 같이

So hold undschönund rein;
그토록 귀엽고 아름답고 순수해요.

Ich schau' dich an,
그대를 볼 때면

nd Wehmut schleicht mir ins Herz hinein.
슬픔이 마음 속으로 스며들어요.

그림 속에 등장하는 여인들 중에는 미인이 참 많다. 보티첼리의 비너스를 비롯, 현대적인 기준으로 보아도 눈이 휘둥그래질 정도로 아름다운 여인들로 세계의 미술관들이 차고 넘친다. 미(美)에 유난히 민감한 화가들이 시대를 뛰어넘는 안목으로 고른 모델에, 예술적 천재성을 아끼지 않

고 발휘하여 그린 그림들이니 당연한지도 모른다.

그런데 이 수많은 미녀들 가운데서도 "한 송이 꽃 같은" 이미지는 찾아보기가 여간 힘든 일이 아니다. 혹자는 사람이 꽃보다 더 아름답다고도 하지만 아쉽게도 "꽃보다 더 아름다운 사람"과 "꽃 같은 사람"은 분명히 다르니.

그리고 이 그림을 발견했다. 제임스 티솟의 〈마드모아젤 L.L.의 초상〉.

마드모아젤 L.L의 모델이 누구였는지 정확히 알 수는 없지만, 객관적인 기준으로 빼어난 미인은 아니다. 아니, 미인이라고 부르기에는 아직 너무 어려보이기도 하고, 무엇보다 그녀의 용모가 미인이냐 아니냐를 논하기에는 왠지 "핀트가 빗나간" 느낌이 든다.

그런 점에서는 구이도 레니(G. Reni)가 그린 베아트리체 첸치와 비슷하면서도 대조적이다. 레니의 베아트리체 역시 "미인"이라는 표현이 불순하게 느껴질 정도로 애띤 모습이다. 그러나 베아트리체가 맑고 부드러운 우웃빛으로 보는 이를 끌어당긴다면 마드모아젤 L.L.은 바구니 가득 담겨 있는 앵두나 딸기처럼 도발적인 매력을 풍긴다. 화가를, 보는 이를, 놀리려는 건지 비웃는 건지 알쏭달쏭한 웃음을 띤 채. 미소 짓고 있는 듯하면서도 금방이라도 눈물이 흘러내릴 듯한 베아트리체와는 극과 극이다.

하지만, 베아트리체와 마드모아젤 L.L. 중에 누가 더 "한 송이 꽃 같느냐"고 묻는다면 백이면 아흔아홉이 마드모아젤 L.L.을 선택하리라.

어깨에 닿는 윤기있는 갈색 곱슬머리에 빨강색 벨벳 머리띠를 한 것
으로 보아 이 그림의 모델이 되었을 마드모아젤 L.L.은 아마도 13~15살이
었던 것 같다. 더 나이를 먹었다면 관습대로 머리를 올렸을 것이기 때문이
다. 장중한 빅토리아식 실내와 풍성한 검은 벨벳 스커트가 주는 무게감을
단칼에 압도하는 털방울 장식의 빨간 볼레로 웃옷도, 머리를 올리고 코르
셋으로 허리를 잘룩하게 조이는 나이 많은 처녀들이 입기에는 다소 유치
하다. 귀를 뚫고 작은 물방울 보석 귀걸이를 단 것은 빨리 어른이 되고 싶
은 마음의 애교스런 표현이 아닐까. 저 귀걸이가 없었다면 목과 귀 언저리
가 상당히 허전했을 것 같다.

그 웃옷 말인데.

기숙 학교 학생이나 하녀, 혹은 가정교사를 연상시키는 빳빳하게 풀
을 먹인 하얀 칼라에 아무 장식도 무늬도 없는 새까만 벨벳 드레스. 빨강
머리 앤의 표현을 빌리자면 이런 "상상력이 부족한" 옷차림이 저 웃옷 하
나로 완전히 탈바꿈을 했으니 입을 다물 수 없다. 털이 보슬보슬한 펠트천
은 보기만 해도 따뜻해지는 것 같다. 거기다 방울 달린 술.

무엇보다 색깔이 압권이다. 순수한 빨강도 아니고, 그렇다고 다홍도
아닌 가장 사랑스런 레드이다. (정확한 색상의 이름이 무엇인지는 잘 모
르겠지만 나는 "크리스마스 빨강" 이라고 부른다.) 설령 아주 평범한 모양
이었다고 하더라도 저 색깔 하나만으로 관객의 시선을 빨아들이는 데에
는 부족함이 없었을 것이라 확신한다.

마드모아젤 L.L.은 "뛰어나게 예쁘지 않고도 은근하게 매력적인" 그

런 소녀였던 것 같다. 보는 이를 첫눈에 반하게 하는 그런 강한 인상은 아니지만, 뒤돌아서려다가 다시 돌아보게 되고, 몇 걸음 가다가 다시 멈춰 뒤돌아보는 그런 매력.

사실 코만 오뚝했지 평평하다고 말해도 좋을 정도로 평면적인 얼굴에 간신히 네모지지 않은 정도의 둥근 턱, 반원형에 가까운 눈썹, 속눈썹은 거의 없이 눈꺼풀만 너무 두꺼워 자칫하면 개구리처럼 보이는 눈, 하나하나 조목조목 뜯어보면 뛰어나게 예쁘지 않은 게 아니라 아예 예쁜 구석이 없는 듯한데, 한데 모아놓으면 그 오묘한 조화가 오히려 매력적이라니.

두꺼운 눈꺼풀 때문에 원래 저런 것인지, 아니면 일부러 눈을 게슴츠레하게 뜬 것인지.

왼쪽 눈썹도 원래 저렇게 생긴 건지, 아니면 일부러 눈썹을 살짝 치킨 것인지.

입도 그냥 살짝 다물고 있는 것인지, 아니면 일부러 약간의 비웃음을 머금은 것인지.

도무지 어느 것 하나 제대로 알 수가 없어, 자꾸 한 번 더 들여다보게 된다.

이 그림을 그린 제임스 티솟의 원래 이름은 자끄 조세프 티소이다. 영국인들은 프랑스인들을 싫어하면서도 따뜻하고 햇빛많고 자유분방하고 낭만적인 프랑스를 남몰래 동경하는 반면, 영국에 홀딱 빠진 프랑스인은 좀처럼 찾아보기가 힘든데, 티솟은 그 몇 안되는 진기한 프랑스인 중의 하나였다.(티솟은 자신의 원래 이름 티소(Tissot)를 영어식으로 읽은 것이

다.)

티솟은 원래 전형적인 "모범생 화가"였다. 낭트의 중산층 가정에서 태어나 파리의 왕립 미술원에서 그림 공부를 한 그는 20대까지만 해도 플랑드르 화파의 영향을 받은 그림을 많이 그렸고, 잠깐 인상파에 관심을 보

제임스 티솟
너무 일찍 와버렸네, 1873 | 캔버스에 유채, 71.1×101.6cm | 런던, 길드홀 아트 갤러리

이기도 했지만, 전반적으로 매우 평온한 삶을 살았다.

그런데, 이 시기의 다른 많은 화가들처럼 그 역시 보불 전쟁이라는 역사의 희생양이 된다. 파리 함락과 파리 코뮌(보불 전쟁 직후의 사회주의 임시 정부)을 거쳐 코뮌에 가담했다는 혐의를 받고 런던으로 망명하면서

티솟은 처음으로 영국과 인연을 맺는다. 단신으로 무작정 건너가는 바람에 급하게 돈을 벌어야 했던 티솟은 영국 상류 사회를 윤기 있게 묘사한 그림들을 그리기 시작했고, 대성공을 거두었다.

그러나 이런 성공을 질투한 프랑스의 인상파 화가들과 그의 그림을 "저급 통속화"라고 격하한 화단의 비평가들로부터는 인정을 받지 못했다. 부게로(Bougereau)를 연상시키는 화려하면서도 극사실적인 묘사를 흉내조차 낼 수 없었던 영국의 화가들은 대놓고 그를 시기하고 끊임없이 깎아내렸다. 그들은 티솟의 그림을 "흥청대는 상류사회의 기록 사진" 정도로 치부했다.

10년 넘게 영국에서 살았지만 티솟은 타고난 프랑스인 기질을 버리지 않았다. 스튜디오에는 언제나 샴페인 병이 굴러다녔고, 근엄한 영국 남자들은 상상조차 할 수 없는 타이즈 바람으로 돌아다니곤 했다고 한다. 아름답고 매력적인 여성, 특히 멋진 옷을 입은 여성을 그리기 좋아했던 것도 프랑스 남자다웠다. 영국으로 건너오기 전부터도 티솟은 여성의 의상에 아주 관심이 많았다.(덕분에 요즘도 티솟의 작품들은 미술사가들보다는 복식사가들 사이에서 더 높은 평가를 받는다.)

준수한 외모에 화려한 옷차림, 세련된 태도로 사교계를 주름잡던 잘나가는 화가 티솟의 인생은 한 여자를 만나 사랑에 빠지면서 180도 바뀐다. 영국의 식민지였던 인도에서 막 돌아온 캐슬린 뉴튼이라는 여성이었다. 장교 부인의 신분으로 처음 인도로 갔지만, 그곳에서 다른 남자와 눈이 맞아 아이까지 낳고 결국은 런던으로 돌아온 캐슬린과 연인 관계가 된

티솟은, 캐슬린을 받아들이려 하지 않는 냉담한 런던 사교계를 떠난다. 캐슬린은 머리에 든 것은 별로 없었지만 티솟의 뮤즈가 되기에는 충분하고도 남을 만큼 아름다웠다.

티솟에게 있어 캐슬린은 일생을 건 사랑이었다. 두 사람은 예술가 친구들과만 어울리면서 유쾌하면서도 조용한 삶을 보낸다. 당연히 티솟의 그림들도 더이상 사교계의 휘황찬란한 장면들이 아니라 템즈강이나 런던 항의 고요한 정경으로 채워졌다.

1882년 캐슬린은 스물 여덟의 나이에 결핵으로 세상을 떠났다. 티솟은 캐슬린을 잃은 상심에서 평생 회복하지 못했다. 캐슬린이 죽은 지 일주일 만에 모든 것을 정리해 영국을 떠난 그는 파리로 되돌아왔다.(덧붙이면 그가 살던 집은 또다른 위대한 예술가, 알마 타데마[L. Alma Tadema, 1836~1912]에게 팔린다.)

파리로 돌아온 그는 여생을 종교에 바쳤다. 두 번이나 예루살렘 성지순례를 다녀왔고, 그림에도 철학적인 색채가 짙어졌다. 이전에도 다작(多作)하는 편이었지만, 이때부터는 작정한 것처럼 종교화를 그려대기 시작했다. 말년에는 당시 유행하던 심령술에 흥미를 보이기도 했다.

이 그림 〈마드모아젤 L.L.의 초상〉은 티솟이 아직 "티소"로 불리던 무렵, 즉 영국으로 건너가기 전의 작품이다. 그러나 이 그림을 보면 영국에서 성공할 수밖에 없었던 요소가 빠짐없이 나타나있다.

이 그림을 보면서 모두 3명의 여성을 떠올렸다.

요즘 인기있는 탤런트 K양. 어떻게 보면 얼굴이 상당히 닮았다.

「바람과 함께 사라지다」의 스칼렛, 비비안 리. 특히 전쟁의 풍파에 시달리기 전인 영화의 시작 부분에서. 머리 모양이 비슷하다는 것이 가장 큰 이유이지만, 프릴을 풍성하게 단 흰 여름 드레스에 빨간 허리띠를 둘렀던 그녀의 옷차림은 그림 속의 두꺼운 겨울 옷과는 정반대임에도 어딘지 일맥상통하는 느낌을 준다. 분위기 전체가 무시할 수 없을 만큼 흡사하다.

그리고 마지막, 뒤마 피스의 소설 『춘희』의 주인공 마르그리뜨. 마드모아젤 L.L.의 저 빨간 웃옷 때문일까, 아니면 꽃을 닮은 그녀의 묘한 매력 때문일까.

한 송이 꽃 같은 마드모아젤 L.L.을 어떤 꽃에 비유하냐고 물으니 나도 모르게 "동백꽃"이라는 대답이 입에서 튀어나왔다.

만 가지 꽃이 피는 오월의 봄을 뒤로 하고, 흰 눈 내리는 겨울에 빠알갛게 피어나는 꽃, 동백.

12월의 첫날, 곧 눈이 내릴 것처럼 어둑한 하늘을 잊게 하는, 한 송이 동백꽃 같은 그림이다.

냉정과 열정 사이

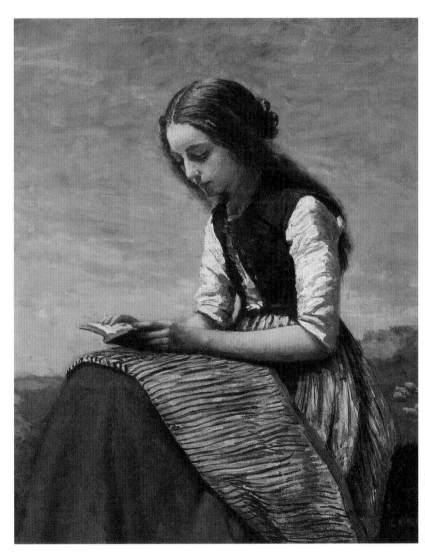

카미유 코로
Camille Corot, 1796~1875
책을 읽고 있는 소녀, 1855~65년경
캔버스에 유채, 46×38.5cm
뷘터투어(스위스), 오스카 라인하
르트 컬렉션, 뢰머홀츠 장(莊)

그림을 사랑하는 사람으로서 매우 운이 좋게도 나는 세계의 많은 미술관을 직접 관람할 기회를 가졌다. 뉴욕의 메트로폴리탄, 구겐하임, 뉴욕 현대 미술관(MoMA), 파리의 루브르, 로마의 바티칸 미술관, 뮌헨의 피나코텍 같은 곳들은 직접 갔었고, 마드리드의 프라도 미술관은 가보지는 못했지만 마침 도쿄에 있을 때 순회전시 중이어서 주요 작품들을 관람할 수 있었다.

물론, 아직 가보지 못한 곳이 더 많다.

미술관이 있는 나라나 도시 자체를 갈 기회가 없어서 가보지 못한 곳(런던의 대영박물관이나 테이트 갤러리, 로스 앤젤레스의 폴 게티 미술관 같은 곳들)도 있지만 아주 가까이에 있으면서도 순전히 게을러서, 혹은 인연(?)이 닿지 않아서 가보지 못한 곳(대표적으로 보스턴 미술관)도 있다.

싸이월드 페이퍼 「musée du nuri」에 올린 작품들 역시 내가 실제로 보고 올린 작품들도 있고, 책이나 도록 혹은 인터넷으로만 접한 작품들도 있다. 하나같이 내가 무척 좋아하기 때문에 내가 느낀 감동을 여러 사람과 함께 나누고 싶은 그림들이다. 그런데 이 작품은 인터넷을 샅샅이 뒤져도 절대로 볼 수 없는 작품이다. 왜냐하면 개인 소장 컬렉션(Private Colletion)에 속해 있어 외부에는 그 이미지를 공개하지 않고 있는 그림이기 때문이다.

스위스 취리히에서 약 30분 정도 떨어진 작은 시골 마을 빈터투어(Winterthur)에 있는 이 미술관은 오스카 라인하르트(Oskar Reinhart)라는 한 수집가가 평생에 걸쳐 수집한 미술품들을 자신의 저택에 전시해놓은 개인 미술관으로, 고흐, 세잔, 르누아르, 고야 같은 거장들의 알려지지 않은

그림들이 즐비한, (교통편도 나쁜 이런 시골 구석에 처박혀 있으면 당연히 잘 알려지지 않게 되어 있다) 진흙 속의 진주랄까, 그런 미술관이다.

이 그림을 그린 카미유 코로는 1796년 프랑스 파리 출신으로 색의 뉘앙스에 특별한 관심을 기울였던 화가였다. 따뜻한 감정과 그것을 전하는 독특하고도 온화한 색조를 바탕으로 즐겨 그린 것은 자신이 태어난 파리 주변의 고요한 자연이었다. 맑디 맑은 수정 렌즈에 비춰 들여다 보는 듯한 깨끗하고 정다운 교외 풍경들.

코로는 풍경화가로 명성을 얻었지만 인물화에서도 뛰어난 재능을 보여주었다. 솔직한 필치와 투명한 관조로 현실을 그대로 담아 냈다.

그런데 이 그림은, 뭐랄까, 그의 전형적인 인물화에서 조금 비껴 있다. 주인공은 내가 실물이나 혹은 다른 매체를 통해서 감상한 모든 미술 작품의 주인공들 중에서도 '최고의 미인'의 관을 씌워준 한 시골 아가씨이다. 희고 갸름한 얼굴이나 다소곳하게 내리뜬 눈, 분명한 콧날, 다소 고집스러워 보이는 입매며 부드럽게 늘어뜨린 금갈색의 머리카락, 날씬한 어깨와 길고 우아한 팔과 손가락의 선까지 현대의 기준으로 보아도, 즉 그림 속의 그녀를 통째로 들어다 21세기 맨해튼의 스타벅스에 앉혀놓아도 변함없이 매력적인 그런 미인이지만, 다른 미술작품 속의 미인들에 비해 그녀가 유난히 끌리는 것은, 아마도 화가가 특별히 신경써서 창조해냈을, 그녀의 '스타일' 때문이 아닐까 싶다. '스타일'이라는 것은 미모나 매력만으로 만들어낼 수 있는 것이 아니며, "스타일이 좋다"라는 말 역시 현대 헐리우드의 여배우들도 함부로 들을 수 있는 찬사가 아니다.

손에 쥐고 있는 책에 완전히 몰두해 있는 그녀의 표정에는 십대 후반의 소녀들에게서 흔히 볼 수 있는 발랄한 매력보다는 어딘지 모르게 함부로 다가설 수 없을 것 같은 야무진 냉정함과 차가우리만치 초연함, 그리고 성숙한 어른스러움이 배어난다. 온도로 비유하자면 그녀 자신이 느끼고 있는 내적 열정과는 정반대의 속성들이다. 그녀의 얼굴 표정에 마음을 빼앗긴 사람이라면 배경의 황량함과 다소 거칠어 보이는 옷차림은 한참 뒤에나 깨달았으리라.

그녀의 아름다움, 그녀의 스타일은 이러한 '냉정과 열정 사이'의 절묘한 선 하나가 빚어낸 것인지도 모르겠다. 마치 얼음 위에서 춤추고 있는 불꽃처럼.

소소한 일상의 행복

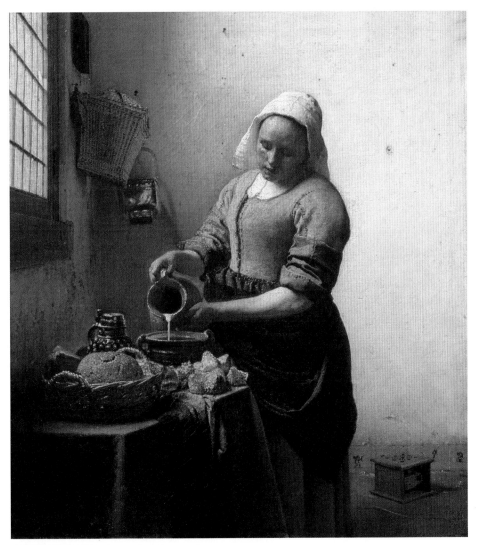

요하네스 (얀) 베르메르 Johannes (Jan) Vermeer, 1632~75

우유를 따르는 하녀, 1658-60년경 | 캔버스에 유채, 45.5 × 41cm | 암스테르담, 네덜란드 국립 미술관

　'일상'이라는 단어에서 느껴지는 매력은 '반복의 아름다움'이다. 대부분의 사람들에게 일상이란 탈출하고픈 삶의 수레바퀴를 뜻하겠지만, 그래도 그 속에서 각자 나름대로의 의미를 찾아나간다.

　일상이 주는 행복은 익숙함이다. 그래서 평범한 사람들의 일상에는 동작의 낭비가 없다. 때때로 치명적인 독이 될 수도 있는 행복이기는 하지만, 거창한 꿈을 꿀 수 없는 사람들에게 이 행복은 무엇과도 바꿀 수 없을 만큼 소중하다.

　얀 베르메르는 예술과 일상이 합치했다는 점에서, 행복하달 수는 없어도 이상적인 삶을 살았던 화가였다. 자신이 태어난 델프트(Delft)에서 평생을 산 그는 일상의 소소한 행위들을 화폭에 담아내는 데 일가견이 있었다. 최근 트레이시 셰발리에(Tracy Chevalier)의 동명 소설이 베스트셀러가 되면서 새삼 다시 주목을 받고 있는 명작, 〈진주 귀고리 소녀 Girl with a Pearl Earring〉는 매우 드문 케이스이고 그의 작품 대부분은 재봉틀로 레이스를 짜고 있는 소녀라든지, 편지를 읽고 있는 여인이라든지, 음악 레슨 같은, 누구라도 주위에서 흔히 볼 수 있는 장면들을 그린 것이다.

　베르메르의 그림들은 하나같이 고요하고 정결하다.

　정중동(靜中動)이라는 표현이 이만큼 잘 어울릴 수 없을 만큼, 그가 그린 그림 속의 주인공들은 고정된 위치에 못박혀 있으면서도 보이지 않는 움직임으로 보는 이를 유혹할 만큼 자유롭다. 그래서 그의 그림들은 평온하면서도 감각적이다.

　베르메르는 특히 빛을 이용하는 데 일가견이 있었는데, 인상파처럼 빛

이 사물을 재창조하는 것이 아니라 피사체가 빛에 씻겨져 보다 정갈한 모습으로 다가오도록 빛을 도구 삼았다.

　베르메르는 얀 반 에이크(Jan Van Eyck, 1395~1441)와 같은 당대 플랑드르파 거장들에 비해 상대적으로 미지에 싸여있던 화가였다. 최근까지 그의 작품은 크게 주목을 받지 못했으며 따라서 그의 생애에 대해서도 거의 알려진 것이 없었다. 19세기 후반에 들어서야 본격적으로 그에 대한 연구 붐이 일기 시작했으며 지난 100년간 연구자들이 알아낸 것도 극히 미미한 부분에 지나지 않는다.

　따라서 그의 그림 속 모델들이 누구인지는 단지 추리에 지나지 않지만, 미국의 여류작가 셰발리에는 자신의 소설 『진주 귀고리 소녀』에서 이 그림 〈우유를 따르는 하녀〉의 모델로 베르메르의 장모 마리아 틴스(Maria Thins)의 하녀를 지목했다. 보잘 것 없는 소시민 계층 출신이었던 베르메르가 천재적인 재능을 발휘할 수 있었던 데에는 장모의 도움이 컸던 것으로 알려져 있다.

요하네스 (얀) 베르메르
물병을 들고 있는 여인, 1660~62 | 캔버스에 유채, 45.7×40.6cm | 뉴욕 메트로폴리탄 미술관

치즈 브랜드로 유명한 가우다(Gouda) 시의 부유한 가톨릭 집안 출신인 마리아 틴스는 딸 가족과 함께 살며 베르메르를 경제적으로 지원했으며, 예술에도 상당한 일가견이 있어 그녀의 후원 아래 베르메르는 작품 활동에 전념할 수 있었다.

또한 베르메르는 델프트 화공 길드의 길드원이면서 30세부터는 길드장으로 활동했는데, 길드(guild)란 당시의 특이한 경제제도 중 하나로, 네덜란드를 비롯한 근방의 화가나 수공업자들은 모두 각자의 길드에 속해있었다(베르메르가 살았던 델프트 시는 타일과 도기 공업으로 유명했다).

그림 속의 하녀는 창문으로 들어오는 빛을 상반신에 그대로 받으며 우유를 따르고 있다. 식사 준비를 하고 있는 모양으로, 테이블 위에는 잘라 놓은 빵과 포도주 항아리, 수프 냄비 따위가 놓여있고 바닥에는 아마도 막 우유를 데운 듯한 작은 요리용 손난로가 보인다. 손난로 뒤로 보이는 것이 저 유명한 델프트의 도기 타일로, 바닥과 맞닿는 벽 아랫쪽 부분이 쉽게 상하거나 더러워지지 않도록 붙여놓은 것이다.

허름하긴 하지만 깔끔한 하녀의 옷차림과 머리카락 한 올 흩어지지 않게 밀어넣은 모자, 호화롭지는 않아도 소박하고 정갈한 먹거리며 잘 정돈된 식탁과 바구니는 알뜰한 주부의 손길을 그대로 전해준다. 애정어린 시선으로 그려낸 평화롭고 순결한 부엌 정경이다. 만약 세발리에의 추측대로 이 부엌이 베르메르의 집이었다면, 넉넉하지는 않지만 그렇다고 궁색하지도 않은 살림이었을 것이다.

그러나 이런 평온한 일상은 그리 오래 지속되지 못했다.

　　1667년 플랑드르 전쟁으로 시작된 네덜란드의 전화(戰火)는 무역과 수공업으로 번창했던 이 지방의 경제를 파탄내다시피 했고, 부유한 상인이나 수공업자였던 베르메르의 후원자들은 더이상 예술에 투자하기를 거부했다. 게다가 이미 베르메르는 11명이나 되는 아이들의 아버지였다.

　　40대 초반의 전성기에 찾아온 경제적 위기는 화가의 자존심과 감수성을 동시에 갉아먹었고, 결국 히스테리성 심장발작으로 너무나 갑작스럽게 세상을 뜨고 만다. 그의 나이 마흔 세 살 때였다. 사후 그의 작품들은 빚을 갚기 위해 여기저기로 팔려나갔고 그 때문에 다작(多作)했다고 알려졌음에도 전세계적으로 현재 남아있는 그의 작품은 모두 50~60점밖에 되지 않는다.

　　미술사의 미스테리로 남아있는 천재 화가. 베르메르의 삶과 죽음은 그의 그림들처럼 아직도 베일에 싸여있다.

초콜렛처럼 달콤쌉싸름한……

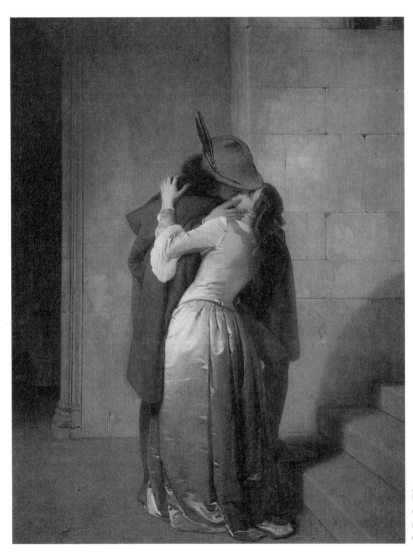

프란체스코 하이에스
Francesco Hayez, 1791~1882

입맞춤, 1859
캔버스에 유채, 112×88cm
밀라노, 피나코테카 디 브레라

프란체스코 하이에스. 이름만 보고 처음에는 스페인이나 중남미 쪽의 화가라고 생각했는데 알고 보니 19세기 이탈리아 화가였다. 화려했던 전성기를 뒤로한 채 서서히 저물어가는 물의 도시 베네치아 공화국에서 태어나, 과거의 영예를 다시 한 번 꿈꾸는 로마에서 공부했으며, 새 세상, 새 시대에의 기대로 부풀어 오른 뜨내기들로 가득했던 밀라노에서 죽었다. 예술가로서는 물론 일반적인 기준으로도 보기 드물게 장수한 그의 눈에는 근 한 세기에 걸친 기대의 격동이 고스란히 깃들어 있었다고나 할까.

하이에스는 그 시대 다른 이탈리아 화가들처럼, 혁명적인 화풍의 시도나 기법상의 획기적인 발전을 가져온 화가는 아니었다. 그러나 초상화를 유난히 많이 남겼다는 사실로 보아, 그가 성공한 화가였다는 사실은 알 수 있다. 유명한 화가가 그린 초상화로 그 인사의 사회적 위치를 알 수 있듯, 유명 인사의 초상화를 많이 그렸다는 사실은 화가에게 있어서도 성공의 상징이었다. 요즘으로 치자면 유명 연예인들이 단골로 웨딩 촬영을 하는 사진 스튜디오가 일반인들 사이에서도 인기 있는 것과 비슷하다고 해야 하나.

하이에스가 미술사의 거장 반열에는 오를 수 없을지 몰라도 명초상화가임에는 틀림없었다. 그의 초상화들은 하나같이 사진처럼 극세밀한 묘사와 피사체의 미세한 감정변화까지 잡아낸 정교함으로 찬사를 받았다. 이탈리아 건국의 주인공인 카보우르 수상을 비롯한 당대의 수많은 명사들이 하이에스의 손을 거쳐 후세까지 그 모습을 남겼다.

사실 피사체 개개인의 개성이 아무리 강하다고 해도, 특별한 테마도 없

이 늘 똑같은 사람의 상반신만 그린다면, 더욱이 초상화를 그려달라는 사람들이 줄을 서서 기다릴 정도로 많다면, 그 개성을 하나하나 제대로 살리기가 쉽지만은 않을 것이다. 그러나 역설적으로 그 많은 초상화를 그리면서도 매너리즘에 빠지지 않았다는 점이 바로 하이에스의 위대함을 보여주는 대목이기도 하다. 오히려 초상화를 그리면서 터득한, 인간의 미묘한 감정까지 섬세하게 표현하는 능력을 다른 장르에서도 십분 발휘하였다.

비록 초상화로 '뜨긴' 했지만, 하이에스의 작품 중 후세에서 가장 사랑을 받고 있는 그림은 아마도 이 〈입맞춤〉이 아닐까 생각한다.

젊은 날의 사랑, 연인과의 아득한 키스.

하지만 아이러니컬하게도 이 그림을 보는 이의 눈에 빨려들어오는 것은 '키스' 그 자체가 아니라 애인의 키스를 받고 있는 여인의 스커트이다. 은은한 광택이 도는 새틴 옷감이 은밀한 햇빛을 그대로 노출한다. 치마폭 한가득 햇살을 받고 있는 여인의 옷주름은 그린 것이 아니라 사진으로 찍은 것이라고 해도 믿을 정도로 사실적이다. 그 다음에는 팽팽하게 긴장한 여인의 몸과 팔, 힘을 주어 버티고 있는 남자의 왼발이 보인다. 그림의 주제인 '키스'는 맨 마지막으로, 마치 "아, 이들이 키스하고 있었나?" 싶을 정도로 아무렇지도 않게 지나가버리게 된다.

한 손으로는 여인의 머리를 받치고, 다른 손은 얼굴에 대고 있는 남자가 얼마나 이 순간에 열중하고 있는지, 그 은밀한 에로티시즘은 다시 한 번 자세히 들여다보지 않으면 눈치 챌 수 없다. 하물며 여인이 보일 듯 말 듯 눈을 뜨고(!) 있다는 사실이야 모르고 지나가는 이들이 허다할 듯.

키스는 섹스보다 에로틱하다. 왜냐하면 상징적이기 때문에. 원초적인 행위가 아니라, 욕망을 간접적으로 드러내고 있기에. 동시에 키스는 너무나 순수하기도 하다. 어떤 때 남자가 여자에게 키스하고 싶어지는지는 그 어떤 설문조사로도 딱 집어내기가 불가능하다.

미국에 '키세스(Kisses)'가 있다면, 이탈리아에는 '바치(Baci)'라는 유명한 초콜렛 브랜드가 있다. 공교롭게도 둘 다 키스를 뜻하는 단어(Kiss-Bacio)의 복수형으로 한 입에 쏙 들어가는 그 크기도 비슷하다. 바치가 둥근 케이크 위에 작은 볼을 올려놓은 모양이고, 키세스는 세계적으로 유명한 물방울 모양. 키세스는 크림을 듬뿍 넣은 달콤한 미제 허쉬 초콜렛의 축소판인 반면, 바치는 앙증맞은 헤이즐넛이 들어 있다.

바치의 탄생에는 그 이름만큼이나 로맨틱한 일화가 전해진다. 바치를 처음 만든 페루지나 사(社)의 젊은 후계자와 몰래 사랑에 빠진 페루자의 한 과자 가게 주인 아가씨가 이 작은 초콜렛 포장지 안쪽에 사랑의 밀어를 적어서 애인에게 보냈다는 것이다. 이것이 유래가 되어 지금도 바치의 포장지 안쪽에는 사랑과 관련된 짧은 격언이 새겨져 있다.

달콤하면서도 쌉쌀한 키스의 맛. 쿠키나 아이스크림, 캔디 같은 수많은 단것(Sweet) 중 어느 것도 키스라는 이름을 가진 것은 없다. '달콤(sweet)'하기만 하기 때문에…….

달콤함 뒤에 남는 쌉씨름한 여운. 그래서 아쉽고 또 아련한.

이루어지지 않는다는 첫사랑의 그것과 닮아있어 왠지 더 애달픈 그림이다.

McSorley's Bar
맥솔리의 선술집

고독, 남자들의 공간

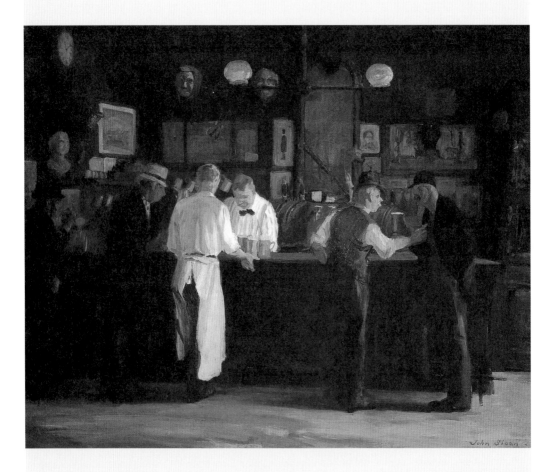

존 슬론 John Sloan, 1871~1951
맥솔리의 선술집, 1912 | 캔버스에 유채, 66×81.3 cm | 디트로이트 아트 인스티튜트

어떻게 들릴지 모르겠지만, 나는 매우 여성적인 사람이다. 스스로 여성으로 태어나서 정말 다행이라고 생각하고 있다. 정도의 차이는 있지만, 여자로 살아가기 참 더럽고 치사한 세상이다 보니 다른 많은 여성들처럼 "나도 차라리 남자로 났더라면……" 하고 넋두리를 빌려 바랐음직도 한데, 그 더럽고 치사한 굴레 속에서도 난 여태껏 한번도 그런 생각을 해본적이 없다. 여하간 본론으로 돌아가면, 난 본질적으로 여성적인 사람이기 때문에 남자들의 감성에 무지할 수밖에 없는 것도 사실이다.

남자들의 세계—.

나로서는 엿보고 싶어도, 아니 보고 있어도 보고 있는 줄 모르는, 희한한 공간이다. 한국 사회에서는 드물게도 줄곧 남녀공학 학교만 다녔고, 가장 민감하게 이성의 영향을 받을 나이인 고등학교 때에는 합반이기까지 했는데, 남자들의 감성에 이토록 둔감하다니…….

하긴 요즈음의 대한민국에서는 더이상 남자다운 남자들을 찾아보기 힘들다고 했다. 어머니의 치마폭 안에서 고이고이 자라난 요즈음의 대한민국 남성들은, 러브호텔과 고질적인 마초 신드롬을 제외하면 자신이 타고난 그 고상하고 섹시한 남성성을 거세당한 채 키워진다고. 하기사 곱고 매끈한 꽃미남에 열광하는 여자들이 남자들을 그렇게 길들였는지도 모르겠다. 피부 관리와 남성용 향수에 열중하는 그들에게서 '고독'이라는 단어를 떠올리기란 쉽지 않다.

'맥솔리의 선술집'이라는 제목이 붙어있는 이 그림은 온전한 남자들만의 공간을 보여주고 있다. 1912년의 미국. 이 그림이 걸려있는 곳이 디트

로이트 미술관인 것으로 보아 아마도 디트로이트나 시카고 같은 동부의 산업도시가 아닐까 생각된다. 거칠고 다듬어지지 않은 신생국가의 티를 다 못 벗은 미국. 그곳에서도 이제 막 경제발전의 열풍이 불어닥친 신흥공업지대. 자신이 사는 곳과 꼭 같은 남자들이 존재했던 그 시대, 그 도시.

어둡다기보다는 시커멓다는 표현이 더 어울리는 선술집의 내부에는 온통 사내들뿐이다. 여자들은 집에서 저녁거리를 준비하느라 여념이 없을 시간이기도 할 테고, 아니라 한들 정숙한 여인네들이 출입할 장소도 못 되는 곳이기도 한 거기는 은행에서, 공장에서, 점포에서 막 나온 가장들이 따뜻한 저녁식탁으로 향하기 전에 발길 멈추는 대로 들러, 싸구려 버번 위스키를 한잔 하면서 한두 마디 툭 던지듯 주고받는 곳.

슬쩍 주식시장의 동향을 물어오는 뜨내기 투기꾼이나 사장과 다투고 돌아와 한구석에 처박혀 말술을 마시는 일용직 노동자가 낯설지 않은 곳.

무어 그리 출중한 용모도 아니고, 그렇다고 좋은 물건을 갖춰두는 법도 없는, 그러나 언제부터인지도 모를 정도로 오랜 옛날부터 카운터를 지켰을 바텐더가 단골손님의 눈치를 살피다가 아껴둔 병을 따 슬쩍 한잔 밀어줄 법한 그런 곳.

그래도 동네에서 알아주는 솜씨를 지녔다는 붉은 얼굴의 요리사가 아무렇게나 만든 것 같은, 그러나 맛은 기가 막힌 안주 한 접시를 휙 건네줄 만한 그런 곳.

떠들썩한 수다나 왁자한 웃음소리 한번 없이 그들은 또 그렇게 자기 잔을 비우고 일어나 아내와 아이들이 있는 악다구니 같은 가정으로 발길을

옮겼으리라. 그래도, 그곳이 그들에게는 돌아갈 곳이니까. 선술집이란, 말 그대로 선 채로 한잔 술을 털어넣는 곳일 뿐, 종착역이 될 수는 없으므로.

선술집 문을 열고 나서는 그네들의 어깨에는 이젠 완전히 어두워진 겨울 저녁 무렵의 어스름과 함께 그만큼이나 무거운 고독이 선술집 안의 어두움처럼 짙게 내려앉는다. 어쩌면 집으로 가는 길에 행인과 시비가 붙어 한바탕 싸움질을 벌이는 일도 드물지 않았을 테고.

그 시대, 아니 지금까지 내려오는 여성들의 굴레가 인류의 절반이 함께 져 메야 했던 것이라면, 남자들의 그것은 한 겹 한 겹 홀로 만들어 스스로 발을 들여놓는 한잔의 위스키 소다와도 같은 고독이었는지도 모른다.

여자들에게 부엌이 있었다면, 남자들이 유일하게 피난할 수 있었던 곳은 선술집이었다. 여자들이 부엌에서 무엇을 기다리는지도 모르는 채 기다리고 또 기다리며 세상에 존재하는 오직 유일한 자신의 영역을 지키려고 안간힘을 썼다면, 남자들은 어차피 금방 털고 일어나야 할 선술집의 한 귀퉁이가 발 뻗을 자리였다.

화가 존 슬론은 1871년 미국 펜실베이니아 주의 록헤이븐에서 태어나 펜실베이니아 미술원에서 공부하였고 그 후 『인콰이어러』지(誌)와 『프레스』지의 일러스트레이터로 활동했다. 장식적인 당시 회화에 반감을 느낀 그는 서로 다른 화풍의 화가들과 함께 'The Eight'이라는 독립예술가 그룹을 결성해 일상 생활 속에서 흔히 찾아볼 수 있는 정경을 학구적인 시선과 그에 준하는 미적 감각으로 화폭에 담아냈다.

그는 기본적으로 '인간'에 관심이 많았으며 인간을 그리는 것을 좋아했다. 당연한 귀결이겠지만 누드화에도 일가견이 있어서 그의 누드들은 하나같이 걸작으로 꼽힌다. 뉴욕에 뿌리를 내린 그가 특히 좋아했던 소재는 도회지 사람들의 일상이었다. 그가 말한 '일상'에는 광고나 일러스트레이션도 포함되어 있었고, 결국 그에게서 깊은 영감을 받았던 후학, 앤디 워홀은 이를 발전시켜 '팝 아트'라는 새로운 장르를 창조해내게 된다.

피아노 치는 소녀들

그늘 없이도 아름다울 수 있는 유일한 빛

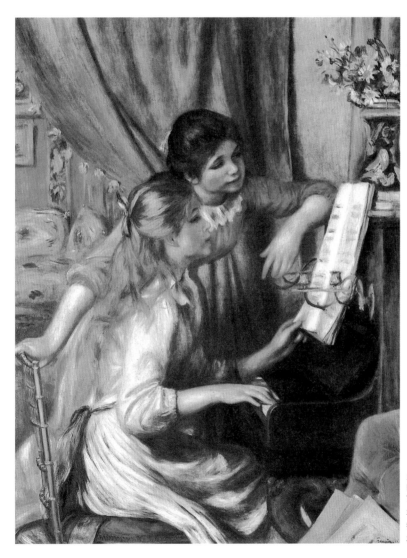

피에르 오귀스트 르누아르
Pierre-Auguste Renoir,
1841~1919

피아노 치는 소녀들, 1892
캔버스에 유채, 116×90cm
파리, 오르세 미술관

늘 아쉽게 생각하는 부분이지만 물리학 쪽으로는 영 소질이 없는 나는 도대체 아인슈타인의 '상대성 이론'이 무엇인지조차 제대로 이해하지 못했는데, 루이스 캐롤의 불후의 명작, 『거울 나라의 앨리스 Through the Looking-Glass』에 나오는 '사자와 유니콘' 이야기를 읽고 엉뚱하게 이게 바로 상대성 이론의 예가 아닐까 생각해보았다.

앨리스는 케이크를 똑같이 나누어주려고 하는데, 우선 자른 다음에 나누어주려는 앨리스에게 사자와 유니콘은 "나눈 다음에 자르라"고 말한다.

케이크를 먹거나 가질 수는 있지만 동시에 먹고 가질 수는 없다는 영어 속담이 있는데, 이 대목을 읽은 10여 년 전 그 순간부터 내게는 왠지 그 단순한 원리가 '나만의 상대성 이론'으로 여겨져 왔다. 보수가 존립해야 진보의 존재 이유가 있다고 늘 주장하는 바대로, 세상의 모든 것은 상대적이기 나름이다. 추함을 보지 못한 아름다움은 진부할 뿐이고 거짓을 듣지 못한 진실은 무의미하며 불행을 겪어보지 못한 행복은 가치가 없듯이, 어둠이 없는 빛은 그저 태양광선의 물리적 존재 그 이상 그 이하도 아니다.

그래서 '빛'을 다루어야 했던 화가들, 특히 빛을 조연이 아닌 주연급으로 성장시킨 인상파 화가들은 항상 그 빛과 동반하는 어둠, 즉 그늘도 함께 그렸다.

그늘이 없는 피사체는 입체감이 없다. 살아있다고 볼 수 없다.

화려함 뒤에는 쓸쓸함이, 찬란함 뒤에는 우울이, 경쾌함 뒤에는 체념이, 빛을 방해하지 않는 한도 내에서 빠끔이 고개를 내밀고 있다. 그 은밀한 대조 때문에 더욱 화려하고, 더욱 찬란하고, 더욱 경쾌해 보이는 것인지도

모른다. 그러나 이 고통스런 상대성의 방정식에서 자유로웠던 화가가 딱 한 사람 있었다.

피에르 오귀스트 르누아르.

르누아르의 그림은 모짜르트와 무척이나 닮아있다. 모짜르트에는 (초기 작품들의 경우는 특히나) 그늘이 없다. 어디까지나 밝고 화려할 뿐, 그의 음악에 다소나마 무게가 나타나는 것은 중기 이후부터다. 그러나 나는 기분이 우울할 때에는 좀처럼 모짜르트를 듣지 않는다. 모짜르트의 화사함은 때때로 듣는 이와의 동질감을 방해하는 구석이 있어서 기분이 가라앉아 있을 때 모짜르트를 들었다가는 오히려 더욱 침체되는 역효과를 발휘한다. 마치 나는 괴로워 죽겠는데, 그래서 이 어두운 방안에서 한 발짝도 나가고 싶지 않은데 혼자서만 신나게 뛰어다니는 것 같은…….

그러나 르누아르의 그림들은 다르다. 톡톡 튀는 것 같은 모짜르트의 밝음과는 달리 르누아르의 밝음은 부드럽고, 감싸안는 밝음이다.

르누아르의 그림 속 주인공들은 밝고, 사랑스럽고, 어여쁘다. 단지 그것만으로도 보는 사람을 행복하게 한다. 그늘이 없어도 완벽하게 아름다울 수 있는 유일한 빛이라고나 할까.

르누아르의 작품 중 가장 유명한 〈피아노 치는 소녀들〉은 그 전형이다.

그림 속의 소녀들은 귀엽고 해맑으며 불행 따위는 전혀 알고 있지 못한 듯하다. 소녀들을 보고 있자면 붓의 터치 하나하나에 빨려들어갈 것만 같다. 고민과 번뇌로 심란했던 가슴이 고요하게 가라앉으면서 얼굴에 저절로 미소가 떠오른다. 살구빛 핑크와 우윳빛, 황금빛이 뒤섞인 색채의 조화

는 붓의 부드러운 터치와 어우러져 유화가 아닌 크레용화를 보고 있는 것 같은 착각마저 불러일으킨다.

사실 나는 몇 년 전까지만 해도 인상파, 특히 르누아르는 별로 좋아하지 않았다. 지면(紙面)으로 보는 인상파 작품들은 실물에 비해 그 매력이 훨씬 떨어지는데, 그 중에서도 르누아르는 그 격차가 다른 작가들에 비해 큰 편이다. 르누아르의 참맛을 느끼고 싶은 분이라면 반드시 실제 작품을 감상해 보시길.

The Dance Lesson
무용 레슨

세상의 모든 조연(助演)들에게

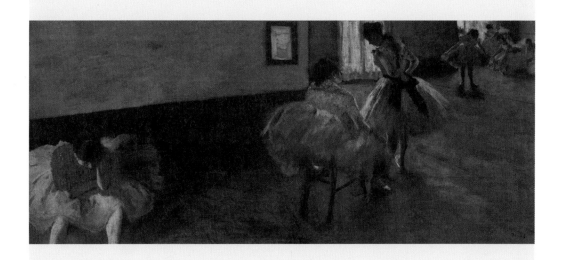

에드가 드가 Edgar Degas, 1834~1917

무용 레슨, 1879년경 | 캔버스에 유채, 38 × 88cm | 워싱턴, 내셔널 갤러리

눈부신 조명. 화려한 의상. 현란한 몸짓. 박수갈채. 무대에 설 수 없는 '보통 사람들'은 이 모든 것이 꿈만 같다. 셀 수 없이 많은 꽃이 무대 위로 떨어지고 관중에게 키스를 보내는 발레리나. 프리마돈나는 인간이 아니다. 그들은 우상이자 별(star)이요, 여신이다.

그러나, 그네 역시 인간이다. 막이 내리고 두꺼운 커튼이 무대 위로 드리워지면 환호하던 사람들은 서둘러 옷깃을 여미며 따뜻한 가정으로 되돌아가지만, 그네를 기다리고 있는 것은 무대 뒤의 정적, 밀려오는 적막감이다.

그래도, 잠시나마 모든 이의 시선과 찬사를 차지할 수 있었던 그네는 오히려 행복하다. 그저 조역에 불과한 다른 소녀들은 지난 수개월 동안 똑같이 땀을 흘렸지만 무대에 설 수 있도록 허락된 시간은 고작 몇 분에 불과하다. 관중의 열광도, 단 한 송이의 장미꽃도 그네들의 것이 아니다.

날마다 반복되는 고된 레슨과 연습, 쏟아지는 땀과 눈물. 아직 가족의 품에서 어리광을 부릴 나이의 이 어린 무희들을 애정과 연민의 눈으로 지켜본 화가가 있었다.

그는 무대보다 스튜디오와 탈의실을, 프리마돈나보다는 조연이나 군무가 고작인 어린 무용수들을 더 즐겨 그렸다. 그래서 에드가 드가의 별명은 '춤추는 이들의 화가(Painter of Dancers)'가 되었다.

이 그림의 제목은 '무용 레슨'이지만 수업 장면은 아니다.

그림 속의 소녀들은 곧 시작될 레슨을 기다리고 있다. 옷을 갈아입거나, 발레슈즈의 리본을 매거나 하는 탈의실의 분주함은 이미 가라앉았다. 몸

단장을 일찌감치 마치고 스튜디오에서 선생님이 들어오기 전까지 다시 한번 옷매무새를 돌아보거나 잠시 쉬며 잡담을 나누는, 모처럼의 자유 시간이다.

그림 속에는 수많은 소녀들이 있지만, 그 누구도 얼굴 표정은 보여주지 않는다. 그러나 아무도 웃고 있지 않다는 것은 알 수 있을 것 같다. 포즈도 제각각이다. 그러나 왠지 모두들 고단해 보인다. 열대여섯 그 나이 또래 소녀들이 틈만 나면 까르르 터뜨리는 맑은 웃음소리는 들을 수 없다.

무대의 여왕이 되고 싶어 정든 집과 가족을 떠나 도시로 온 소녀들.

그들을 기다리고 있는 것은 낯선 풍경과 힘겨운 훈련, 피를 말리는 경쟁이었다. 그래도 그 속에서 살아남기 위해 그들은 오늘도 어제의 공연으로 피로가 채 풀리지 않은 발에 발레슈즈의 끈을 묶는다. 언젠가 다가올지도 모르는 행운을 기다리며. 스튜디오를 비추는 어스름한 햇빛 대신 호화로운 스포트라이트가 오직 나 하나에게만 쏟아지는 그날을 꿈꾸며. 그때까지는, 이 연습실의 차가운 마룻바닥이 그네들에게 허락되는 유일한 공간일 뿐일테니.

결국은 주연 데뷔 무대를 밟아보지도 못한 채 쓸쓸히 극장을 떠났을 어린 발레리나들.

그들은 몰랐다. 그날밤 그네들의 선망의 대상이 되었던

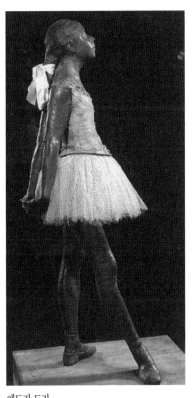

에드가 드가
14세의 어린 발레리나, 1889~91
청동, 채색용 녹청(綠靑), 명주 망사(스커트), 새틴 리본, 높이 98cm, 너비 35.2cm, 직경 24.5cm | 파리, 오르세 미술관

스타들이 한낱 무희로 사라져갈 동안, 한번도 대중의 인기를 누려보지 못한 그네들은 한 화가의 붓끝에서 영원히 숨쉬게 될 줄을.

　세상은 프리마돈나가 아닌 수많은 2인자들이 만들어가는 것이라는 사실을 깨닫기에는, 그들은 아직 너무 어렸기에.

Portrait of Beatrice Cenci
베아트리체 첸치의 초상

애수(哀愁)

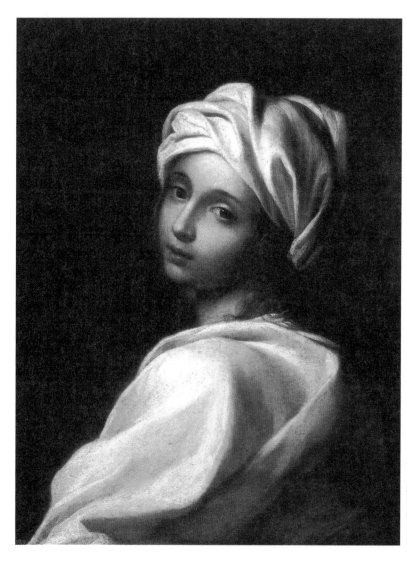

구이도 레니
Guido Reni, 1575~1642

또는 엘리자베타 시라니
Elisabetta Sirani 1638~65

베아트리체 첸치의 초상, 1662년경
캔버스에 유채, 64.5× 49cm
로마, 국립 고대 미술관

너무 슬퍼서 아름답다거나, 너무 고통스러워서 아름답다는 말은, 머리로 이해되기 전에 소름이 끼친다. 그 슬픔이, 그 고통이 얼마나 지극하면 아름다울 수까지 있을까. 극과 극은 통한다고 쉽게들 말하지만 내 보기에 그건 뭐랄까, 가학의 미학인 듯하여.

그래서, 극심한 슬픔이나 고통을 예술로 표현할 수 있는 것은 오직 시대의 거장뿐인 듯하다. 그 슬픔과 고통을 순수한 정수 그대로 담아낼 수 있는. 그럼에도 나는 왠지 그런 예술품을 보면 거장에 대한 자연스러운 경외심에 앞서 피사체의 슬픔에, 고통에 숙연해지곤 한다.

그런데, 슬픔을 가장 흔한 슬픔의 표현인 눈물로 비유한다면 어떻게 구별해야 할까. 한자에서 흔히 눈물을 뜻하는 자는 눈물 '루(淚)' 자이다. 부수로 분석하자면 어떻게 되는지는 잘 모르겠지만, 왼쪽의 삼수변이 물을 뜻한다면, 글자 전체의 모양이 흐르는 듯하다는 것은 내 개인적인 느낌. 표준 한자는 아니지만 또다른 눈물 루(泪)자는 조금 다르다. 삼수변은 같지만, 옆에 눈 목(目)자가 온다. 즉, 흐르지 못하고 눈에 괴어있는 눈물이다. 너무 슬퍼서 감정을 밖으로 분출하지도 못한 채 망연자실하게 눈에 괴는 눈물.

'슬픈 베아트리체'로 더 잘 알려진 베아트리체 첸치(Beatrice Cenci, 1577~99)의 초상은 언뜻 보기에 그다지 슬퍼보이지 않는다. 오히려 보일 듯 말듯 엷은 미소까지 띠고 있는 것 같기도 하다. 왜 '슬픈 베아트리체'로 불리는지는 알 수 없으나, 아마도 그녀의 눈동자에 촉촉이 배어있는 눈물의 그림자 때문은 아닐까.

베아트리체는 가히 세기의 미녀라 불릴 만큼 이탈리아 반도에서 유명한 미인이었다. 부유한 귀족이었던 아버지 프란치스코 첸치는 그녀를 14살 때부터 리에티 근방의 페트렐라 살토 성에 감금하고 학대했다. 16세가 되었을 때 마침내 그녀는 그녀를 동정한 계모와 오빠들의 도움으로 아버지를 살해하고, 첸치 가의 부를 탐낸 교황 클레멘스 8세는 여론의 반대를 무릅쓰고 그녀에게 사형선고를 내린다. 참수형을 받으러 로마의 산탄젤로 다리로 호송되는 그녀를 보기 위해 수천 명의 인파가 모였을 만큼, 그녀의 미모는 대단한 것이었다고 한다. 그 군중 속에는 당대의 거장인 구이도 레니와 카라바조도 있었는데, 두 사람 모두 그녀의 처형에 깊은 영감을 받았다.

레니가 그녀의 미모 자체에 마음을 빼앗겨 이 초상화를 남겼다면, 카라바조는 그녀의 처형장면을 해부학적 시선으로 날카롭게 관찰, 걸작 「홀로페르네스를 목베는 유딧」을 그렸다. 작품 속의 두 인물, 목이 잘리는 홀로페르네스와 칼을 쥔 유딧이 소름 끼칠 만큼 생체학적으로 극사실적인 것이, 바로 그 덕분이라고 한다.

게다가 베르메르의 〈진주 귀고리를 한 소녀〉의 구도나 포즈가 레니의 바로 이 초상화에서 영향을 받았다는 설도 있으니, 이래저래 미인과 예술가란 떨어질래야 떨어질 수 없는 사이인가 보다.

이 그림을 그린 구이도 레니는 교양과 학문의 도시로 알려진 이탈리아 중부의 볼로냐 근교, 칼벤차노에서 태어났다. 20세 때 안니발레 카라치의 공방에 들어가 미술 공부를 시작했고, 고전 미술과 당시 로마를 중심으로

유행하던 새로운 화풍에 탐닉했다. 그는 라파엘로의 절대적인 숭배자이 기도 했지만, 아이러니컬하게도 그 자신의 그림은 라파엘로보다는 카라 바조의 종교적인 화풍에 가까웠다. 레니는 볼로냐와 로마를 오가며 로마 의 주요 교회와 성직자들의 궁전에 프레스코화를 그렸고, 볼로냐파로 불 리는 이탈리아 바로크의 주류 화가로 인정받는다.

정밀한 묘사와 생생한 색채로 각광받던 그는 말년에 이르러 느닷없이 화풍을 바꾼다. 레니의 후기 작품들은 초현실적일 만큼 공기처럼 가볍고

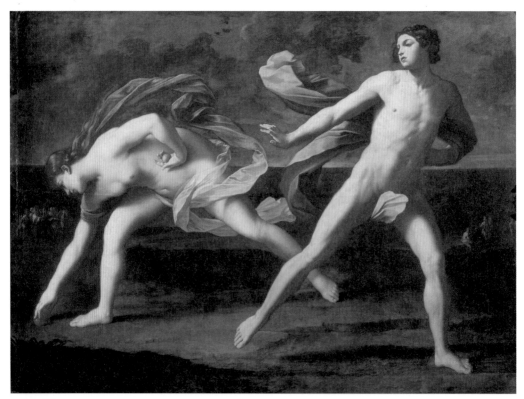

구이도 레니
아탈란타와 히포메네스, 1612년경 | 캔버스에 유채, 206×297cm | 마드리드, 프라도 미술관

자유로운 형태로 주목을 받게 되는데, 정확하고 섬세하던 묘사가 신비감을 자아내는, 길게 끌리는 붓터치로 변신한다. 베아트리체의 초상도 다소 그런 감이 없지 않은 것으로 보아, 여기에 뭔가 사연이 있지 않을까 싶은 것은 단순한 상상의 비약일까.

스탕달(Stendhal, 1783~1842)이 이 그림을 보고 정신을 잃을 정도로 마음을 뺏겨 '스탕달 신드롬'이라는 말이 생겼다는 것은 유명한 일화인데, 사실 이 그림을 보면서 절세미녀라는 느낌은 별로 들지 않는다.

미인이라 불리기엔 너무나 애띤, 아직 귓가에 솜털도 가시지 않은 그녀.

얼마나 고통스러웠으면 자기 손으로 살인을 할 수 있었을까. 아마 가혹한 고문도, 처형의 두려움도 그녀에게는 별것 아니었을지도 모른다. 암울함의 심연으로 끌어당기던 고통에서 마침내 자유로워졌을 때, 그녀에게 죽음은 또다른 형태의 해방이었던 셈이다. 덕분에 온통 어둡기만 한 마지막 초상에서조차 그녀는 미소 지을 수 있었을 것이다. 그럼에도, 그럼에도 불구하고 저 동그란 눈동자에 어린 눈물의 음영은 무엇을 의미할까.

지성(至誠)이면 감천(感天)

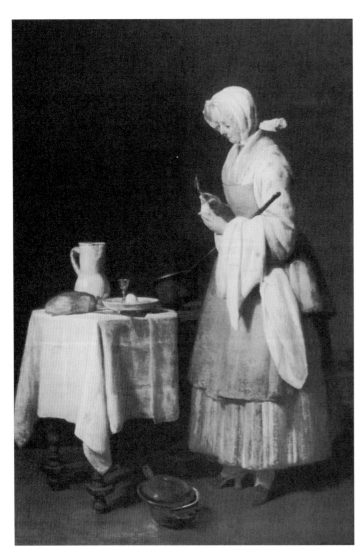

쟝-바티스트 시므옹 샤르댕
Jean-Baptiste Siméon Chardin, 1699-1779

주의깊은 간호사, 1738(추정)

캔버스에 유채, 46.2 × 37cm

워싱턴, 내셔널 갤러리

의학 기술이 본격적으로 발달하기 시작한 근대 이전까지 질병으로 인한 사망률은 현대를 살아가는 우리가 상상도 할 수 없을 정도로 높았다. 19세기 후반까지도, 즉 지금으로부터 100여 년 전만 해도, 무슨 병을 막론하고 중태의 환자에게 행할 수 있었던 유일한 치료법은, 서민들의 경우 어처구니없게도 '피뽑기'에 불과했다. 감기나 홍역으로 죽는 일이 드물지 않았다는 것을 생각해보면, 거기다 변변한 항생제마저 없었던 와중에 툭하면 전쟁을 벌였다는 것을 생각해보면, 인류가 멸종하지 않고 살아남았다는 것 자체가 신기할 지경이다.

그러나 인류는 그 수많은 질병과 맨손으로 싸워 끝내 살아남았다.

수술이나 약물 치료도 제대로 받을 수 없는 대다수의 사람들에게 최고의 치료는 바로 보양(保養)이었다. 히포크라테스는 "인간의 면역력은 최고의 생명력이고 최고의 의사이자 최고의 약"이라고 말했다는데, 정말로 의사를 부를 형편이 못되는 일반 서민들로서는 자기 몸의 면역력이 병마에 대항하는 최후의 보루인 셈이었다.

집에 병자가 있으면 주부가 가장 신경써야 하는 것이 바로 섭생(攝生)이다. 입맛도 없고, 딱딱한 음식을 씹어 삼킬 수도 없으니 입에서나 위에서나 거부감이 없는, 부드럽고도 몸에서 받아들이기 쉬운 음식을 준비해야 한다. 조용하고 통풍이 잘되는 곳에서 영양 섭취를 잘하면서 충분히 쉰 육체가 스스로의 힘으로 병원체에 저항하여 이겨내도록 유도하는 것이다. 장 바티스트 샤르댕의 그림 〈주의깊은 간호사〉는 이러한 치료법을 보여주는 전형이다. (이 제목은 나로서도 번역하고 나서 참 마음에 들지 않

지만 'The Attentive Nurse'를 옮길 적절한 우리말 표현이 도무지 떠오르
지를 않는다.)

간호사라고는 해도, 우리가 생각하는 간호사는 아니다. 나이팅게일
(Florence Nightingale, 1820~1910) 이전까지는 전문적인 간호인의 개념이
없었고, 있었다 한들 일반 가정에서 전문 간호사를 두는 일은 거의 없었다
고 봐야 한다. 그런 호사를 누릴 수 있었던 것은 부유층이나 귀족들뿐이었
다. 최소한의 의료 조치도 기대할 수 없이 말 그대로 섭생이 고작인 서민
들의 가정에서는, 부엌에서 음식을 만드는 주부가 바로 간호인이었다.

그리 넉넉해 보이지는 않는 부엌 살림이지만, 병자의 회복을 비는 마음
하나로, 그림 속 여인은 손잡이가 긴 냄비에서 막 꺼낸 삶은 달걀을 손에
쥐고 숟가락으로 정성스레 껍질을 벗기고 있다.

달걀은 닭을 키워 알을 얻는 농가에서조차 자주 먹지 못하는 귀한 식품
인데도, 두 개씩이나 환자식으로 준비한 그네의 마음 씀씀이가 한눈에 보
인다.

부엌이 다소 너저분한 인상을 주는 것은, 병구완에 정신을 빼앗긴 주부
가 평소처럼 살림에 충분히 신경을 쓰지 못한 까닭이리라. 바닥에는 사용
한 죽 냄비가 주걱이 꽂힌 채 그대로 놓여 있고, 벽난로 앞에 놓여 있는 단
지는 오랫동안 뚜껑도 열지 않은 것처럼 보인다. 어질러져 있기는 해도 더
럽지는 않은 테이블보며 그 위의 깨끗하게 씻은 도기 물병, 막 구워낸 말
랑말랑한 빵, 달걀을 찍어먹을 소금을 따로 담아낸 정갈한 달걀 접시가 이
여인이 본래는 깔끔한 성격이라는 것을 암시해준다. 어린아이들에게는

달걀이 적당한 음식이 아니라고 생각했던 그 시대의 관습으로 보아, 병석의 환자는 아마 남편이 아니었을까 싶기도 하다.

　이러한 정성 덕분에 과학적인 치료를 받지 못한 수많은 병자들이 자리에서 일어날 수 있었다. 지성이면 감천이라는 말은 이럴 때 두고 하는 말인가 보다. 장티푸스나 콜레라처럼 오늘날에도 치료가 쉽지 않은 병에 걸린 사람들도 그 정성 덕분에 기적적으로 살아날 수 있었으니. 어린 시절 '엄마 손은 약손'을 문득 떠오르게 하는 그림이다.

Old Woman Frying Eggs
달걀 프라이 하는 노파

키친

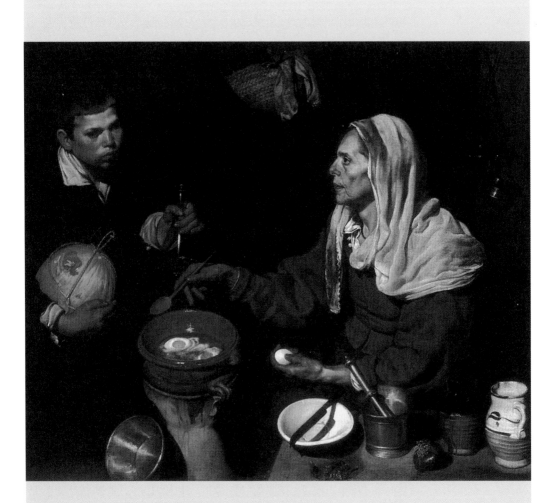

디에고 로드리게스 데 실바 벨라스케스 Diego Rodriguez de Silva Velquez, 1599~1660

달걀 프라이 하는 노파, 1618 | 캔버스에 유채 , 100.5×119.5cm | 에든버러, 스코틀랜드 내셔널 갤러리

　　몇 년 전, 요시모토 바나나(吉本ばなな)의 소설 『키친』을 읽으면서 "세상에 나랑 똑같은 생각을 하는 사람이 있구나!" 하고 놀라워했던 기억이 새삼 떠오른다. 그 부분을 옮겨보면…….

　　"내가 이 세상에서 제일 좋아하는 장소를 말한다면, 그곳은 부엌이다. 어느 곳, 어떤 곳이든, 그곳이 부엌이고 음식을 만들 수 있는 곳이라면 나는 좋다. 가능하면 편리하고 기능적인 곳이면 더욱 좋겠다. 청결한 마른 행주가 몇 장이고 준비되어 있고, 하얀 타일들이 반짝반짝 빛나는 곳. 지독하게 더러운 부엌이라 하더라도 그것이 부엌이라는 이유만으로도 나는 견딜 수 없을 만큼 좋다. 바닥에는 야채 부스러기들이 널려 있고, 슬리퍼 바닥이 새카맣게 더러워진다 하더라도 이상하게 부엌은 넓을수록 좋다. 겨울 한철쯤 가볍게 넘길 수 있을 만큼 식료품이 가득 들어찬 거대한 냉장고가 떡 버티고 있고, 그 은빛 문에 내가 기대선다. 기름이 여기저기 튄 가스 레인지나 녹이 슨 식칼에서 문득 고개를 들면 창 밖으로는 쓸쓸히 별이 빛난다. 나와 부엌만이 남는다. 나밖에 없다고 생각하는 것보다는 그래도 나은 느낌이다."

　　일본 소설은 별로 좋아하지 않는 편이지만, 『키친』 첫 페이지의 이 부분 덕분에 요시모토 바나나는 한국에 애독자가 한 명 늘었다.

　　내가 가장 좋아하는 공간은 부엌이다. 서재와 부엌, 둘 중에서 한참 고민하다가 "그래도 역시 부엌이 더 좋다"라고 결론을 내렸다. 마음껏 책을 읽을 수 있는 곳보다 음식을 만드는 곳이 더 좋다니, 주위 사람들 모두 고개를 갸우뚱하는 대목이지만.

왜 부엌을 좋아하느냐 하면, '먹는' 행위의 휴머니즘이 좋기 때문이다.

　사람의 가장 기본적인 욕구를 채워주는, 이 먹는다는 행위는 누구든 생존을 위해서는 피해갈 수 없다는 점에서 소름끼치도록 원시적인 매력이 있다. 가장 원초적인 욕망을 실현시키는 과정에서, 그 사람의 인간성이 적나라하게 드러난다. 개인적인 생각이지만, 디지털 시대라는 21세기, 혹은 이 다음 세기에도, 최단시간 내에 한 인간을 속속들이 파악해내는 데에는 함께 먹거나 함께 자는 것을 따라갈 방법이 없으리라고 믿는다. 사실 밥 한 끼 같이 먹는 것만으로도 그 사람의 식성, 성격, 가정교육까지 다 나오지 않는가? 고등학교 윤리 시간에 주워들은 바에 의하면 지적 욕구가 생리적 욕구보다 상위라지만, 유감스럽게도 지적 욕구에는 개인의 태생적 한계가 적용되는 것이다.

　부엌이라는 공간의 인간적인 유혹에 비하면 서재는 아무래도 조금 건조한 느낌을 지울 수 없다. 실제로 인류사의 가장 위대한 분들은 '먹고 마시는' 행위의 중요성을 누구보다 잘 알았다. 예수는 혼인잔치에서 술이 다 떨어졌다는 어머니의 말에 때를 앞질러 첫 기적을 행하셨고, 배가 고파서 안식일에 밀이삭을 따먹은 제자들을 두둔하셨으며, 당신을 따라온 군중이 굶주리는 것을 가엾게 여겨 오천 명을 먹이는 기적을 보이셨다. 부활하신 후 제자들을 찾아가 하신 첫 말씀 역시 여기에 무슨 먹을 것이 없냐는 물음이었다. 석가모니 부처님 또한 뼈를 깎는 단식과 고행 끝에 생명이 위험할 지경에 다다랐을 때, 수자타라는 소녀가 올린 유미(乳米)죽 공양으로 정진을 계속, 마침내 득도할 수 있었다.

여하간, 이러한 연유로 나는 부엌이라는 곳이 좋고, 또 부엌을, 혹은 식사 장면을 그린 그림들을 좋아한다. 요시모토 바나나의 표현대로, 꼭 청결하고 기분좋은 부엌이 아니라도 좋다. 군침이 도는 진수성찬이 차려져 있는 식탁이 아니라도 좋다. 그저 부엌이라는 사실 하나만으로도 눈길을 끌기에 충분하다.

〈달걀 프라이 하는 노파〉는 벨라스케스의 초기작 중 하나다. 그는 놀랍게도 열아홉 살에 이 그림을 완성했는데 이미 날카로운 관찰력을 바탕으로 한 정확하고 섬세한 묘사가 거장의 탄생을 예고하고 있다. 미술사가들은 이미 직업화가로의 진로를 확정한 벨라스케스가 후원자의 관심을 끌기 위해 공들여서 자신의 실력을 한껏 발휘한 작품일 것이라고 추측한다.

컴컴한 부엌 안에서 노파는 달걀 프라이를 만들고 있다. 가족들을 먹이기 위한 식사는 아닌 것 같다. 비싼 달걀을 식구 수대로 요리할 리도 없고, 막 심부름에서 돌아온 소년의 행색으로 보아 싸구려 하숙집이나 여관을 운영하고 있어, 손님들의 식사를 준비하고 있다고 보여진다. 밖에서 놀고 싶은데 할 수 없이 심부름을 다녀온 바람에 부루퉁하게 심통이 나 있기는 하지만, 그래도 행여 떨어뜨릴까 봐 포도주병을 손에 꼭 쥐고 온 마음 씀씀이가 예쁘다.

이 그림에서 또하나 인상적인 점은, 남자인 화가가 (당시로서는) 전형적인 여성의 구역인 부엌을 그렸는데도 그 시선이 전혀 낯설지 않다는 것이다. 길이 잘 든 냄비 속에서 프라이 되고 있는 달걀, 보글보글 끓고 있는 기름의 수포(水泡), 빛을 받아 반짝이는 동제(銅製) 식기, 나무 숟가락, (잘

보면) 묘하게 뒤틀린 하얀 그릇, 마늘, 천장에 바구니를 매달아 놓은 리본, 잘 닦아놓아 반들거리는 도기 물병……. 화로 근처의 구리 양동이는 그 안쪽을 보여주기 위해 일부러 뒤집어놓기까지 했다. 거기다 이미 눈치챘을지도 모르겠지만, 이 그림에서 사용된 빛의 각도는 매우 비현실적이다.

즉, 그림 속 사물들을 사진으로 찍은 것처럼 사실적으로 보이기 위해 화가가 실제로는 거의 불가능한 빛의 각도를 만들어낸 것이다. 예술가로서의 본능보다는 피사체에 대한 진한 애정이 드러나는 대목이다.

나는 달걀 프라이는 별로 좋아하지 않는 편인데, 글을 쓰면서 이 그림을 계속 보고 있자니 전에 본 일본 드라마「런치의 여왕」이 생각났다. 드라마 속 무대인 오랜 전통의 동네 경양식집 '키친 마카로니'에 한 남자가 나타난다. 잘나가는 대기업 직원으로 자주 이곳에서 점심을 먹었던 그는 배임 혐의로 구속된 뒤 형무소 신세를 지게 되고, 출감 후, 즐겨 먹던 '키친 마카로니'의 햄버그 스테이크 맛을 잊지 못해 다시 찾아온 것이다. 주방장이었던 주인은 이미 세상을 떠났지만, 아버지의 뒤를 이어 주방을 책임지게 된 셋째 아들은 정성을 다해 요리를 준비한다.

아버지가 주방에 서 있던 때와 똑같은 맛을 내기 위해 밤잠을 아끼던 그 아들 주방장이 잘 구워진 햄버그 스테이크 위에 마지막으로 살짝 올려놓는 것이 바로 이 달걀 프라이였다. 마치 잡지에서나 나올 듯한 노른자의 진노랑이 선명한, 그림 같은 달걀 프라이. 손님은 숟가락으로 프라이를 갈라 뚝뚝 흐르는 노른자에 흰밥과 스테이크를 맛있게 비벼 먹는다. 험한 시절을 보내면서도 잊을 수 없었던 그 맛. "아, 맛있다"를 연발하며 눈물을

훔치는 손님을 젊은 주방장은 따뜻한 시선으로 바라본다.

　그림 속의 노파에게서는 그런 잔정이 느껴지지 않지만, 그네 역시 크게 다르지 않은 마음으로 달걀 프라이를 만들고 있는지도 모른다. 억세고 고집스러워 뵈는 그네 얼굴에는 어딘지 모르게 충직함이 느껴진다.

　유명한 레스토랑도 아니고, 작은 동네 경양식집에 불과한 '키친 마카로니' 처럼, 생계를 위해 꾸려나가는 허름한 여인숙의, 기껏해야 달걀 프라이가 고작인 저녁 식사지만, 잊지 않고 꼬박꼬박 들러주는 조촐한 손님들이 찾는 것은 어쩌면 신나게 놀고 있는 손자를 억지로 심부름보낸, 무뚝뚝하지만 속깊은 주인장 노파의 변하지 않는 '그 맛' 때문이 아닌가 생각한다.

마르타와 마리아 집의 예수 그리스도

가장 좋은 몫

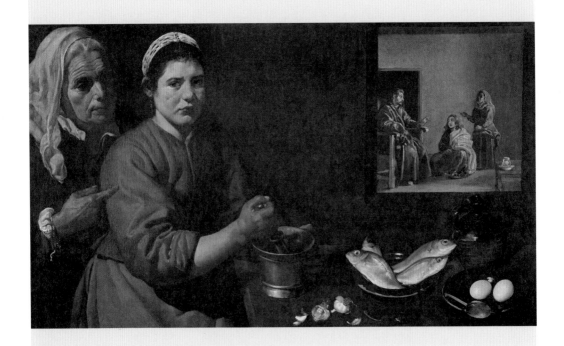

디에고 로드리게스 데 실바 벨라스케스 Diego Rodriguez de Silva Velzquez, 1599~1660
마르타와 마리아 집의 예수 그리스도, 1618 | 캔버스에 유채, 60×103.5cm | 런던, 내셔널 갤러리

나도 고등학교 때 세례를 받았지만, 아무래도 사춘기 소녀들이 천주교 신자가 되겠다고 성당을 찾는 이유는 세 가지라고 생각한다. 미사보, 영성체, 세례명. 웨딩드레스처럼 하얗고 순결한 미사보를 머리에 둘러쓰고, 뭔지는 모르지만 아무튼 미사 때 앞에 나가서 신부님이 주시는 거 거룩하게 받아먹고, 게다가 예쁜 서양식 세례명으로 "아무개 자매님~" 하고 불리는 그 로맨틱함이란.

수년 전, 예비자 교리를 마치고 드디어 영세를 받게 되면서, 나 역시 기다리고 기다리던 세례명을 고르는 순간이 왔다. 뭔가 특이하고 예쁜 이름을 골라야지, 하고 성당에서 웬만한 사전의 두 배는 되는 두꺼운 성인(聖人) 명부를 빌려다가 시험 공부할 때보다 더 열심히 들여다 보고 있는데 나를 귀여워해주시던 성당 사무장님께서 웃으시며 이렇게 말씀하시는 게 아닌가. "세례명은 흔한 게 좋은 거야. 자, 마리아, 테레사, 스텔라 셋 중 하나로 골라."

오마이갓. 차마 싫다는 말은 못하고 뭐라고 대답해야 하나, 당황해 있는데, 옆에 계시던 수녀님께서, "에이~ 그건 '너무' 흔하잖아요? 안젤라 어때요?" 하고 구조선을 띄워주시는 바람에 나는 그나마 안젤라가 낫겠다 싶어서 얼른 "그럼 저 안젤라 할래요" 하고 말해버렸다. 그래서 내 세례명은 나의 의지와는 별 상관없이 (그리고 마리아, 테레사, 스텔라만큼이나 흔한) 안젤라가 되었다. 안젤라라는 성녀에 대해 전혀 아는 것도 없이.

물론 나중에 안젤라 성녀의 일생에 대해 읽어보고, 또 우연히 이탈리아 여행 중에 성녀의 출생지에도 가보게 되면서, 지금은 나의 수호성인과 그

분의 이름을 빌린 내 세례명에도 대만족이지만, 그때 내가 미련을 버리지 못하고 고민하던 세례명 중에 '마르타' 가 있었다. 그다지 특이하거나 이쁜 이름은 아니지만, 성서 속의 마르타에게 너무나 친근감이 느껴져서. 성서의 루가 복음에 보면 마르타와 마리아 자매의 이야기가 나온다.

> 예수의 일행이 여행하다가 어떤 마을에 들렀는데 마르타라는 여자가 자기 집에 예수를 모셔 들였다. 그에게는 마리아라는 동생이 있었는데 마리아는 주님의 발치에 앉아서 말씀을 듣고 있었다. 시중드는 일에 경황이 없던 마르타는 예수께 와서 "주님, 제 동생이 저에게만 일을 떠맡기는데 이것을 보시고도 가만두십니까? 마리아더러 저를 좀 거들어주라고 일러주십시오" 하고 말하였다. 그러나 주께서는 이렇게 대답하셨다. "마르타, 마르타, 너는 많은 일에 다 마음을 쓰며 걱정하지만 실상 필요한 것은 한 가지뿐이다. 마리아는 참 좋은 몫을 택했다. 그것을 빼앗아서는 안 된다."
>
> 루가 복음 10장 38~42절

나는 마르타의 속상했을 마음을 십분 이해한다.

내 집을 찾아주신 귀하고 소중한 분. 그분께 조금이라도 더 좋은 것을 대접해드리고 싶어 발을 동동거리고 있는데, 동생이라는 것은 손끝 하나 움직이지 않고 그분 발치에 앉아 눈을 마주하며 이야기를 나누다니! 맘 같아서는 그냥 확~! (나는 실제로도 여동생이 있다. 연년생이다 보니 자라면서 정말 지긋지긋할 정도로 싸웠다. 나는 나대로 '언니' 라는 프라이드를 지키기 위해, 동생은 겨우 한 살밖에 차이 안 나는 게 언니랍시고 행세하는 게 눈꼴셔서. 오죽하면 엄마가 "너희들은 살쾡이냐? 어떻게 눈만 마주

치면 싸우냐?" 하고 넌덜머리를 다 내셨을까. 나이를 먹고 나서는 전처럼 싸우지는 않지만 그래도 여전히 옷 같은 것 때문에 시비가 붙는다).

사실 이 일화의 교훈은 "외형보다 내실을 추구하라"는 뜻이다. 어느 종교든지, 종교인이랍시고 그 종교의 참 진리보다는 그 조직 안의 감투나 이해 관계가 얽혀 볼썽사나운 짓을 벌이는 이들이 얼마나 많은가. 아니, 더 크게 생각해야 할는지도 모른다. 원수를 사랑하고, 한 쪽 뺨을 맞으면 다른 쪽 뺨도 내어주고, 일체만물을 자비로 대하라. 어떤 종교든지 그 근본 원리는 똑같을진대, 인간들은 끔찍하게도 그 종교를 앞세워 전쟁을 벌이고 서로 죽고 죽인다.

그래서 예수께서는 마르타의 마음을 아시면서도 "나(교회)를 대접하는 데 마음쓰기보다는 내 말씀(진리)에 귀를 기울여라"고 타이르신 것이다.

그렇지만 솔직히 말하자면 이 마르타와 마리아의 일화가 갖는 참 의미를 이해하고 난 지금에도, 난 여전히 마리아를 은근히 얄밉게 생각하고 있다. 자기도 같이 언니를 도왔으면 일이 빨리 다 끝나서 다 같이 말씀을 들을 수도 있는 거잖아? 그럼, 마르타도 같이 앉아서 말씀만 듣고 있으면, 손님들은 다 굶기라는 거야?

그런데, 이 그림을 그린 화가 벨라스케스도 나와 비슷한 감정이었던 모양이다. 예수와 마리아는 멀리 희미하게 그려놓고, 마음이 상해서 삐져버린 마르타를 주인공으로 그린 것을 보면.

금갈색 머리카락을 곱게 늘어뜨린, 멀리서 얼핏 보기에도 청순하고 아리따운 마리아와는 달리, 마르타는 투박한 보통의 시골 여인네이다. 음식

하는 데 머리가 흘러내리지 않도록 머리띠를 매고 소매를 걷어붙인 그네의 모습은 집안일에 치여 거울 한번 들여다 볼 시간도 없었을 것 같다. 떡을 굽기 위해 가루를 빻고 있는 그네의 눈앞에는 아직 손질도 안된 생선이며, 달걀, 마늘 따위가 어지러이 늘어져 있다. 언제 이 많은 일을 다 할 수 있을지, 과연 나도 마리아처럼 주님의 말씀을 들을 시간이나 날는지, 마르타의 얼굴은 속상한 나머지 곧 울음을 터뜨릴 것처럼 보인다. 매일 부엌에서 젖은 일을 하는 탓에 마를 날이 없는지라 젊은 처녀의 손이라기보다는 막일하는 남자의 손 같은 마르타의 벌건 손이 유난히 안쓰럽다.

　내 개인적인 경험에서 비롯된 생각이지만, 마르타와 마리아의 갈등은 아무래도 장녀와 막내라는 차이에서 오는 것 같다. 부모도 안 계시고, 집안의 장남인 오빠 라자로는 병약하다 보니, 자연히 집안을 이끌어나가는 중책은 마르타의 어깨에 지워질 수밖에 없다. 장녀나 장남은 아무래도 개인적인 감정보다는 책임감이 앞서지 않는가? 나 역시 식사 대접이고 뭐고 다 집어치우고 밖에 나가서 주님의 말씀을 듣고 싶지만, 책임감이 몸에 배어버린 마르타로서는 도저히 그럴 수 없었을 것이다. 마리아가 얄밉다고 나까지 똑같이 했다간 정말 다들 굶을 수밖에 없다는 걸 알기에.(요즘 유행하는 혈액형 성격학으로 미루어 짐작컨대 마르타는 분명히 A형이다.)

　"마리아의 몫을 빼앗으려고 해서는 안 된다"하고 무안을 주시긴 했지만, 예수께서도 역시 이 사실을 알고 계셨다고 생각한다. '몫'이라는 낱말 때문에. 억울하고 속상하겠지만, 이것이 마리아의 몫이고, 너에게는 네 몫이 있다고.

그렇지 않은가. 살다 보면 참, 왜 이게 내 몫이어야 하는지 정말 속상하다는 생각이 드는 적이 한두 번이 아니다. 다른 사람 몫을 보면 왜 그렇게 부럽고 탐이 나는지. 나를 제외한 세상 사람 전부 너무 편하고 즐겁게 살아가는 것 같은데 왜 내 몫만 이런지. 그 몫을 받아들이는 것 또한, 진리의 일부가 아닐까 하는 생각도 든다. 모든 사람들이 가장 좋은 한 몫만 하려 든다면 결국 세상은 돌아갈 수 없으니까. 누구나 미국 대통령이 되고 싶지만, 60억 명의 미국 대통령이 있는 세상은 굴러갈 수 없으니까. 소설『혼불』에서, 시집간 지 사흘 만에 청상과부가 되어 온갖 험하고 궂은 일을 다 겪고 이제 환갑을 눈앞에 둔 청암부인은, 그래서 새각시인 손부 효원에게 이렇게 말해준다. 목숨보다 더 중한 것이 그가 맡고 있는 책임이라고.

비록 마리아처럼 좋은 몫을 갖지는 못하였지만, 예수께서는 마르타도 마리아와 똑같이 사랑하셨다. 저마다의 몫이 다르다고, 그 사람의 영혼에도 '가장 좋은 몫'이 있을 수는 없기에.

예수께서는 마르타와 그 여동생과 라자로를 사랑하고
계셨다.

요한 복음 11장 5절

The Problem We All Live With
우리 모두 함께 안고 살아가는 문제

미국적인, 지극히 미국적인

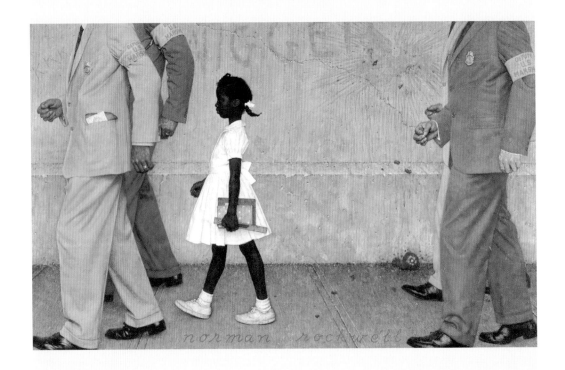

노먼 록웰 Norman Rockwell, 1894~1978
우리 모두 함께 안고 살아가는 문제, 1964년 1월 14일 『룩 Look!』 지 표지 | 캔버스에 유채, 91.5×147.5cm | 매사추세츠 주 스톡브리지, 노먼 록웰 미술관

1996년 6월 23일, 미국 애틀랜타 올림픽 여자 체조 단체 결승전. 전 세계인의 이목은 미국 여자 체조팀이 지난 반세기 동안 '올림픽의 꽃'이라는 여자 체조를 지배했던 러시아의 아성을 무너뜨리고 금메달을 따낼 수 있을 것인지에 집중되어 있었다.

경기 초반에는 러시아가 선두였지만 역전에 재역전이 거듭되면서 박빙의 승부가 이어졌다. 결국 경기 종반, 미국팀의 최종 순서였던 도마 연기에서 9.493 이상의 점수만 받으면 자력으로 금메달이 가능한 상황이 되었다. 더구나 도마에서 특히 강했던 도미니크 모치아누와 케리 스트럭이 마지막으로 남아있다는 점을 감안하면, 미국의 우승은 안정권에 들어선 것으로 보이기도 했다. 그러나 귀여운 외모와 뛰어난 재능으로 이미 세계적인 스타로 떠오른 모치아누가 1차 시기에 이어 2차 시기에서도 착지에서 엉덩방아를 찧으면서 경기장인 조지아 돔에는 불안한 긴장감이 감돌기 시작했고, 도마의 달인이라는 마지막 주자 스트럭마저 1차 시기에서 똑같이 착지에 실패하고 말았다. 설상가상으로 스트럭은 1차 시기 착지에서 발목을 다쳐 제대로 걷지도 못하고 있었다.

마지막 단 한번의 기회를 남겨둔 스트럭이 절룩거리며 출발선을 향해 걸어가는 동안, 대표팀 코치인 벨라 키롤리는 쉬지 않고 "Kerri, Listen to Me! You Can Do It!"을 외쳤다.

스트럭은 문자 그대로 살신성인의 힘으로 도마를 향해 전력질주했고, 공중에서 몸을 한 바퀴 반 틀어 착지하는 '유르첸코' 기술을 완벽하게 해냈다. 온몸의 무게가 두 발에 실리는 착지 순간, 그녀는 번개처럼 다친 다

리를 들었고, 곡예사처럼 한 발로 서서 심사진에게 인사하는 마무리 동작을 끝내자마자 매트 위로 무너져내렸다. (나중에 밝혀졌지만) 그녀는 1차 시기에서 심하게 삔 왼쪽 발목 인대가 두 군데나 끊어지는, 보통 사람이었다면 걷기도 힘들었을 심각한 부상을 입었다. TV를 중계하던 아나운서의 표현대로 그녀가 지구상에서 절대로 해서는 안될 일은 도움닫기와 착지에서 발목에 엄청난 부담이 가는 도마 연기를 다시 시도하는 일이었던 것이다. 게다가 바로 다음 날부터 진짜 '체조 여왕'을 가리는 개인 종합전이 시작된다는 점을 감안한다면.

자신을 희생한 15세 소녀 스트럭의 초인적인 연기는 9.712라는 높은 점수를 받아, 미국팀은 자국에서 열린 올림픽에서 사상 최초로 단체전 금메달을 획득하는 기쁨을 누린다.

스트럭은 부목을 대서 칭칭 감은 다리로 코치에게 안겨 시상식장에 나왔고, 대표팀의 최연소 동료인 모치아누와 최연장자인 섀논 밀러의 부축으로 시상대에 올라 3만 2천여 관중의 기립박수를 받았다. 그러나 다음날부터 열린 개인 종합전과 개별종목전에서는 나란히 기권해야만 했다. 결국 그 금메달이 그녀가 국제 대회에서 딴 마지막 메달이 되었다.

여기까지는 많은 사람들이 기억하고 있을 '96 애틀랜타 올림픽 여자 체조의 감동 실화이다. 그런데, 케리 스트럭의 운명의 도마 연기만큼이나 나의 시선을 끈 것이 또 한 가지 있었다. 바로 시상대에 오른 미국팀의 선수 구성이었다. 14살부터 19살까지의 일곱 명의 소녀들은 저마다 다른 피부색을 하고 있었다. 은메달을 차지한 러시아팀과 동메달을 딴 루마니아팀

이 마치 맞추기라도 한 것처럼, 금발에 창백하리만치 하얀 피부의 가냘픈 백인 선수들 일색인 것과는 너무나도 대조적이었다. 중국계 이민인 에이미 차오, 루마니아계 이민인 모치아누, 흑인인 도미니크 도스. 성조기를 모티브로 만든 유니폼만 아니었다면 도저히 같은 팀 선수로 보이지 않았다. 순간, 나는 'United' States of America의 힘의 원천을 엿본 것 같은 기분이 들었다.

노먼 록웰은 지극히 '미국적인' 그림들로 사랑을 받았던 작가이다. 일러스트레이션이라는 표현이 더 정확한 록웰의 그림들은 '위대한 미국' 보다는 '소박하고 서민적인 미국인들' 에 초점을 맞추고 있다. 풍자와 해학이 곁들어진 그의 그림들은 20세기 전반(前半)의 미국 풍속화와 같은 느낌을 준다.

록웰을 말하려면 그가 47년간 커버스토리를 그렸던 잡지 『새터데이 이브닝 포스트 The Saturday Evening Post』를 빼놓을 수 없지만, 오늘 소개하는 그림은 그가 SEP를 떠나 『룩 Look!』誌로 옮긴 직후의 작품이다. SEP에서 '정겨운' 미국을 그려왔던 록웰은 이때부터 사회적인 이슈들을 다루기 시작한다. '우리 모두 함께 안고 살아가는 문제' 라는 다소 힘겨운 제목이 붙어 있는 이 표지 그림 역시 당시 미국의 화두였던 인종분리정책폐지(Integration)의 단면을 보여주고 있다.

록웰이 이 그림을 그리기 꼭 10년 전인 1954년, 미 연방 대법원장 얼 워런은 미국 역사에서, 그리고 인류 역사에서 기념비가 될 만한 판결을 내렸다. 미국에서는 이른바 'Brown vs Board' 라는 이름으로 더 잘 알려진 이

사건에서 연방 대법원이 '공립학교의 인종분리정책은 위헌' 이라고 판결한 것이다. 이 사건은 당시 캔자스 주의 초등학교 3학년생으로, 집에서 가까운 백인 학교에 다닐 수 없어 가장 가까운 흑인 학교까지 1마일(1.5km)을 걸어야만 했던 린다 브라운의 이름을 따고 있다. 린다의 아버지 올리버 브라운은 백인 학교에 입학 신청을 냈지만 거절당하자, 유색인종권리향상위원회(NAACP)에 도움을 요청, 캔자스 주 교육위원회를 상대로 소송을 냈고, 3년에 걸친 재판 끝에 역사적인 승리를 얻어냈다.

이 판결의 여파로 그동안 인종분리정책(Segregation)이 시행되고 있던 많은 주에서 우후죽순처럼 비슷한 소송이 잇따랐고, 결국 전국적인 분리 정책 폐지 운동에 결정적인 단초가 되기는 했으나, 10년이 흐른 1964년에도 보수적인 남부 여러 주에서는 여전히 분리 정책이 계속되고 있었다. 이에 NAACP의 민권 운동가들은 강제적으로나마 인종통합을 유도하기로 결정한다. 과거 남북 전쟁 시대 도망쳤다 붙잡힌 노예들이 최후로 보내지던 소위 'Deep South' 라 불리는 남부에서도 가장 보수적인 루이지애나, 미시시피, 앨라배마 주들이 목표가 되었다.

그림의 주인공은 루비 브릿지스(Ruby Bridges)라는 흑인 소녀이다.

루이지애나 주 뉴올리언즈의 윌리엄 프란츠 초등학교에 입학하는 루비는 NAACP로부터 백인 학교에 최초로 입학할 흑인 학생으로 선발되는 영광(?)을 안았다. 흑인은 백인보다 지능이 낮다고 주장한 루이지애나 주정부에 맞서기 위해 NAACP가 지능 지수 검사를 걸쳐 전 루이지애나 주에서 뽑은 4명의 학생 중 하나로 뽑힌 것이다.

그러나 루비의 등교길은 첫날부터 쉽지 않아 보인다. 성난 시민들의 항의 시위와 KKK단의 협박으로 루비의 신변이 위험해지자, (그림에서도 보이듯이 4명이나 되는) 연방 보안관들이 루비의 첫 등교를 경호하고 있다.

록웰은 그가 가지고 있는 재능을 십분 발휘해, 그림의 시각적 효과를 극대화했다. 배경과 그외의 모든 사물을 백색 계열로 처리함으로써 흑인 소녀의 피부색과의 차이에서 오는 대조를 강조했고, 그녀를 경호하는 보안관들도 목 윗쪽은 과감하게 잘라버려 그 얼굴 표정을 알 수 없게 했다. 건너편 길거리에서 항의 시위를 하고 있는 성난 군중 속에 묻혀서 이 광경을 보고 있는 것처럼, 구도 또한 정확한 90도 각도의 정측면이다. 학교의 담벼락은 깜둥이(Nigger)라는 섬뜩한 문구의 그래피티와 이 어린 소녀를 향해 던진 토마토의 핏빛으로 물들어 있다.

실제로 윌리엄 프란츠 초등학교의 학부모들은 흑인 학생의 입학을 맹렬히 반대했고, 매일 교문 앞에서 스카프를 흔들며 루비를 목졸라 죽이겠다고 위협했는가 하면, 불에 태운 흑인 소녀 인형을 보내기도 했다. 교장은 보안상의 이유를 핑계로 교내에 루비가 다닐 수 있는 구역을 지정해 놓고 루비가 백인 구역으로 들어가지 못하게 했다. 교사들은 하나같이 흑인 학생을 가르치기를 거부했다.

하지만 루비는 그림 속의 고집스러워 보이는 옆얼굴에서 짐작이 가듯, 6세 소녀로서는 놀라운 용기와 불굴의 의지를 보여 주었다.

외롭다고 투정하지도 않았고, 학교에 가지 않겠다고 한 적도 단 한번도 없었다. 그리고 위대한 영혼이란 어떤 것인가를 보여준 사람은 루비 혼자

만이 아니었다.

"백인 농장주에게 소작료를 내기 위해 루비가 태어나기 바로 전날까지도 만삭의 몸으로 40킬로나 되는 목화 자루를 메야 했다. 내 딸은 내가 살아온 세상과는 다른 세상을 살게 하겠다."

어린 딸이 좀더 쉽게 살기를 원한 남편의 반대에도 루비 어머니의 신념은 확고했다. 결국 루비의 부모는 이 사건으로 인한 의견 대립을 극복하지 못하고 이혼했다.

북부 보스턴 출신으로 기꺼이 루비를 맡았던 담임 교사 바바라 헨리 역시 1년 내내 동료 교사들에게 비웃음과 왕따를 당하면서도 꿋꿋하게 학교 당국과 루비 사이의 방어벽이 되어주었다. 그녀는 루비가 거리에서 무차별적으로 가해지는 언어 폭력으로 인해 상처를 입거나 자신의 피부색에 열등감을 가지는 일이 없도록 매일 수업을 시작하기 전에 단 한 명뿐인 그녀의 어린 학생을 품에 꼭 안아주었고, 애정어린 신체접촉을 아끼지 않았다. 선생님과 단둘이서만 꼭 1년을 보낸 루비가 혼자 도시락을 먹기 싫어 점심을 굶는다는 사실을 알게 되고부터는 자신도 교실에서 루비와 함께 샌드위치를 먹었다.

요즘 우리나라에는 미국이라는 말만 들어도 알레르기를 일으키는 사람들이 많다고 한다. 내 개인적인 생각에 맞추어 미국이 좋다, 나쁘다 혹은 옳다, 그르다를 이야기하고 싶지는 않다. 사실 한 국가를 놓고 좋다, 나쁘다, 옳다, 그르다를 논하는 것 자체가 우습다고 생각한다. 그러나 강한

미국, 힘있는 미국이라는 전제만 놓고 생각해 본다면, '그 힘이 어디에서 비롯되었는가?'를 한 번쯤 고민해보는 것도 나쁘지 않을 것 같다. 단일민족, 배달겨레가 국가의 자긍심이 될 수 있는 시대는 이미 지나갔다고 보기 때문에. 이 물음에 대해 내가 할 수 있는 답은 하나다. USA의 힘은 A(America)가 아니라 U(United)에서 나오는 것이라고.

루비가 1학년을 마칠 무렵 소수의 백인 학생들이 학교로 돌아오기 시작했다. 먼 곳의 백인 학교로의 통학이 힘들다는 현실적인 이유에서였지만, 루비의 교실로 돌아오는 학생들의 수는 나날이 늘어갔다. 결국 루비가 2학년이 되었을 때, 윌리엄 프란츠 초등학교는 인종통합정책이 완전히 실현된 뉴올리언즈의 첫번째 학교가 되었다.

그리고 40년 후, 흑인과 이민 2세들이 섞인 여자 체조 국가대표팀은 숙적 러시아를 꺾고 미국 스포츠사에서 전무후무한 여자 체조 단체전 금메달을 환호하는 국민들에게 선사했다. 그들이 자랑스러운 금메달을 목에 건 그 곳은 조지아 돔(Georgia Dorm), 흑인 노예 무역을 바탕으로 성장한 남부의 꽃 조지아의 주도, 애틀랜타에서였다.

The Danaides
다나우스의 딸들

업(Karma)

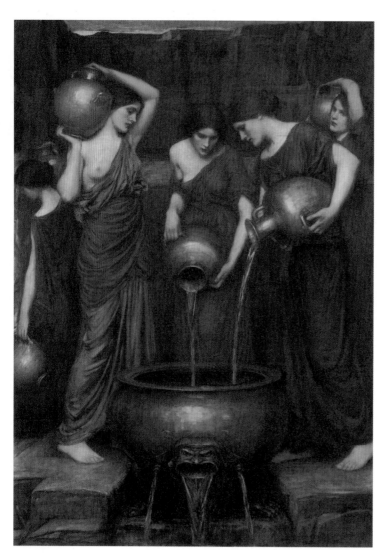

존 윌리엄 워터하우스 John William
Waterhouse, 1849~1917
다나우스의 딸들, 1904
캔버스에 유채, 162.5×127.4cm
잉글랜드, 애버딘 아트 갤러리

그리스 신화를 읽을 때마다 항상 '엽기적이다' 라고 생각하는 부분은, 신의 뜻을 어긴 이들에게 내려지는 벌의 영속성(永續性)이다. 끊임없이 굴러내리는 바윗덩이를 떨어지지 않도록 계속 밀어 올려야 하는 시지푸스나, 낮에는 산 채로 독수리에게 간을 뜯어 먹히고 밤에는 그 간이 다시 돋아나는 끔찍하다 못해 메스껍기까지 한 형벌을 받은 프로메테우스처럼, '영원히 되풀이되는' 그 잔인함이란, 참혹함을 넘어 어딘가 편집증적인 구석마저 느껴진다.

잔인함 자체를 나쁘다고 하는 것은 아니다.

중세 이전까지 사람들은 '잔인함' 이라는 것에 대해 상당히 무디고도 너그럽게 반응했다. 마더구즈(Mother Goose)나 그림(Brother Grimm's) 동화만 봐도 알 수 있다. 다만, '끝나지 않는다' 라는 점은 아무리 봐도 엽기적이라고밖에 달리 할 말이 없다. 벌이라는 것은 어떤 잘못에 대한 대가를 치르는 것인데, 영원히 그 값을 치를 수 없는 업(業)이란 어떤 것인지, 과연 존재하기는 하는지.

이 그림은 영국의 화가 존 윌리엄 워터하우스의 「다나우스의 딸들」이다.

평생 안개 낀 템스 강변이나 히스가 무성한 황야의 풍경화나 줄창 그려댔을 것 같은, 전형적인 영국 신사 같은 이름과는 달리 워터하우스는 이탈리아 로마(!)에서 그것도 예술가(!) 부부의 아들로 태어났다.

그 때문인지 어렸을 때부터 이탈리아 미술의 홍수 속에서 헤엄치며 자랐고, 이런 성장 환경이 나중에 그의 작품 활동에 결정적인 역할을 하게 된다.

워터하우스는 영국으로 돌아와 처음에는 아버지의 화실에서 활동하다 스물 한 살이 되던 1870년부터 왕립 미술원에 입학하여 본격적인 그림 공부를 시작한다. 처음엔 왕립 미술원 회원인 거장 알마 타데마(Alma Tadema, 1836~1912)의 영향을 받았으나 곧 어린 시절 수없이 보고 들었던 그리스 · 로마 신화와 문학 속 장면들에서 영감을 얻게 되었다. 그는 특히 아름다운 여인의 이상적인 모습을 신화 속 인물로 대치시켜 그리는 것을 좋아했다.

'다나이드'란 직역하면 '다나우스(Danaus)의 자식들'이란 뜻으로, 여기서는 리비아의 왕이었던 다나우스의 50명의 딸들을 말한다. 다나우스에게는 아라비아의 왕이었던 아에깁투스(Aegyptus)라는 쌍둥이 아우가 있었는데, 아에깁투스에게는 50명의 아들이 있었다. 아에깁투스는 자기 아들 50명과 조카딸 50명을 결혼시키려고 했다.(물론 50명의 며느리를 따라올 지참금은 형이 다스리고 있는 왕국이었을 것이다.) 다나우스는 아에깁투스의 거친 아들들을 사윗감으로 마땅치 않게 여겼지만, 그렇다고 자기보다 훨씬 강한 아에깁투스의 뜻을 거스를 수는 없었다.

고민 끝에 그는 딸들을 데리고 아르고스라는 섬으로 몰래 떠나버린다. 그러나 아에깁투스의 아들들은 그들을 뒤쫓아 왔고, 할 수 없이 다나우스는 50쌍의 결혼을 허락할 수밖에 없었다.

혼인 잔치가 한창일 때 그는 딸들을 불러 단검 한 자루씩을 주면서 신방에 들어 단둘이 있게 되면 신랑을 찔러 죽이라고 당부한다. 49명의 딸들이 아버지의 명령대로 침상에서 남편을 찔러 죽였다. 단 한 명, 맏딸인 휘페

름네스트라(Hyphermnestra)만이 아버지의 명을 어기고, 첫날밤 자신의 처녀성을 지켜준 남편 린케우스와 함께 도망친다.

뒤에 남은 49명의 딸들은 남편을 죽인 죄로 지옥의 신 하데스의 노여움을 사서 바닥이 없는 독에 물을 채우는 형벌을 받게 된다. 독일어에는 'Danaidenfaβ', 'Danaidenarbeit'라는 단어가 있는데, 각각 '밑빠진 독', '밑빠진 독에 물붓기'라는 뜻을 가지고 있다.

그림 속 다나우스의 딸들은 아름답다. 얇은 천으로 만든 옷 밖으로 드러난 매력적인 육체며 섬세한 이목구비의 미모가 돋보인다. 그러나 아름다운 그들의 얼굴에서 더 이상 어떤 감정도 찾아볼 수 없다. 기쁨이나 슬픔은 물론이고 후회나 고통, 운명에 대한 저주나 한탄마저도 찾아볼 수 없다. 오직 무상하게 드리워진 짙은 체념만. 한 순간의 업을 억겁(億劫)의 세월 동안 갚아야 하는 그네들은, 이미 희노애락 같은 찰나의 감정들은 초탈했는지도 모른다. 한때는 분명 야속하게 느껴졌을, 괴물의 머리를 닮은 독의 구멍도 이제는 그저 그 곳에 있을 뿐.

영어에 'plateau'라는 단어가 있는데, 이 단어의 가장 보편적인 의미는 고원, 즉 고지에 있는 넓고 평평한 대지를 말한다. 두 번째는 이 첫 번째 뜻에서 파생된 의미인데, 고원 현상(Plateau Phenomenon)을 뜻한다. 능선을 따라 올라가다 갑자기 평평한 고원이 나타나는 것처럼, 어떤 리듬이 끊기고 그 자리에서 오랜 정체기가 나타나는 것을 'Plateau'라고 부른다. 여기서 계속해서 '침체기, 정체기'라는 의미가 더 파생된다.

내가 가장 싫어하는 상태가 바로 이 'plateau'이다. 상승 곡선을 타는 것

을 싫어하는 사람이야 없겠지만, 하향 리듬일 때에도 나는 일종의 마조히
스틱한 쾌감을 느낀다.

　내리막길이라는 것은 곧 바닥을 친다는 뜻이고, 바닥을 치고 나면 다시
뛰어오르면 되는 거니까. 더 이상 추락할 곳이 없다는 것만으로도 묘한 위
안이 된다.

　그러나 상승도, 하강도 아닌 아무 탈출구가 없는 'plateau' 상태. 올라가
서 정복할 곳도, 내려가서 다시 시작할 곳도 없을 때. 다나이드들의 밑 없
는 독에 물붓기란 그런 것이 아닐까. 오늘이 지나면 똑같은 내일, 그리고
똑같은 모레…….

　하지만 밑이 없다는 사실을 알면서도 독에 물을 붓는 그 지극한 정성이
라면 언젠가 어느 날 무슨 일이 일어나 줄지도 모른다. 하다 못해 독에서
흘러나온 물로 개울이라도 생기겠지. 올라갈 길도, 내려갈 길도 없는 고원
이라면 그 자리에서 하늘을 향해 날아갈 수 있으니까.

　고원이란, 하늘에서 가장 가까운 땅이다.

붉은 여왕

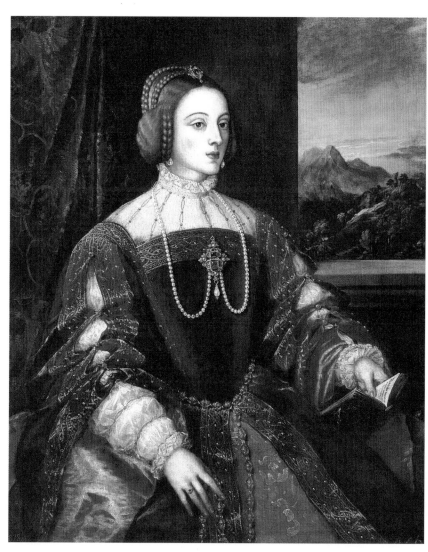

티치아노 베첼리오
Tiziano Vecellio,
1490~1576

포르투갈 황후 이사벨라의 초상,
1548년경
캔버스에 유채, 117 × 98cm
마드리드, 프라도 미술관

요즘은 TV 드라마의 장르도 많이 다양해져서 새로운 주제, 새로운 형식의 참신한 작품을 접할 기회가 비교적 많아지긴 했지만, 그래도 남녀간 애정의 삼각관계를 주축으로 한 '고전적' 멜로물이 압도적인 것은 변함이 없다.

이런 멜로물에서 또 필수적으로 빠지지 않는 요소가 바로 '정략결혼' 이다. 정략결혼은, 보통 돈많고 잘생기고 학벌 좋고 거기다 성격까지 좋은 말도 안되는 남자가, 머리는 비었고 성격은 그냥 무난하지만 얼굴 예쁘고, 씩씩한 척하면서 내면은 연약한 우리의 신데렐라와 맘놓고 연애 한번 못하는 상황을 만드는 데 최적의 조건인 것이다. 물론 이런 수퍼맨들은 (어디까지나 수퍼맨이기 때문에) 모든 것을 버리고 사랑을 택한다.

정략결혼의 상대로 물망에 올랐던 여자들은, 자기 남자가 될 뻔했던 수퍼맨을 시덥잖은 여자에게 뺏겼다는 자존심, 혹은 그 사이에 이 남자를 사랑해버리게 되었다는, 다소 유치한 이유로 온갖 계략을 꾸며 '타도 신데렐라' 를 외치며 서서히 악녀로 변해간다.

나 역시 말은 이렇게 해도 작품성보다는 단순히 재미있다든지, 좋아하는 연예인이 나온다든지 하는, 그보다 훨씬 더 유치한 이유로 드라마를 보고 있으니까, 이런 드라마를 계속 만드는 방송국이나 작가를 비난할 자격은 없다고 인정해야겠지만, 그래도 '조금만 덜 작위적인' 드라마를 보고 싶은 마음, 너무 큰 욕심일까.

그런데, 지금은 이런 '정략결혼' 이 멜로 드라마의 양념거리로나 이용되고 있지만, 불과 100년 전까지만 해도 정략결혼은 국가의 중대사가 걸린

일이었다. 혼담 하나가 국가의 운명을 좌우했던 경우가 서양사에는 허다하다. 우리나라만 해도 반도 국가에다 하나뿐인 이웃이 바다 건너 깡패 섬나라니까 신하들의 딸 하나를 간택해서 왕비로 삼았는데도, 그 왕비가 어느 패거리에서 나왔느냐에 따라 서로 죽고 죽이고 난리도 아니었는데, 하물며 하루 건너 국경선이 달라지던 19세기 이전 유럽이야 오죽하랴.

정략결혼의 비극은 혼인 당사자들의 의사가 전혀 반영되지 않는다는 데에 있다. 여성의 성적(性的) 의사 결정권이 지금의 백만분의 일쯤 되는 시대이다 보니, 신랑의 얼굴 한번 못 보고, 이역만리 타국의 궁정으로 시집간 수많은 여인들이 '여왕' 혹은 '왕비'라는 허울 속에서 소리소문 없이 눈물만 삼키다 죽어갔다.

물론 재수가 좋아 식장에서 처음 본 신부가 절세미인이라 한눈에 반했다거나 하는 일이 아주 없었던 것은 아니지만, 어디까지나 극소수에 불과했고, 남자든 여자든, 그 상대가 애인이거나 정치거나 전쟁이거나 망국의 사치거나, 여하간 사랑 대신 대리만족을 줄 수 있는 무언가를 찾아 헤매는 수밖에 없었다.

그림의 주인공인 포르투갈의 이사벨라(Isabella of Portugal, 1503~39)는 그 '극소수'에 들었던, 드문 행운의 여자였다. 서른 여섯의 나이로 요절했다는 것이 안됐지만, 그래도 불행 속에서 만수무강하는 것보다는 짧아도 행복하게 사는 게 낫지 않은가? (그리고 그 시대에는 여자 나이 서른 여섯이면 벌써 중년이었다.) 더구나 그녀의 남편이 신성로마제국 황제 카를로스(Carlos, 혹은 카를Karl) 5세로 당시 유럽 최강의 군주였다는 점이 더욱

신선하다. 물론 열 첩 마다하는 남자 없으니 애인이 아주 없었던 것은 아니지만, 그는 보기보다 순정파였는지, 사랑하는 아내에게 매우 자상한 남편이었다. 물론 여기에는 3살 연하였던 이사벨라의 미모와 그 미모만큼 매력적인 지참금도 한몫 했겠지만, 사실 카를로스 5세는 지금으로 치면 미국 대통령보다 더했으면 더했지 못하지는 않았던 위세의 절대군주였다. 젊고 싱싱한 미인쯤은 구하려고만 하면 같은 얼굴을 두 번 보지 않아도 될 만큼 차고 넘쳤을 것이다.(게다가 그 시대 신성로마제국에는 섹스 스캔들 특별 청문회 따위는 있지도 않았다.)

여기서 잠깐 짚고 넘어가자면 카를로스 5세의 가계도는 그 명성만큼이나 흥미롭다.

이사벨라와 카를로스는 이종사촌 지간이었다. 이사벨라의 어머니인 포르투갈 왕비 마리아와 카를로스의 어머니인 카스티유 왕비 요안나가 세계사 교과서에 꼭 나오는 유명한 커플, 이베리아 반도 통일의 주역인 아라곤의 페르디난드 2세와 카스티유의 이사벨라 1세의 딸들이었다. 카를로스의 아버지인 펠리페(Felipe, 혹은 필립Phillip) 1세는 신성로마제국 황제 막시밀리안 1세와 부르고뉴의 마리 여왕 사이에서 태어난 아들이다. 막시밀리안과 마리의 결혼으로 부르고뉴를 비롯한 플랑드르 지방이 신성로마제국에 통합됐다. 따라서 친가쪽으로나 외가쪽으로 막강한 혈통의 후계자인 카를로스 5세는 북쪽으로는 부르고뉴에서부터 남쪽의 이베리아 반도를 아우르는 엄청난 제국을 물려받는다.

이만한 제국의 황후라면 어마어마한 권력과 권위의 소유자였을텐데,

뜻밖에 이사벨라는 조용하고 나서지 않는 성품이었던 것 같다. 신성로마 제국에 비하면 그야말로 먼지 한 톨밖에 되지 않는 도시 국가 만토바의 '또 다른 이사벨라', 이사벨라 데스테가 남편이 포로로 잡힌 틈을 타서 여성 정치인으로서 발군의 실력을 발휘한 것과는 사뭇 대조적이다. 하긴, 아무짝에도 쓸데없이 (그것도 처남댁과) 바람이나 피우느라 바빴던 남편 때문에 고생하는 것만으로는 모자라서, 쉴새없이 잔머리를 굴리지 않으면 생존 자체가 불확실했던 약소국의 비애를 짊어진 만토바 백작부인 이사벨라 데스테와, 감히 아무도 넘볼 수 없는 대제국의 황후에다, 혼자서도 훌륭히 잘해내는 능력있는 남편을 둔 포르투갈의 이사벨라를 비교한다는 것 자체가 무리일 수도 있지만, 꼭 그래서가 아니라도 남편의 위세를 업고 설치기 좋아하는 여자들도 있다. 그것도 꽤 많이.

아무튼 이사벨라는 특별한 정치적 활동 없이, 톨레도와 알함브라를 오가며 한동안은 '후계자를 생산하는 데'에만 주력하면서 평화로운 시절을 보냈다. 1526년 3월에 결혼한 이래 바로 이듬해인 1527년, 장남 펠리페(후에 펠리페 2세)의 출산을 시작으로 만 12년의 결혼 생활 동안 7명의 아이를 낳았다.

그러나 그녀가 정치를 멀리했던 것은 성품 때문이지 자질 부족 때문은 아니었다. 1529~33의 4년과 1535~36의 2년, 총 6년 동안 카를로스 5세는 스페인을 비웠는데, 이사벨라는 남편과 꾸준히 서신 연락을 주고받으며 무리없이 제국을 통치해냈다.

이사벨라는 1539년 4월, 일곱 번째 아이를 조산했다. 아이는 태어난 지

수시간 만에 죽었고, 극심한 출혈로 고통스러워 하던 이사벨라 역시 5월 1일, 동틀 무렵 세상을 떠났다.

사랑하는 아내의 죽음에 큰 충격을 받은 카를로스 5세가 수도원에 틀어박혔기 때문에 그라나다에서 열린 장례식은 장남 펠리페의 주관으로 치러졌다. 그라나다는 황제 부부의 신혼 여행지이기도 했다.

국상이 끝나자 39세의 황제는 두 번 다시 결혼하지 않겠다고 선언했다.

아내를 잃고 10년 후인 1548년, 황제는 당대 최고의 화가 중 한 사람인 티치아노에게 황후의 초상화를 그려달라고 부탁한다. 이에 티치아노는 자신의 주특기인 아름다운 붉은색을 기조로 황후의 단아한 자태를 그려냈다. 특별히 개성이 두드러진다거나 빼어난 미인으로 그린 것은 아니지만 황후로서의 품위와 지성, 우아함이 물씬 풍기는, 그야말로 'diva' 라는 표현이 너무나 잘 어울리는 모습이다.

다시 딴길로 새자면 카를로스 5세와 이사벨라의 장남 펠리페 2세는 후에 영국 여왕 메리 1세(엘리자베스 1세의 이복언니. 일명 Blood Mary)와 결혼하지만, 부부간에 서로 거의 얼굴을 보지 않고 지내다가 메리가 먼저 정신병으로 죽는다. 죽어가는 아내의 병상에도 오지 않을 정도로 무정한 남편이니 아버지와는 다르구나 싶지만 개인적으로 마더 콤플렉스가 아니었는지 조금 의심스럽다. 이렇게 아름답고 우아한 어머니가 거기다 젊은 나이에 죽어버리면, 아들은 언제나 젊고 아름다운 어머니의 모습만 기억한 채 그 어머니를 닮은 여자를 찾게 된다.(이 역시 가끔 멜로 드라마의 소재로 쓰인다.)

그러나 메리는 이사벨라와 닮기는 커녕 예의상으로도 비슷하다고도 말해줄 수 없는 여자였다. 드세고 외골수인데다 얼굴도 못생겨 동생인 엘리자베스에게 사사건건 비교당하는 바람에 성격마저 비뚤어져 있었다. 메리에게 청혼하러 간 펠리페 2세가 엘리자베스를 메리로 착각해서 사랑에 빠졌다가 진짜 메리를 보고 환상이 깨져 더더욱 아내를 싫어하게 되었다는 에피소드가 있을 정도이다. 결국 메리가 죽은 뒤 펠리페 2세는 종교적, 정치적, 경제적인 이유로 (한때 반했던?) 이복처제 엘리자베스와 바다에서 대판 붙게 된다. 정략결혼이 맺어준 최고의 커플이었던 부모의 허니문 베이비로 태어난 아들이 정략결혼 중에서도 역사상 최악의 케이스로 끝나다니, 아이러니 중의 아이러니다.

다시 그림으로 돌아가서.

티치아노는 레드(red)의 화가이다.

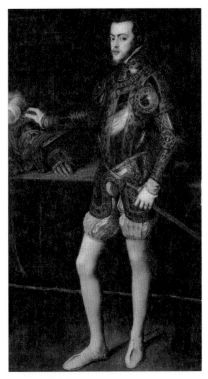

티치아노 베첼리오
펠리페 2세의 초상, 1551 | 캔버스에 유채, 193×111cm
마드리드, 프라도 미술관

베네치아의 대표적인 화가인 그로서는 어쩌면 조금은 예상된 귀결일는지도 모른다. 당시 베네치아에서는 금발이 대유행이었는데, 본래 빨간 머리가 많은 베네치아의 귀부인들이 북부 여인들의 금발을 부러워한 나머지, 머리카락을 햇볕에 태우기 시작했다. 햇볕에 머리색이 바래는, 일종의 탈색 효과를 노린 것이다. 머리카락만 바깥으로 내놓을 수 있도록 고안된 특수한 모자를 쓰고 뜨거운 햇볕 아래 몇 시간이고

참을성 있게 앉아서 얻어낸 산물이 바로 베네치아 금발이었다. 당연한 얘기지만, 빨간 머리를 아무리 태운다고 정통 블론드가 될 리 만무하다. 유행에 목숨 건 그네들이 '만들어낸' 금발은, 마치 붉은 벨벳에 금가루를 뿌려놓은 것 같은 불그스름한 빛이 감도는 짙은 금발이었다. 이 붉은 금발은 베네치아 여인 특유의 창백하리만치 하얀 피부를 돋보이게 했을 뿐만 아니라, 다소 차가워 보이는 북구의 금발보다 훨씬 부드럽고 관능적이었다.

베네치아의 어디를 가도 볼 수 있었던 '베네치아 금발'을 티치아노가 놓쳤을 리 없다. 북이탈리아의 산골에서 태어난 티치아노는 본격적으로 그림 공부를 하기 위해 베네치아로 나올 때까지 물감을 살 돈이 없어 산에 핀 들꽃을 빻아 그 즙으로 그림을 그렸다는 이야기가 전해진다. 당연히 색채에 민감할 수밖에 없다. 베네치아 금발의 매력적인 색감이 그대로 그의 붓에 빨려들어갔다.

그림 속의 이사벨라는 붉은 옷을 입고 붉은 보석을 두르고 붉은 커튼을 배경으로 앉아 있다. 오른편 뒷쪽으로 보이는 액자 속의 그림과 그녀의 하얀 얼굴을 제외하면 모두 붉은 색인데, 그 붉은 색이 하나하나 모두 다르다. 자세히 보면 볼수록 그 미묘한 차이가 느껴진다. 게다가 붉은 색은 보는 이로 하여금 호전(好戰) 본능을 불러일으키는 색인데도, 대담하거나 노골적인 붉은 색은 그중에 하나도 없다. 어디까지나 은근하면서도 보는 이를 압도하는 듯한, 여왕의 레드다.

카를로스 5세는 독신 선언을 지켰다. 더 이상 애인도 두지 않았다. 유럽 정세가 재편되기 시작하면서 40대와 50대를 정치에만 전념했고, 동시에

자신의 후사를 정리했다. 제국을 분리해 스페인 왕국을 아들 펠리페에게 떼어준 그는 1556년 끝내 신성로마제국의 황제자리마저 동생인 페르디난드에게 물려주고 은퇴했다. 수도원에 거처하면서 이런저런 정치적 물밑 교섭에는 간간이 참여했지만, 공식적으로 완전히 정계에서 물러난 것이다. 오래 전부터 은퇴 후의 명상적인 생활을 고대해왔던 황제라고는 하지만, 이사벨라의 죽음 이후 카를로스 5세는 더 이상 인간다운 인간이라고 할 수 없었다. 제국의 황제라는 막중한 책임 때문에 갈 길을 계속 갔을 뿐, 마음은 속세를 떠난 지 오래였다.

이벤트가 없었던 삶 때문에, 카를로스 5세의 황후라는 화려한 타이틀에도 불구하고 아무 흔적도 남기지 않고 역사 속으로 사라져간 이사벨라. 그러나 그녀는 티치아노의 그림 속에서 영원히 살아남았다.

황제의 순애보와 예술가의 영감이 만나 이룩해낸 명작이라고 한다면, 너무 멜로 드라마처럼 들릴까.

The Feast of st. Nicholas
성 니콜라스 축제

Santa Clause is Coming to Town

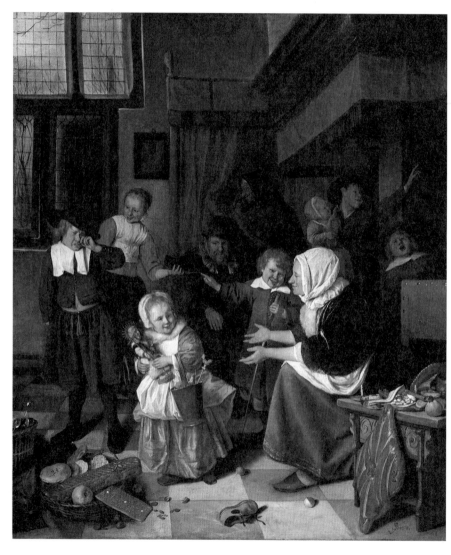

얀 스텐 Jan Steen,
1626~1679

성 니콜라스 축제,
1666~8경
캔버스화, 82×70.5cm
암스테르담, 국립 박물관

해마다 크리스마스가 지나치게 상업화된다는 비난이 있지만, 12월이면 아무래도 크리스마스를 설레며 기다리게 되는 건 어쩔 수 없다. 철이 덜 들어 아직도 소녀 취향을 못 벗어서 그런건지.

우리 집은 불교 집안인데도 오래전, 내가 유치원도 들어가지 않았을 정도로 어릴 때는, 엄마가 집안에 커다란 크리스마스 트리를 만들었다. 예쁜 장식 인형과 리본, 꼬마전구, 색색의 반짝이는 방울로 꾸민 트리는 어린 마음에 얼마나 황홀하게 아름다웠는지……. 부모님은 물론이고, 당시 함께 살던 이모들까지 몰래 놓아둔 선물꾸러미로 크리스마스 날 아침, 트리 밑은 정말 산타 클로스가 다녀간 것처럼 풍성했었다. 한번은 정말 산타 클로스가 오는지 안오는지 확인하려고 24일 밤 늦게까지 잠 안자고 거실과 내 방 사이를 왔다갔다 했던 적도 있다.

나이를 먹고, 언제부터인가 엄마도 더 이상 트리를 꺼내지 않게 되었지만, 그래도 내 마음 속의 크리스마스는 어린 시절, 12월이면 집안을 환히 비추던 트리의 불빛이다.

그런데, 종교를 불문하고 온 세계의 어린이들이 12월이면 손꼽아 기다리는 산타 클로스는 실존했던 성인(聖人)이다. 이름하여 성 니콜라스. 어린이와 뱃사람의 수호성인이다. 산타(Santa)란 이탈리아어로 'Saint'를 의미하고 클로스(Claus)는 니콜라스(Nicholas)의 변형이다.

성 니콜라스는 270년경 소아시아 리키아 지방 파타라의 유복한 가정에서 태어나 후에 인근 뮈라(Myra)의 대주교가 되었다. 가난 때문에 결혼하지 못하는 세 자매의 지참금으로 밤에 몰래 세 자루의 황금을 던져 넣어주

었고, 해적에게 인질로 잡혀 있는 어린이와 뱃사람들을 구하기 위해 교회와 자신의 재산을 모두 털어 인질들과 맞바꾸었다고 한다. 이런 연유로 어린이와 뱃사람의 수호성인이 된 것이다.

성 니콜라스의 전설들은 노르만족에 의해 북유럽으로 전파되었는데, 게르만 족의 전통신인 토르(Thor)와 합성되어 현재의 산타 클로스 이미지가 완성되었다.(출생지로만 보면 원래의 성 니콜라스는 하얀 수염이나 순록과는 전혀 관계없는 터키 혹은 시리아인이다. 즉, 요즘 뉴스에 자주 등장하는 아랍인들과 더 비슷할 듯하다.) 교회에서 기념하는 성 니콜라스의 공식 축일은 12월 6일인데, 12세기 초부터 프랑스와 플랑드르의 수녀들이 그 하루 전날인 12월 5일에 가난한 어린이들에게 선물을 주는 풍습이 생겨났다고 한다. 이 풍습을 '신터 클레스(Sinter Claes)'라고 부르던 네덜란드인들이 신대륙으로 건너가 정착한 후에도 이를 계속함으로써 미국에서 '산타 클로스'가 탄생한 것이다. 지금도 유럽에서는 12월 6일이 되면 '니콜라스마스'라고 해서 크리스마스처럼 성대하지는 않아도 학교와 가정에서 초콜렛과 감귤 같은 선물을 나눠준다.

17세기 네덜란드의 화가, 얀 스텐의 그림은 바로 이런 니콜라스마스 이브의 모습을 보여주고 있다.

근대 이전까지, 어린이들은 자기 밥벌이, 즉 한 사람 몫의 노동을 해내지 못하는 귀찮은 존재로만 여겨졌지만 니콜라스 축일만은 예외였다. 언제나 시키는 대로만 해야 했던 어린이들은 축제 분위기를 만끽할 수 있었다. 평소에는 언감생심 꿈도 꾸지 못하던 오렌지 같은 과일도 마음껏 먹을

수 있었다. 지금도 유럽에서 니콜라스 축일에 어린이들에게 가장 많이 선물하는 것은 오렌지나 '만다린(Mandarine)'이라고 부르는, 우리나라 귤보다 단단하고 껍질이 얇은 감귤인데, 도대체 오렌지 따위는 구경도 하기 힘들었던 북유럽에서 그것도 한겨울에 왜 오렌지나 감귤을 선물했는지는 잘 모르겠다. 아마도 이 풍습이 처음 시작한 곳이 프랑스이다 보니 그런 것이 아닌가 싶기도 하다. 그러나 네덜란드 상인들과 함께 신대륙으로 건너간 후에는 오렌지가 사라지고 그 자리를 성 니콜라스 모양으로 만든 과자가 대신하게 된다.

지나가는 이야기지만, 이 글을 쓰면서 문득 기억났는데, 미국 전래동화에 이런 이야기가 있다. 뉴욕의 뉴암스테르담에서 과자점을 하던 한 네덜란드인이 니콜라스마스 이브에 성 니콜라스 모양의 과자를 팔고 있었다. 자정이 되기 직전, 마귀할멈처럼 생긴 남루한 노파가 들어와 한 다스(dozen=12개, 미국 베이커리에서는 13개)가 들어가는 꾸러미로 포장한 과자를 사더니 "한 개가 모자란다"고 우겨대 주인과 실랑이가 붙었다. 하나 모자란다, 맞다 하는 사이에 자정이 되어 종이 울리자 노파는 펑 하고 사라져버렸고, 그로부터 1년 동안 이 과자점 주인에게는 온갖 재수없는 일만 줄줄이 생긴다. 그 이듬해 니콜라스마스 이브. 자정이 되기 직전 또다시 똑같은 노파가 등장해 한 다스 꾸러미를 사들고는 또 한 개가 모자란다고 소리소리 질러대고, 가뜩이나 재수없는 한 해를 보낸 주인은 참을성을 잃고 지옥으로나 꺼져버리라고 외친다. 그때 종이 울리며 노파는 또 펑 사라져버리고, 안 봐도 알겠지만 이 과자점 주인에게 찾아온 1년은 그 전해

보다 더더욱 재수없는 일들의 연속. 똑같은 일이 3년이나 계속되자, 고집 센 네덜란드인인 이 과자점 주인도 느낀 것이 있어 그해 어김없이 또 나타난 노파에게 선선히 13개의 성 니콜라스 모양 과자 꾸러미를 건넨다. 그러자 이번에는 자정을 알리는 종이 울리며 노파가 연기와 함께 사라지는 대신, 인자하고 자애로운 모습의 성 니콜라스가 나타나 "가난한 이웃에게 자비를 베푸는 마음으로 한 다스에 과자를 한 개 더 주라"고 말한다. 이 때부터 미국의 과자점에서는 한 다스가 12개가 아닌 13개가 되었고, '과자점의 한 꾸러미(Baker's Dozen)'라는 말이 생겨났다고 한다.

겨울은 어느 나라 어느 계층이든 견디기 힘든 계절이었던 만큼, 살기에 고달프기는 매한가지였을 테지만, 그래도 그림 속의 풍경은 따스하고 넉넉하다. 호두와 오렌지가 있고, 뛰어다니며 놀아도 야단맞지 않는 날.

해마다 겨울은 힘든 계절이다. 그러나 힘들다는 것은 언제나 상대적인 것. 나부터 12개에 1개를 덤으로 주는 마음으로 나보다 더 어려운 이웃들과 나누고 돕는다면, 성 니콜라스가 아니라도 우리 모두가 한 사람 한 사람의 산타 클로스가 될 수 있지 않을까.

A young girl defending herself against Eros
큐피드를 밀어내고 있는 소녀

16세, 영원한 사랑을 찾아서

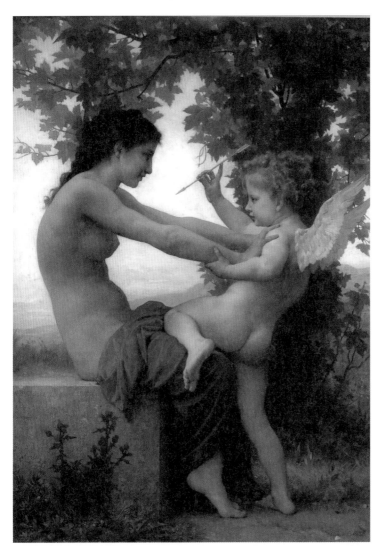

윌리엄 아돌프 부게로
William-Adolphe Bouguereau,
1825~1905

큐피드를 밀어내고 있는 소녀, 1880년경
캔버스에 유채, 79.5 × 55cm
로스앤젤리스, 폴 게티 미술관

3살 무렵 글자를 읽기 시작한 이래, 사교성이 없는 성격 탓도 있고 해서, 언제나 책에만 파고들었고, 그러다 보니 중학교 때에는 기번(Gibbon Edward, 1737~94)이나 마키아벨리 따위를 읽는 못말리는 책벌레가 되어 있었다. 다행히도 취향은 조금 다르지만 나만큼이나 책을 좋아하는 친구 K를 만나, 등하교길이면 최근에 읽고 있는 책 등등에 대해 퍽 열띤 대화를 나누곤 했다.

그 무렵 우리 두 사람이 공통으로 별로 좋아하지 않던 친구가 하나 있었는데, 전학오자마자 전교 1등 자리를 꿰찬 굉장한(!) 친구였다. 그런데 3학년 끝 무렵 졸업을 앞둔 어느 날, 하교길에 그 친구가 책을 손에 들고 있는 것을 발견했다. 가까이 다가가자 눈에 선명하게 들어온 그 책의 제목은, 지금도 잊을 수 없는 『16세, 영원한 사랑을 찾아서』였다. 이제 와서 생각하면 16살에 영원한 사랑을 찾겠다는 깜찍한 발상이 우습지만, 그 당시 우리에게는 전교 1등을 다투는 우등생 그녀가 읽고 있는 책이 하이틴 소녀물이라는 사실이 충격적으로 유치하게 느껴졌고, 그 앞에서는 아무 말도 하지 않았지만, 속으로 마음껏 비웃어줬었다.

친구를 잘 사귀지 못해 외로웠던 중학교 시절, 감사하게도 만날 수 있었던 K와는 결국 고등학교도 같은 학교 입학 시험을 치러서 함께 갔고, 아직도 가장 친한 친구 중 하나로 내 곁에 남아있다. 그 K와 1년에 두세 번 만나 밥 먹고, 차 마시고, 그리고 나서 시작하는 중학교 때 이야기, 작가도, 내용도 모르는 『16세, 영원한 사랑을 찾아서』를 반찬 삼아 깔깔대고 웃곤 한다.

프랑스 화가 윌리엄 아돌프 부게로의 그림을 소개한다.

왠지 『16세, 영원한 사랑을 찾아서』라는 제목이 딱 어울림직한 그림이다. 그림 속의 '소녀'는 16살보다는 더 먹어 보이지만, 그림 속 신화의 무대인 그리스는 지중해의 남국이다. 사시사철 축복처럼 햇빛이 쏟아지는 남국의 소녀들은 성장도 빠르다. 북구의 소녀들이 아직 아이 티를 벗지 못한 14, 5살에 그네들은 벌써 처녀티가 물씬 난다. 첫사랑을 시작하는 나이이다.

윌리엄 아돌프 부게로
프쉬케의 납치, 1895 | 캔버스에 유채, 209×120cm | 개인 소장

조각처럼 아름다운 육체를 가진 소녀는 자신을 찌르려는 큐피드를 밀어내고 있지만, 그녀의 소극적인 반항엔 어딘지 설득력이 없다. 겉으로는 저항하면서도 실제로는 찔리기를 원하는 듯한 연약한 몸짓. 머지않아 잔인한 큐피드의 화살에 찔린 그녀는 첫사랑의 환희와 아픔에 밤잠을 못 이루며 설레게 될 것이다.

이 그림을 그린 부게로에 대해서는 '저주받은 화가'라는 등 다소 드라마틱한 이야기가 나돌고 있지만, 음모론을 좋아하는 요즘 사람들이 과장한 설(說)일 뿐이다. 부게로가 '저주받은 화가'라고 불리는 것은, 그의 작품들이 후대의 미술사학계에서 철저하다 싶을 만큼 소외당했기 때문이다. 그 이유는 당시 화단에 이단아처럼 등장해 그야말로 핵폭탄급의 충

격을 던졌던 인상파의 출현이다. 해부학적 완벽을 추구하는 정교하고 사실적인 그림을 그린 고전주의의 마지막 선봉, 부게로를 기존의 화풍과는 전혀 다른 그림을 들고 나왔던 인상파 화가들이 소위 '기법적 기득권층'의 대표격으로 간주한 것은 당연했다.

부게로는 당시 파리 화단에서 최고의 인기를 구가하던 작가였다. 그가 그린 그림들은 파리 살롱에 전시되었으며, 전시회의 그림을 본 사람들로부터 원작의 축소판을 그려달라는 주문이 쇄도했다. 드가와 모네를 비롯한 인상파 화가들은 이런 부게로를 끔찍하게 싫어해서 통속적이고 보수적이고 과거중심적인데다 진보의 흔적을 찾을 수 없어 결과적으로 프랑스 미술의 발전에 장애가 되고 있다며 끊임없이 부게로를 헐뜯고 깎아내렸다.

이 그림을 본 순간 '아, 달력(혹은 실내장식용 포스터)에 나오는 그림이다'라고 생각했다면, 정확하게 왜 부게로가 그토록 인상파들에게 미움을 받았는지 짚어낸 셈이 된다. 마치 만화의 컬러컷 같은 단풍나무며, 꽃과 수풀, 도대체 왜 거기 놓여있는지 이해할 수 없는 네모반듯한 대리석, 사진으로 찍어놓은 듯한 푸른 색 옷자락의 질감, 흠 잡을래야 잡을 데가 보이지 않는 소녀와 큐피드의 미모……. 고전주의의 끝자락을 장식한 부게로는 인상파에게 구세대의 '키치(Kitsch)'로 치부당한 것이다.

아이러니컬하게도 데뷔 당시 '혐오스럽다'는 평가를 받았던 인상파들은 20세기 이후 미술계와 미술사학계, 그리고 경매시장에서 지존의 자리를 차지한다.(나는 인상파를 좋아하고, 또 인상주의 명작들에 대해서도

그 위대함을 의심치 않지만, 아무래도 경매시장에서 고흐가 연일 최고가를 경신하는 인상파 지상주의에는 분명히 문제가 있다고 생각한다. 음모론이 나올 만도 하다.)

프랑스 국립 미술원의 종신회원으로 벨기에와 스페인에서 명예 작위까지 받을 만큼 동시대인들에게 높은 평가를 받았지만, 끝내 후배들과 '코드'를 맞출 수 없었던 부게로는 그대로 잊혀진 화가가 되어버렸다.

요즘 이른바 개혁 피로 증후군이라는 것이 있다고 한다. 개혁과 혁신이라는 구호에 하도 떠밀린 나머지 진짜 개혁과 혁신이 뭔지도 모르는 채 개혁해야 한다는 강박관념에 시달리다 보니 나타나는 현상이다. 그러나 개혁이란 입으로 외치는 게 아니라 스스로 깨닫는 것이다. 왜 개혁해야 하는지 공감하지 못한 채 억지로 끌려가게 되면 그것은 더이상 개혁이 아니다. 인상파들은 부게로를 끊임없이 헐뜯고 깎아내렸지만, 그것으로 부게로의 재능이나 그의 작품의 위대성까지 깎아내릴 수는 없었다. 그들로 하여금 부게로를 뛰어넘을 수 있도록 해준 것은 역설적으로 욕설도 비난도 아닌 그들 자신의 천재성이었다.

그럼에도 나는 고전주의의 마지막을 끝까지 지킨 부게로가 부럽다. 내가 새로운 시대를 열어야 한다고 생각하는 것 또한 아집이다. 부게로 정도의 거장이었다면, 거기에 동조나 공감은 하지 않았더라도 인상주의의 위대함을 꿰뚫어 볼 눈을 가지고 있었을 것이다. 그는 섣불리 '개혁'에 발을 들이밀기보다 자기 자리를 지키며 후배들에게 새 시대, 새 예술의 자리를 양보했다.

소년 시절, 성직자인 삼촌에게 신약성서와 그리스 신화를 함께 배우며 자란 그에게 신화의 세계는 끊임없이 영감을 퍼올리는 샘과도 같았다. 그는 그런 그리스 신화의 이상적인 아름다움을 죽을 때까지 버릴 수 없었고, 또 버리려고 하지도 않았다. 후세에 잊혀진들 어떠하리. 평생 첫사랑을 붓 끝으로 그려낸 그를 누가 '저주받은 화가'라고 부를 것인가.

가장 달콤한 것은 첫사랑이다. 아프고, 힘들고, 열매를 맺지 못할 것임을 알면서도 기꺼이 화살에 찔리는 첫사랑. 부게로가 '영원'을 바친 첫사랑은 그리스 신화였다.

덧붙이면, 나는 그때 그 친구가 읽는다고 비웃었던 하이틴 소녀물을, 하이틴의 '틴' 자를 뗀 지도 벌써 몇 년이 지난 요즘에 와서 읽고 있다. 사람이란 그 나이 그때 꼭 해봐야 하는 일이 있어서, 그 일을 제 나이 때 못해보게 되면 더 나이를 먹어서라도 한 번은 해보게 되는 법이다. 나이 스물셋에 읽는 하이틴 소녀물은 정말 유치할 정도로 재미있다.

미인박명

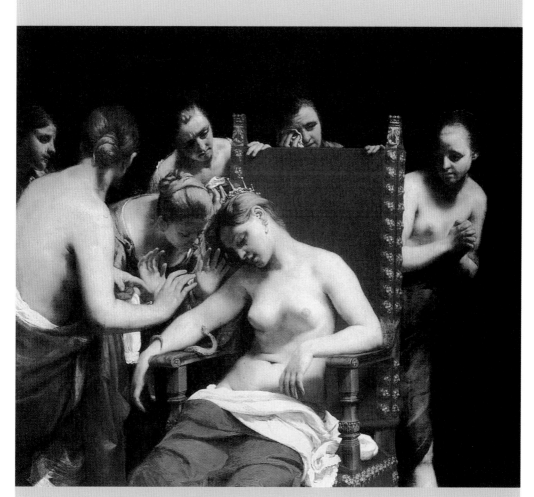

구이도 카냐치 Guido Cagnacci, 1601~82
클레오파트라의 죽음, 1658 | 캔버스에 유채, 140 × 159.5cm | 빈, 미술사 박물관

별자리였는지 동물점이었는지 '노력 없이 얻는 것을 경계한다' 는 구절이 나왔던 적이 있다. 로또 복권 1등 맞게 해주겠다는 제안을 거절한다면 거짓말이겠지만, 대체로 나는 '공짓' 을 그리 반기지 않는 편이다. 특히 그 '공짓' 의 규모가 크면 클수록. 그래서인지 복권을 사 본 적도 없고, 이벤트 같은 것에 응모하는 일도 별로 없다. 아무튼 그 별자리인지 동물점인지는 상당히 잘 맞았던 것 같다.

가인(佳人)은 수(壽)가 짧다니.

하긴 현대판 가인이라 할 수 있는 연예인 치고 평탄하게 사는 이가 없으니, 옛사람들의 가인이야 말해 무엇하랴, 하는 심정이 되기도 한다. 'Give and Take' 란 삶의 법칙은 참으로 엄격해서, 다른 이들의 선망을 살 만한 무엇을 가지고 있는 사람은, 특히 그것이 노력으로 쌓아올릴 수 있는 것이 아닌 타고난 미모라면, 자기도 모르는 사이에 인(因)을 짓고 사는 게 아닌가 하는 생각이 든다.

소설 『혼불』에는 사천왕상의 발밑에 깔려 있는 여인상을 보고 주지스님과 절에 들른 손(客)이 그 아름다움에 감탄하다가 손이 "저 음녀(淫女)의 죄는 무엇입니까?" 하고 묻자 스님이 "아름다운 죄" 라고 대답하는 장면이 나온다.

그 모습을 보인 것만으로 벌써 스님과 손, 두 사내의 마음을 흘려놓았으니, 한 생을 살면서 얼마나 많은 업을 지었겠느냐는 것이다.

클레오파트라는 이집트 프톨레마이오스 왕조의 마지막 여왕이다. 아버지 프톨레마이오스 12세가 세상을 떠나자 남동생 프톨레마이오스 13세와

결혼하여 이집트의 공동 통치자가 되었다. 남편이자 동생이었던 프톨레마이오스 13세는 어려서부터 병약했기 때문에 그가 죽으면 클레오파트라가 정권을 장악할 것을 경계한 국왕파는 그녀를 왕위에서 몰아낸다. 그러나 정치적, 외교적으로 훌륭한 수완가였던 클레오파트라는 율리우스 카이사르와 프톨레마이오스 13세의 분쟁을 틈타 왕위에 복귀하는 데 성공한다. 프톨레마이오스 13세의 뒤를 이어 왕이 된 막내 남동생 프톨레마이오스 14세와 재혼하지만, 이미 그녀를 점찍어 둔 카이사르와 내연의 관계가 되고, 아들까지 낳는다. 카이사르가 암살당한 후에는 그의 후계자인 마르쿠스 안토니우스의 애인이 되고, 카이사르 사후 그의 후계자 자리와 로마제국의 패권을 놓고 벌인 승부에서 안토니우스가 옥타비아누스(아우구스투스)에게 패하고 자살하자, 그녀 역시 독사에게 가슴을 물려 자살하는 길을 택한다.

정략결혼과 사실혼을 합쳐 모두 4번 결혼한 것도 흔치 않은 일인데, 그 4번이 모두 천하를 지배한(혹은 지배하려고 했던) 영웅들이었으니, 팔자가 세다고 밖에 달리 뭐라 표현할 말이 없다. 게다가 그 '팔자'는 그녀 자신에게만 국한된 것이 아니었다. 어차피 이집트는 조만간 로마제국에 편입될 운명이었지만, 그녀의 죽음으로 인해 생각보다 훨씬 빨리 무너지고 말았다.

클레오파트라의 이런 극보다 더 극적인 생애는 여러 예술가들에게 영감을 주어, 수많은 거장들이 그녀를 모티브로 명작을 탄생시켰기 때문에 이 그림을 그린 카냐치는 감히 이름도 못 내밀 정도일지 모르겠다. 카냐치

는 당대에는 상당히 인기가 좋았지만, 그다지 잘 알려져 있지 않은 화가이다. 앞에서 소개한 〈베아트리체 첸치의 초상〉을 그린 구이도 레니의 제자로, 우아하고 관능적인 여인들의 반나신을 즐겨 그렸다.

카냐치의 클레오파트라는 그 많은 영웅을 홀린 요부(妖婦)로 보기에는 무척 천진하고 청순하다. 흑발에 까무잡잡한 피부를 가진 이집트 여인이었을 텐데도 불그스레한 금발에 장밋빛 하얀 피부로 그린 것은 애교스럽기까지 하다. 팔에 감겨 있는 독사는 차라리 무슨 장신구처럼 보인다. 달콤한 꿈을 꾸고 있는 듯한 그녀의 얼굴은 죽은 사람의 그것이라고는 도저히 믿기지 않지만, 어쩌면 요기를 내뿜던 그 넘치는 생명력이 죽음으로 인해 깨끗하게 씻겨져 나갔기에 그런 것인지도 모르겠다.

살아서 지은 인(因)으로 4명의 당대호걸과 수많은 인명을 좌우한 것에 그치지 않고 죽어서까지 화폭에, 혹은 글줄에 살아남아 사람들의 눈과 입에 오르내리니 미인박명이라는 말 한마디로는 모자라다는 생각마저 든다.

마시모 스탄치오네 Massimo Stanzione, 1585~1656
클레오파트라, 1630 | 캔버스에 유채, 169×99.5cm
상트페테르부르크, 에르미타슈 미술관

아름다운 외모로 뭇남성을 홀림으로서 따라올 수밖에 없는 인(因)도 있겠지만, 선망(羨望)이란

본시 '부러워하고 바란다' 라는 뜻이니 결국 남을 부러워하고, 남이 가지고 있는 것을 바란다는 것은 욕심을 일으킴과 같다.

아름다운 여인을 보고 남자들은 그녀를 자기 것으로 만들고자 할 것이고, 여자들은 샘내고 부러워할 것이니 어느 쪽이든 남의 마음에 욕심을 일으키는 것이다. 자기자신이 짓는 인(因)으로도 모자라 세상의 숱한 사람들로 하여금 또한 자신 때문에 인을 짓게 하니 그 과(果)야 말할 필요도 없지 않을까.

땅에서는 주님께서 사랑하시는 이들에게 평화

페데리코 피오리 바로치
Federico Fiori Barocci,
1526~1612

거룩한 밤, 1597
캔버스에 유채, 134×105cm
마드리드, 프라도 미술관

크리스마스 트리를 꾸미는 무슬림 아버지에게 어린 아들이 물었다.

"아빠, 우리는 무슬림인데 왜 트리를 만드나요?"

"이웃에 대한 관용이란다."

어느 잡지에서 읽은 아랍의 한 성탄절 풍경이다.

크리스마스 트리가 언제 생긴 풍습인지는 정확히 기억나지 않지만, 바로치의 이 그림 「거룩한 밤」을 자세히 보면 무슨 이야기를 하려고 하는 것인지 금방 알 수 있다. 빛도 없이 어두운 밤, 구유에 누인 갓난아기가 뿜어내는 사랑과 평화의 빛으로 환한 마구간. 아기를 낳은 어머니는 기쁨이 넘치는 온화한 얼굴로 아기를 내려다보고 있고, 고개만 들이밀고 이 놀라운 광경을 들여다보는 사람들. 아버지의 손가락이 가리키는 아기를 보고 입을 딱 벌리는 그는 누가 보아도 이방인이다.

기독교라는 종교의 매력 중의 하나는, 지극히 높으신 하느님의 지극히 귀하신 외아드님께서 가난한 목수와 미혼모의 아들로 하늘 가릴 지붕도 없는 마구간에서 태어나, 어머니의 태에서 나와 누울 자리조차 없어 짐승의 구유에 누여졌다는 것이다. 요즘으로 치면 극빈층이랄까.

그 어떤 전능한 군주로 오셔도 부족함이 없으실 분께서 사회적, 경제적으로 가장 낮은 자리로 오셨으니, 하물며 그분께서 지으신 우리들이야 그보다 더 낮은 곳을 향해야 한다는 뜻일 것이다.

그럼에도 요즘 소위 믿는다 하는 종교인들의 모습은 참으로 쓸쓸하기 그지없다. 예수님께서는 "네 이웃을 사랑하라" 하시며 그 이웃의 예까지 들어 가르쳐주셨건만, 여전히 다른 종교를 비방하고, 내 종교만이 옳다 하

는 모습을 보고 있노라면, 이것이 과연 주님께서 바라시는 '믿는 이'들의
행태일까 하는 생각마저 들곤 한다. 뭐, 종교 때문에 서로 죽고 죽이는 먼
나라 전쟁 이야기까지 들먹일 필요도 없을 것. 상대방을 못마땅하게 여기
는 마음과 죽이고 싶을 정도로 미워하는 마음은 어차피 종이 한 장 차이가
아니던가.

인간이 점점 영악해지고 꾀가 늘어감에도 여전히 신에 매달리는 것은,
아직 인간의 힘으로 어쩔 수 없는 것들이 무궁한 탓이리라고 생각한다. 그
인간의 좁은 소견으로 신을 논한 것이 교리인즉, 무엇을 믿고 그것이 완전
하다고 말할 수 있을까. 인류가 태곳적부터 믿어왔던 '태양이 지구 주위
를 돈다'는 사실이 과학적 오류를 넘어 신앙이고 교리였던, 인간의 종교
에 대한 집착과 오만은 얼마나 강한지.

성 아우구스티노였던가, 한 성인(聖人)에게 "삼위일체의 교리가 도대체
이해가 가지 않습니다"라고 물었더니, 성인이 바닷가의 모래밭에서 조개
껍질 하나를 주워올리더니 이렇게 말했다고 한다.

"하느님의 진리는 저 망망한 바다와 같거늘, 조개껍질과
같은 인간의 머리에 그것을 어찌 다 담을 수 있겠는가."

우리가 사는 땅은 태양계의 별 하나에 불과하고, 그 태양계는 또 은하의
티끌만한 일부에 지나지 않으며, 그 은하 또한 무한한 우주에 대면 먼지보
다 작은데, 그 땅 하나를 놓고 아웅다웅하는 인간이 어떻게 하느님을 이해
할 수 있을까. 나는 하느님은, 내가 믿을 수 있는 것보다 훨씬 크시다고 생
각한다. 그래서 공연히 어리석은 인간의 가르침에 따라 하느님을 이해하

기보다는, 그저 어질고 좋으신 분으로 나의 하느님을 믿고 싶다. 하느님이 누가 믿으라고 해서 믿어지는 것이라면, 그것이 참 하느님이겠는가. 하느님의 좋으심과 그 분이 세상을 너그러이 대하신다는 것을 절망 속에서도 기억하는 것이 불교에서 말하는 '깨달음' 일텐데.

2004년 성탄절을 맞아, 지금은 타계하신 법장 스님께서 이런 축하 메시지를 보내오셨다. 헐벗고 가난한 사람들이 없는 세상, 억울하게 고통 받는 사람들이 없는 세상, 살아 있는 목숨이 존중되는 세상, 그러한 세상이 되어 삼라만상의 모든 생명들이 환하게 웃을 때 예수님과 부처님은 함께 손잡고 웃으실 것이라고.

기독교 신자들이라면 누구나 "하늘 높은 데서는 하느님께 영광, 땅에서는 주님께서 사랑하시는 사람들에게 평화"라고 노래한다. 가톨릭에서 대영광송이라고 부르는 노래이다. 그런데 여기서 '주님께서 사랑하시는 사람들' 이란 기독교 신자만을 이야기하는 게 아닐 것이다. 주님께서는 기독교를 믿는 사람이든, 믿지 않는 사람이든 똑같이 사랑하시지 않을까. 아니, '주님' 이 기독교식 표현이라면 '알라' 든 '부처님' 이든 그 무엇이라도 좋다. 즉, 땅 위에 있는 모든 사람들이 그분께서 사랑하시는 사람들인 셈이다.

세상의 그 무엇보다 앞서 "서로 사랑하라"고 가르쳐주신 아기 예수님. 우리는 서로 미워하고 교만하며 내가 잘났다고 떠들면서 그분께서 세상에 오신 오늘마저도 한 번 더 십자가에 못박고 있는지도 모른다.

참 많이 힘들고 눈물도 숱하게 흘렸던 한 해도 이제 꼭 이레가 남은 크

리스마스 이브. 새해에는 세상의 모든 사람들에게 아기 예수님의 평화가 함께 했으면 하고 바라본다. 그 평화란 어느 날 갑자기 하늘에서 뚝 떨어지는 게 아니라, 우리 모두 서로 사랑하면서 우리 안에서 만들어나가는 것이라고.

하늘 높은 데서는 하느님께 영광, 땅에서는 주님께서 사랑하시는 사람들에게 평화!

Marie Adelaide
마리 아들레이드

She's so cool

에티엔 리오타르 Étienne Liotard, 1702~89
마리 아들레이드, 1753 | 캔버스에 유채, 48×57cm | 피렌체, 우피치 미술관

다소 쌀쌀맞아 보이는 인상 때문인지, 타인과 어울리기보다는 홀로 있는 것을 더 즐기는 성격 때문인지, 본의 아니게 '쿨하다' 라는 소리를 자주 듣는 편이다. 학교 다닐 때 친구들에게 곧잘 듣던 '고고하다' 라는 평가와 일맥상통이다. 스스로는 '귀차니즘'에 더 가깝다고 생각하고 있지만.

'쿨' 이라는 단어의 어감이 주는 '쿨함' 때문에 그다지 듣기 싫지는 않지만, 뭐랄까, 요즘 말로 생뚱맞다는 느낌을 지울 수가 없다. 물론 마찰 없는 사회 생활을 위해 적당한 한계 안에서의 잔머리를 굴리며 살고는 있지만, 난 기본적으로 끈적끈적한 관계를 좋아한다. 끈적끈적한 관계란 게 하루아침에 생기는 게 아니다 보니, 그 수가 압도적으로 적을 뿐이다. 타인보다는 가족과 지내는 시간을 선호하고, 친구를 많이 사귀지는 않지만 한 번 사귀면 굉장히 오래 가는 편이다.

그러다 보니 온갖 군데서 날아드는 전화나 문자 메시지를 한 통이라도 놓치지 않기 위해 잘 때도 핸드폰을 베개 밑에 넣어두는 일은 그야말로 상상하기도 힘든 일이다. 주말도 대부분 내 방에서 빈둥빈둥 지내는 경우가 많고 휴가에도 친구들이랑 놀러가기보다는 이 나이(!)에도 부모님 여행가시는 데 따라나서거나 이제는 나이를 같이 먹어가는 이모들과 밤새 맥주잔 기울이며 수다 떠는 것을 훨씬 좋아한다. 이러다 보니 당연한 귀결이겠지만 해가 바뀌어 스물넷이 되었는데도 남자친구가 없다. 동료나 친구들은 "앤젤라는 인디펜던트(independent)한 스타일이라 남자친구 별로 필요없을 것 같다"는 말을 심심찮게 한다. 이게 칭찬인지는 나중에 좀 생각해볼 문제지만.

그런데, 도대체 쿨하다는 게 뭔지 그 표현 자체에 의문이 들 때가 있다. "쿨하다는 게 무슨 뜻이에요?" 하고 물어봤자 딱 잘라 대답할 수 있는 사람도 드물다. 어떤 사전적 의미로 정의할 수 있는 개념이 아니니까. 아무튼, 그 쿨이 뭔지는 정확하게 몰라도, 쿨해야 한다는 강박관념에 깔려서 헉헉대는 사람들은 부지기수로 많다. 나만 해도 '쿨'과는 완전 동떨어진 인생을 살면서 쿨하다는 말을 들으면 기분 좋지만, 반대로 "쿨하지 못하다"라는 말을 듣는다는 건 무척 자존심 상하는 일이다. 뭔가 유치하고 촌스러운 느낌.

내가 생각하는 쿨한 인생이란, 즐길 수 있는 한 실컷 즐기되 오르막길과 내리막길을 잘 판단하는 것.

실제로 즐겁냐 그렇지 않느냐는 그다지 중요치 않다. 별로 즐겁지 못한 인생이라도 피할 수 없다면 즐기는 것. 그리고 마지막 순간에 구차하게 매달리기보다 '바이바이' 하고 사라질 수 있는 여유. 사실은 되도록 치열하게, 뜨겁게(hot) 사는 게 진짜 쿨(cool)은 아닐까 생각해보기도 한다.

그림의 주인공은 루이 15세의 막내딸이자 유명한 마리 앙뜨와네트의 시고모였던 마리 아들레이드(Marie Adelaide)이다. 마리 아들레이드는 고고하고 성깔있는, 전형적인 귀부인이었던 모양이다. 말년에 후궁들의 치마폭에서 흥청거리느라 시간가는 줄 몰랐던 루이 15세와, 요절한 아버지 대신 어린 나이에 황태자의 지위를 떠맡은, 유약한 성격의 미래의 루이 16세. 누구 하나 중심을 잡는 이 없이 휘청거리던 베르사이유 궁중을 휘어잡으며 퐁파두르 부인이나 뒤바리 부인 등 루이 15세의 유명한 애첩들의 강

력한 견제 세력으로 존재했던 것이 바로 마리 아들레이드였기 때문이다.

　잘 이해가 가지 않으시는 분은, 어린 시절 한 번쯤은 읽었을 만화 『베르사이유의 장미』 앞부분의 마리 앙뜨와네트와 듀바리 부인의 궁중 암투 장면을 떠올려주시라. 완전 사악한 여우들처럼 그려진 세 명의 왕녀 중 한 사람이 바로 마리 아들레이드이다. 실제로 프랑스와 오스트리아-헝가리 제국간 화평을 도모하기 위한 정략결혼의 신부로 어린 마리 앙뜨와네트가 프랑스의 황태자비가 되어 베르사이유에 등장하자, 마리 아들레이드는 황태자비를 중심으로 새로운 세력권을 구축, 루이 15세의 죽음과 함께 후궁들로 대표되는 전(前) 국왕파를 실각시키는 데 한몫을 담당한다.

　이런 이유도 있고 해서 마리 아들레이드는 조카인 루이 16세가 왕위에 오른 후에도 큰 정치적 스캔들 없이 베르사이유에 남아 국왕 부부와 원만한 관계를 유지했다. 그러나 귀족적인 성품 이면으로 신앙심도 깊고 아랫사람에게는 너그러운 주인이었던 그녀는, 대 합스부르크 왕조 태생이라는, 겉껍질만 왕족일 뿐 변덕스럽고 경박한 조카 며느리와는 처음부터 기질이 맞지 않았다. 그래도 베르사이유를 아주 떠나지는 않았다. 결국 프랑스 혁명이 일어나자 마리 아들레이드는 망명길을 선택하고, 두 번 다시 고국 땅을 밟아보지 못하고 이탈리아에서 쓸쓸히 세상을 떠난다. 퐁파두르 부인의 실각 이후 마리 아들레이드의 족적은 역사 속에서 거의 찾아볼 수 없다. 그것은 아마도 프랑스 혁명이라는 초특급 이벤트를 다루기에도 바쁘다 보니, 눈에 띌 만한 센세이셔널한 사건을 일으킨 적도 없고, 정치적 영향력이 크지도 않았던 일개 왕녀의 삶에 역사학자들이 주의를 기울일

여유가 없기 때문일 것이다. 오히려 그녀에게 주목한 것은 이 그림을 그린 리오타르를 비롯한 여러 예술가들이었다. 스위스 태생으로 화가보다는 조각가, 미니어처 제작가로 더 잘 알려진 에티엔 리오타르는 지금은 터키의 이스탄불인 콘스탄티노플에 4년간 머무른 후 이슬람의 향기가 느껴지는 동양적인 분위기를 작품에 적극 인용했다. 이 그림 속의 마리 아들레이드 역시 아무리 봐도 18세기 프랑스 왕녀로는 보이지 않는다. 오히려 20세기 초 뉴욕 맨해튼의 상류 사회 숙녀와도 같은 느낌이다. 터번 모양의 모자라든지, 단순한 모양이면서도 얇고 하늘하늘한 질감의 옷 따위가 도저히 바로크-로코코로 대표되는 당시 패션과는 매치가 되지 않는다. 실내 배경이나 소파에 다다르면 미술에 어느 정도 식견이 있는 사람에게 물어봐도 18세기 베르사이유 궁정이라는 대답은 나오지 않을 것이다.

내가 처음 이 그림에 눈길을 주게 된 이유는 이루 말할 수 없는 그녀의 '쿨함'이었다. 이 그림을 보고 있노라면 그녀의 이름을 소리내어 불러보고픈 충동마저 생긴다. 자신의 이름이 불렸을 때 이쪽을 쳐다볼 그녀의 반응이 보고 싶기 때문이다. 하지만 상상만으로도 쉽게 알 수 있을 것 같다. 아마도 고개를 아주 약간 기울여 비스듬한 각도로 눈만 살짝 치켜뜨고 이름을 부른 상대방을 쳐다볼 것이다. 그것만으로도 황송한 은혜를 베풀었다는 듯이. 때때로 이런 태도가 너무나 자연스럽게 느껴지는 사람들이 있다. 이런 장소에서 이런 옷을 입고 이런 포즈를 취하고 있어도 전신으로 '나는 공주'라고 말하고 있다. 그런데, 그건 꼭 그녀가 진짜 공주라서만은 아닐 것이다.(그녀의 조카 며느리를 생각해 보라.) 태생적 요인보다는 뼛속

까지 박혀있는 그녀의 귀족 정신에 한 표를 주고 싶다. 망명지에서 몰락한 제국의 이름뿐인 왕족으로 죽어가면서도 이것만은 변하지 않았을 것이다. 단순히 나의 상상에 지나지 않는지는 모르겠지만.

역사 속에서 사라져버린 마리 아들레이드지만, 몇 점 안 되는 초상화 외에 21세기인 지금도 그녀의 이름이 남아있는 곳이 있다. 1766년, 모짜르트가 만 10살 때 작곡한 바이올린 콘체르토『아들레이드』.

모짜르트가 작곡한 최초의 바이올린 콘체르토라고 알려져 있는 것 외에는, 레코딩도, 곡 자체에 대한 자료도 별로 많지 않다. 심지어 작품 번호도 없다. '아들레이드' 라는 곡 제목과 모짜르트가 직접 남겼다는 헌사(獻詞)만이 전할 뿐이다.

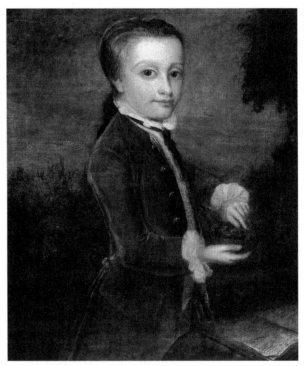

요한 조파니 Johann Zoffany, 1733~1810
새둥지를 손에 들고 있는 여덟 살의 볼프강 아마데우스 모짜르트, 1764~65 | 개인 소장

마담(Madame)에게.

저의 졸작을 당신의 위대한 재능으로 연주해주시는 영광을 제게 허락하신다면, 저는 다시 한 번 당신의 호의에 압도될 것입니다. 만일 당신의 인자한 눈길이 저의 작품을 끝까지 보아주신다면 당신의 관대함과 친절이 그 작품

을 매우 빛나게 만들 것입니다. 그리고 아들레이드(Adelaide)라는 이름으로 이 모든 노력을 빛나게 해준시다면 진심으로 마음속 깊이 새겨두겠습니다.

당신의 가장 겸손하고 순종적이며 매우 작은 하인,
볼프강 아마데우스 모짜르트.
1766년 5월26일, 베르사이유에서.

모짜르트는 아버지와 누이와 함께 영국에서 돌아오는 길에 베르사이유에서 몇 주일간 머무르는 동안 마리 아들레이드를 위해 이 곡을 작곡했다고 한다. 풍부한 예술적 소양의 소유자였던 마리 아들레이드는 그림이든 악기 연주든 뛰어난 실력을 발휘했는데, 특히 훌륭한 바이올리니스트였다.

이 작품은 끊임없이 제기되는 진위성 논쟁 때문에 딱 잘라서 모짜르트의 작품이라고 말할 수는 없다. 진품이냐 아니냐를 놓고 의혹의 대상이 되고 있는 것은 다름아닌 원판 악보인데, 보통 콘체르토는 오케스트라와 독주 악기의 협주인 반면, 이 곡은 원래 오케스트라용이 아닌 바이올린 솔로와 베이스 파트로만 이루어져 있는 것도 모자라 솔로 파트는 D 장조, 베이스 파트는 E 장조의 단지 2개의 보표로만 쓰여졌다. 같은 곡인데도 솔로와 베이스의 보표가 틀린 것은 마리 아들레이드의 악기가 소위 숙녀(Lady)용 바이올린으로, 보통 바이올린보다 좀더 높은 음도에서 더 고운 소리를 내기 때문이었다는 것이 진품 모짜르트라고 주장하는 이들이 내세우는 근거이다. 작곡가가 모짜르트건, 누구건 이 곡은 18세기 프랑스풍의 맑고 우아한 스타일을 그대로 간직하고 있다. 모짜르트(?)는 유감스럽게도 이 사랑스러운 곡에 손수 작곡한 카덴짜(독주자가 반주 없이 자신의

기교를 최대한 과시하여 즉흥 연주하는 부분)를 덧붙이지 않아서 후세의 바이올리니스트들이 카덴짜를 추가하는 수밖에 없었는데 80년대 세계 음악계에 샛별처럼 등장한 화교 출신의 바이올리니스트 바네사 메이는 2000년, 자신의 클래식 복귀 앨범에서 『아들레이드』의 카덴짜를 직접 작곡했다.

바네사 메이의 카덴짜는 'Mozartian'이라고 불리는 당대의 모짜르트 스타일을 그대로 살려 좀더 맑고 사랑스러운, 열살짜리 소년이었던 모짜르트의 분위기를 이끌어내고 있다. 만 5살 때 영국 왕립음악원에 특별 입학한 천재소녀의 진가가 유감없이 드러나는 부분이다.

The Kiss
키스

키스 예찬

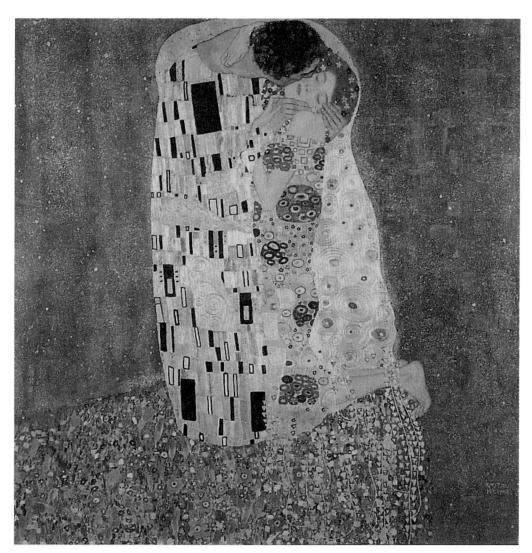

구스타프 클림트 Gustav Klimt, 1862~1918

키스, 1907-1908 | 캔버스에 금채 및 유채, 180×180cm | 빈, 오스트리아 갤러리 벨베데레

최근 나오는 영화들을 보면서 공통적으로 갖는 느낌 하나……. 왜 이렇게 비(非)에로틱할까? 요즘 극장가에서 한창 주가를 올리고 있는 영화들을 떠올리며 "여기서 뭘 더 에로틱해?" 하고 갸웃하지는 마시라. 그저 내 나름대로의 에로티시즘에 대해 이야기하고 있는 것뿐이니까.

확실히 표현의 자유가 성(性)의 영역에서도 그 개방성을 확고히 하면서 요즈음의 영화들은 예전에는 상상도 못했던 금기들을 하나하나 깨뜨려가고 있는 것 같다. 남녀 평등이라는, 얼핏 들으면 쉬워도 제대로 생각하면 골치 아프기 짝이 없는 개념조차도 하루가 다르게 향상(?)되고 있는 영화의 노출중에 이르러서는 '여자만 벗는 것이 아니라 남자도 벗는다' 라는 엄청 간단한 등식으로 단번에 클리어.

이제는 관객들도 '그냥 벗는 것' 만 가지고는 무감각하다. 다만, 그것이 진짜로 에로틱한지 아닌지에 대해서는 좀더 고찰이 필요하겠지만.

내가 최근의 영화들이 非에로틱하다고 목청을 높이는 건 이 영화들이 정말로 에로틱하지 못하기 때문이다. 물론 화끈하게 벗고, 화끈하게 하고, 화끈하게 보여주고는 있지만, 실제로 그 '화끈한' 장면들은 하나도 에로틱하지 않다.

에로틱하다는 것은 보는 이로 하여금 상상력을 허용하느냐 아니냐의 문제라고 나는 생각한다. 감독이 무언가를 보여주었을 때, 그 뒤에 이어질 장면을 혼자 만들어볼 수 있는지. 그런 점에서 요즘 영화들은 관객의 상상력 따위는 철저하게 무시하기로 작정한 것 같다. 에로틱한 상상력이 전혀 필요하지 않아도 될 만큼 충실하게, '다' 보여주고 있기 때문이다. 그 화

끈한 장면들 속에서, 관객들은 상상력 따위는 동원할 필요조차 없이, 그저 묵묵히 보여주는 장면들을 보고, 극장 문을 나서면 된다. 아무런 에로틱한 여운도 없이.

그런 면에서, 우리가 '추억의 명화'라고 일컫는 고전들, 「바람과 함께 사라지다」나 「로마의 휴일」 같은 소위 '명작'은 더 이상 나오지 않을 것 같다. 인류가 발전(?)하고 있느니만큼 괜찮은 영화는 계속해서 속속 나오겠지만 더 이상 전설적인 명화는 만들어질 수도 없고, 만들어도 팔리지 않을 것이다. 관객들은 에로틱하고 않고를 떠나, 이제 상상 자체를 귀찮아한다. 어린 시절, 밤 늦게까지 잠 안 자고 어른들 사이에 끼어앉아 턱 받치고 봤던 그 옛날의 추억의 키스씬들은 그래서 더 황홀했었다. 구시대의 모랄이 허용하는 최대의 노출인 키스씬은 그 뒤를 알 수 없기에 더 애절했다. 요즘 같아서는 상상도 못하는 호사지만.

도대체 「바람과 함께 사라지다」가 2005년에 만들어져서, 다른 것은 다 똑같되 오직 하나, 스칼렛과 레트의 섹스씬이 들어간다면 1930년대에 만들어진 것과 같은 감동을 줄 수 있겠는지 한번 생각해보시라. 마거릿 미첼의 원작에도 분명히 스칼렛과 레트가 격렬한 정사를 나누었다는 대목이 있다. 30년대라는 시대의 정서적 제한도 물론 있었겠지만 한밤중에 반항하며 발버둥치는 스칼렛을 안고 어둠속의 이층으로 올라가버리는 레트와, 다음날 아침 전날밤의 정사에 만족해하며 더없이 행복한 얼굴로 눈을 뜨는 스칼렛의 얼굴은 설사 감독이 어떤 섹스씬을 연출한다 해도 도저히 따라가지 못할 그 무언가가 있다.(비비안 리의 이 유명한 표정은 영화뿐

아니라 여기저기서 질리도록 써먹었지만 그 매혹적인 미소 뒤의 숨겨진 에로티시즘을 느끼려면 아무래도 책과 영화를 둘다 제대로 봐야만 한다.)

「바람과 함께 사라지다」야 그렇다 쳐도 얘기가 「로마의 휴일」까지 가면, 그레고리 펙과 오드리 헵번의 섹스씬은 아예 생각조차 하고 싶지 않다. 여기서는 보여주냐, 보여주지 않느냐의 문제가 아니기 때문이다. 이른 새벽에 조용히 침대에서 빠져나와 몰래 궁전으로 되돌아가는 앤 공주라니. 생애 단 하루의 사랑, 단 한 번의 섹스? "제발 참아주세요!"가 절로 튀어나온다. 그냥 키스에서 끝났으니까 더 애달프고, 더 가슴 아프고, 더 오래도록 남는 것이다. 관객도, 배우도.

〈키스〉는 아마 클림트가 누군지도 모르는 사람도 한두 번은 보았을 정도로 유명한 그림이다. 20세기 이후의 예술은 그다지 내 취향이 아니니 만큼, 클림트도 특별히 좋아하는 화가는 아니다. 그래도 찬찬히 뜯어보면 상당히 재미있는 그림이다. 그리고 진짜 에로티시즘이 뭔지 그 진수를 보여주는 그림이기도 하다.

우선 그냥 물감으로만 그린 게 아니라 진짜 황금(!)으로 그렸다. 그림 전반의 뭔가 호화찬란한 분위기에는 역시 질료가 한몫했다.

기조가 되는 노랑은 색채가 주는 심리학적 효과로 볼 때 썩 긍정적인 색깔은 아니다. 매우 불안정한 색이고, 자기 자신보다 주변의 다른 색에 의존하는 색이라고 한다. 속설에, 미친 사람들이 보라색을 좋아한다는데, 내가 보기에 노랑은 사람을 미치게 하는 색이다.

그럼에도 레몬색부터 어두운 황토색까지 웬만한 노랑 계열의 색은 한

번씩 다 써 본 듯한 이 그림이 특별히 눈에 거슬리거나 불안정하지는 않다. 그것만으로도 벌써 합격점을 받을 만하다. 그림에서 색채가 갖는 이미지에 대해서는 앞에서 살펴본 바 있는 〈붉은 여왕〉을 참조하는 것도 좋다. 티치아노가 자신의 트레이드마크인 빨강으로 도배질을 한 그림인데도 불구하고, 호전(好戰)적이고 적의(敵意)를 불러일으킨다는 빨강색이 무척 사랑스럽게 쓰였다. 결국 어떤 특정한 색이 갖고 있는 고정관념을 깰 수 있느냐 없느냐에서 화가의 색에 대한 자질이 꽤 드러나는 듯하다.

두번째로 그림의 판형이 정사각형이다. 정확하게 가로, 세로 71인치(180cm). 노랑보다 이쪽이 훨씬 눈에 거슬린다. 그것도 아주 은근하게. 황금비를 깨버린 것까진 좋은데 그림 속 대상은 대략 황금비에 가깝다. 이러다 보니 이 비대칭이 더더욱 심사가 편치 않다. 시선을 어디에 두어야 할지 모르게 만드는 비례다. 포토샵으로 확 늘여버리고 싶은 유혹을 참을 수 없다.

비례 얘기가 나온 김에 세 번째, 그림 속 남녀의 신체가 상당히 비현실적이다. 여자는 무릎을 꿇고 있고, 남자는 서 있다. 그런데 둘의 머리 위치가 거의 비슷하다. 물론! 내가 아무리 키 큰 남자를 좋아하기로서니 키 작은 남자에 대한 편견을 얘기하고 싶은 것은 전혀 아니다. 하지만, 그림 속 남자는 신체의 다른 곳(?)들을 볼 때 작은 체격은 아니다. 여자가 껴안고 있는 남자의 목을 보라. 비정상적일 정도로 굵다. 여자만 본다면 그다지 비틀려 있다는 기분이 들지 않는데, 남자 쪽의 뭔가 어긋난 듯한 느낌에 여자까지 말려들어간 듯한 느낌이다.

마지막으로, 남자가 여자의 뺨에 키스를 하고 있다. 자세히 보면 알겠지만 남자는 상당히 키스에 열중하고 있다. 그런데 이 에로틱한 포즈와 에로틱한 색채와 에로틱한 제목 '키스'에 이미 뇌쇄당한 관객은, 여자의 얼굴이 남자가 아닌 관객 쪽을 향하고 있다는 사실을 모르고 지나가게 된다. 이 정도의 에로티시즘이라면 당연히 입에 키스하는 쪽으로 생각해버리는 것이다. 보는 이의 상상력과 의식 작용까지 면밀히 계산한 작가의 승리이다.

덧붙이면, 내가 이 그림에서 좋아하는 부분은 위에서 말한 것들이 아니라 두 사람의 발 아래 펼쳐져 있는 꽃밭과 여인의 머리 위의 꽃잎들이다. 레몬색의 환하고 화사한 바탕에 원색의 작은 꽃들의 향연이 아니었다면, 이 그림은 상당히 추상적인 분위기가 되었을 것이다. 그런데 이 꽃의 바닥을 그림 전체에 그린 게 아니라 중간에 끊어버린 게 또 영리하다. 오른쪽 끝까지 펼쳤다면 조금은 센티멘탈해졌을 수도 있을 꽃들이 도중에, 그것도 절묘하게 여인의 발에서 뚝 끊겨 흘러내리는 것이 묘한 느낌을 불러일으킨다.

꽃의 낭떠러지 위에서 사랑하는 이에게 뺨에 키스를 받고 있는 여인. 그것만으로도 이토록 에로틱할 수 있다면, 에로티시즘과 로맨스는 어쩌면 같은 의미가 아닐까 하는 생각이 든다.

황태자의 첫사랑

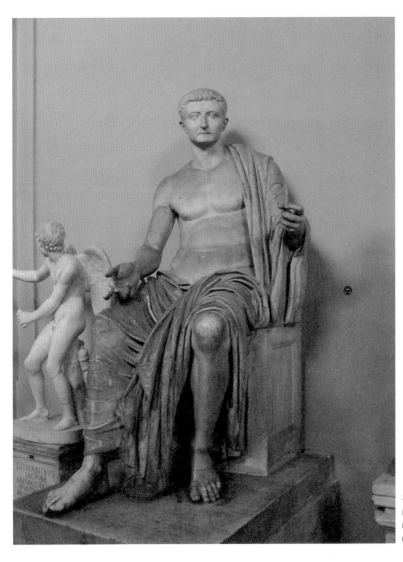

작자 미상
티베리우스 황제 전신상
대리석
바티칸 시티, 바티칸 박물관

티베리우스 클라우디우스 네로는 로마의 두 번째 황제이다. 로마사에 특별한 관심이 없다면 티베리우스의 이름이 낯설게 느껴질 수도 있겠지만, 그렇더라도 티베리우스의 바로 앞, 즉 로마 제국의 초대 황제 아우구스투스는 웬만하면 한 번쯤은 들어보았으리라 생각된다.

이 작품에 붙어있는 설명을 보면, 'Son of Tiberius Claudius Nero and Livia Drusilla', 즉 같은 이름을 가진 아버지 티베리우스 클라우디우스 네로와 리비아 드루실라의 아들이다. 한 마디로 아우구스투스의 친아들이 아니다. 아우구스투스는 황제가 된 후 총각 때부터 짝사랑하던 유부녀 리비아와 결혼하는데, 이 리비아가 '데리고 들어온' 두 아들 중 장남이 바로 티베리우스였다. 후계자가 될 아들이 없는 제국의 황제와 그 의붓아들. 이 미묘한 관계가 한 남자의 인생을 송두리째 뒤흔들어 놓았다.

로마사를 전문적으로 연구하는 학자들을 제외하면 티베리우스의 대중적 이미지는 엉망이다. 공포정치를 감행한 독재자에, 그러면서도 사생활이 문란했던 폭군이다. 그가 유능한 군인이자 행정가였다는 사실은 어디에서도 들을 수 없다. 『로마인 이야기』의 작가 시오노 나나미가 그런 의미에서 티베리우스를 후에 칼리굴라-네로로 이어지는 악정(惡政)의 시발점으로 내세운 것도 무리가 아니다. 그러나 티베리우스는 2천년 뒤의 후세(혹은 그 시대의 일반 군중)가 생각하는 것만큼 그렇게 '나쁜' 황제는 아니었다고 로마사 학자들은 말한다. 그는 한평생 고독한 남자였고, 대중의 인기에 연연하지 않는 성격 때문에 미움을 받았을 뿐, 능력면으로만 보면 뛰어난 정치가였다는 것이 한결같은 의견이다.

원래 제왕의 자리는 고독한 법이고, 민주주의가 아닌 절대군주제라면 굳이 대중의 인기에 연연할 필요가 없다고는 하지만, 티베리우스는 약간 도가 지나쳤던 것 같다. 아무리 유능하고, 열심히 일한다고 해도 "나는 너희의 인기가 필요없다"고 얼굴에 써붙이고 다니는 제왕을 사랑할 국민은 없다. 그는 왜 '미움'을 받을 만큼 비뚤어져 버렸을까.

여러 가지 이유가 있겠지만, 개인적인 생각으로 티베리우스는 황제라는 자리 자체에 별로 애정이 없었던 것 같다. '황실'에 편입되면서 한 남자로서의 그의 인생이 산산조각이 났기 때문이다. 어쩔 수 없이 황제 자리에 오르기는 했지만 황제로서의 삶을 지긋지긋해 했고, 아이러니컬하게도 산더미같은 황제의 업무로 도피해서 '그저 하루하루 책임을 다할 뿐인' 인생을 살았을 뿐.

어머니 리비아가 친아버지 티베리우스와 이혼하고 연하의 황제 아우구스투스와 결혼한 것은 티베리우스가 4살 때였다. 오랫동안 리비아를 짝사랑했던 아우구스투스는 아내를 끔찍하게 사랑했지만, 아내가 데리고 들어온 아들들까지 살뜰하게 보살핀 것은 아니었다. 양아버지로서의 의무는 다했지만, 자상한 아버지라고는 할 수 없었다. 감수성이 예민하고 아버지의 역할이 절대적인 소년 시절, 티베리우스는 아버지의 존재를 거의 느끼지 못했을 뿐만 아니라 황제의 의붓아들이라는 막중한 압력 속에서 성장했다. 이런 남자아이가 재기발랄한 청년으로 자라길 바라는 것 자체가 무리일 것이다. 게다가 아무리 의붓아들이라지만, 엄연한 장남임에도 불구하고 아우구스투스가 심중에 두었던 미래의 후계자는 티베리우스가 아

니었다. 아우구스투스는 말수도 적고 귀염성도 없는 양아들을 처음부터 눈여겨 보지 않았다. 자식이라고는 전처와의 사이에서 태어난 외동딸 율리아밖에 없었던 아우구스투스는 율리아의 남편, 즉 자신의 사위이자 절친한 친구였던 아그리파를 자신의 후계자로 점찍었다. 병약했던 아우구스투스는 장수는 기대하지도 않았기 때문에 전형적인 무장(武將)인 아그리파가 훌륭히 자신의 뒤를 이을 것으로 생각했던 것이다. 그러나 아그리파는 이런 아우구스투스의 예상을 깨고 먼저 세상을 떠났다.

쇼크를 받은 아우구스투스는 외손자들, 즉 아그리파의 아들인 가이우스와 루키우스를 아버지 대신 후계자로 삼으려 했지만 운명의 장난으로 이들 모두 젊은 나이에 죽어버렸다. 결국 아무도 없어진 아우구스투스는 비로소 티베리우스에게 눈길을 돌리게 되는데, 그 오랜 세월 동안, 아들인 자신을 제쳐두고 사위와 외손자들에게만 애정을 쏟는 양아버지를 묵묵히 지켜봐야만 했던 티베리우스의 속은 아마 이루 말할 수 없었을 것이다.

그래도 젊은 시절의 티베리우스는 중년의 티베리우스만큼 사교성이 제로였던 것은 아니다. 그의 성격을, 그리고 그의 인생을 완전히 망가뜨린 것은 다름 아닌 결혼 생활이었다. 기원전 20년, 23살의 티베리우스는 아그리파의 딸인 빕사니아(Vipsania)와 결혼하는데, 이 결혼이 뜻밖에도 이 우울한 황태

작자 미상
아우구스투스, 10경 | 대리석, 높이 2.08m | 로마 국립미술관

자에게 행복을 가져다 주었다. 어렸을 때부터 군인의 길을 걷는 것을 당연하게 여겼고, 무뚝뚝한 성격과 그럴 수밖에 없게 만든 환경 탓도 있어서 로맨스에는 관심이 없었지만, 티베리우스는 아내를 진심으로 사랑했고, 헌신적인 남편이었다.

이 자그마한 행복은 9년만에 깨지고 말았다. 기원전 11년, 아그리파가 급사하자 아우구스투스는 티베리우스에게 이혼을 강요했다. 유난히 혈통에 대한 집착이 강했던 아우구스투스는 아무리 양아들이라고는 해도 자기와 피 한 방울 섞이지 않은 티베리우스를 후계자로 내세우는 것을 불안해 했다. 그렇지만 아그리파와 율리아에게서 얻은 두 외손자는 아직 너무 어렸기에, 자신이 갑자기 죽더라도 하면 어린 외손자에게 왕위를 물려줄 수는 없었다. 외손자들이 나이를 먹고 경험을 쌓을 때까지 '과도기' 를 지켜줄 후계자가 필요했던 것이다. 그래서 가장 좋은 방법으로 이제 과부가 된 율리아와 티베리우스가 결혼해서 티베리우스가 외손자들의 양아버지가 되어주는 것이라고 멋대로 결정한 것이다.(자신이 없는 독자분들은 이 집안 가계도를 그리면서 이해하도록 노력해 보시길. 이쯤 되면 정말 '집착' 이 아니라 혈통에 대한 '편집증' 기질까지 엿보인다.)

티베리우스는 강력하게 반발했지만, 달리 방법이 없었다. 빕사니아와 이혼한 티베리우스는 곧바로 율리아와 재혼했고, 예상대로 이들 부부의 결혼 생활은 엉망진창이었다. 황제의 외동딸로 자라 성격이 제멋대로인 율리아와, 가뜩이나 사교성이 부족한 데다 사랑하는 아내와 강제로 이혼당한 충격으로 더더욱 침울해진 티베리우스는 도저히 어떻게 해볼 수 없

는 평행선을 달렸다.

티베리우스는 이혼 후 딱 한 번 빕사니아를 보았다고 한다. 우연히 시내를 걸어가다가 이제는 다른 남자의 아내가 되어있는 빕사니아가 눈에 들어왔다. 티베리우스는 눈물을 흘리며 몰래 빕사니아의 뒤를 따라갔고, 집으로 들어가는 그녀의 뒷모습이 사라진 후에도 멀찍이 서서 하염없이 바라보았다. 그 이후로 황제의 측근들은 티베리우스와 빕사니아가 행여라도 마주치는 일이 없도록 신경을 곤두세우며 극도로 조심했다고 한다. 율리아와는 (좋게 말해서) 이름뿐인 부부였고, 실상 31살에 빕사니아와 이혼한 후 티베리우스의 인생에는 여성이 등장하지 않는다. 차라리 율리아를 제껴두고 바람이라도 피웠다면 훨씬 긍정적인 효과를 기대할 수 있었겠지만, 티베리우스는 단순히 여성을 연애 상대로 보지 않은 것이 아니라 아예 여성에게 무관심했다. 후에 며느리 아그리피나와 불화가 일어난 것이나, 로마의 귀부인들이 한결같이 그를 미워했다는 사실만 봐도 그 방면의 티베리우스가 얼마나 돌이킬 수 없는 트라우마를 입었는지 짐작이 간다. 아무리 주변에 측근이 많다고 해도 한 여자가 남자에게 끼칠 수 있는 영향에 비할 바가 아니다. 티베리우스에게는 인생의 위안과 조력자가 되어줄 아내가 없었다. 그 세월이 쌓이고 쌓이면서 이제는 아무도 가까이 다가갈 수 없게 되어버린 것이다. 얼마 전 육영수 여사의 피살 사건에 대한 신문 기사를 읽으면서, 박정희 대통령도 비슷한 범주에 넣을 수 있지 않을까 하는 생각을 해봤다. 육 여사가 세상을 떠난 후 박정희 대통령이 점점 더 외골수로 치달았다는 것이 일반적인 평가다. 절대권력의 경우, 그와 동

등한 위치에 있는 사람이 없기 때문에 견제가 불가능하다. 그나마 유일하게 제동을 걸 수 있는 사람이 그 배우자인데, 티베리우스에게나 박 전 대통령에게나 그 배우자가 없었다. 그것도 두 사람 다 강제로 빼앗긴 것이나 다름이 없다. 잘잘못을 떠나서 둘 다 참 외로운 남자였겠구나 하는 생각이 든다.

2000년이 지난 지금에야 서서히 '위대한 군주'로 인정을 받고 있지만, 티베리우스야말로 황제라는 이름을 위해 모든 것을 바친 케이스가 아닌가 싶다.

소위 '모든 것을 바쳤다'고 한 제왕들은 무언가 한 가지는 자신을 위해 가진 것이 있었다.

부, 야망, 여자ー.

무엇 한 가지는 만족할 수 있었기 때문에 '다른 모든 것'을 희생하고 그 자리를 차지한 것이다. 그러나 티베리우스는 자신이 원해서 그 자리를 차지한 것이 아니라 국가가 그를 필요로 했기 때문에 황제의 자리에 떠밀려 올라갔다. 원하지도 않았던 황제의 자리 때문에 그는 아버지와 아내를 잃어야만 했고, 평생 단란한 가정이라고는 알지도 못한 채 선왕의 후계자가 죽을 때마다 차기 후보에 오르는 완벽한 '대타인생'을 살아야만 했다. 게다가 그는 아우구스투스와는 또 다른 의미에서 자신의 뒤를 이을 후계자 문제로 줄곧 스트레스를 받아야만 했다. 핏줄에 대한 집착만 버린다면 유능한 후계자가 24시간 스탠바이였던 아우구스투스와는 달리 티베리우스에게는 제국을 통치할 능력을 갖춘 마땅한 후계자가 없었다. 때문에 어느

누가 자신의 뒤를 잇더라도 제국이 제대로 기능을 발휘할 수 있도록 죽기 전에 모든 것을 다 손봐야 한다는 강박관념이 티베리우스를 짓눌렀다. 더욱이 티베리우스 재임 기간 중 로마는 크고 작은 분쟁으로 바람 잘 날이 없었다.

어머니는 친아버지를 버리고 황제와 재혼했다. 유일하게 사랑했던 여자와는 강제로 갈라섰다. 질식할 것 같은 어마어마한 양의 정무가 끝나고 돌아갈 따뜻한 가족도 없다. 그도 모자라서 자신의 죽은 뒤까지 끊임없이 신경써야 한다. 이쯤이면 좀 더 쾌활한 성격이 못된다고 질타하는 쪽이 오히려 너무한 것 아닐까.

인기는 고사하고 대중에게 미움을 받았던 군주였기 때문인지, 티베리우스의 조상(造像)은 남아있는 것이 몇 개 없다. 여기에 소개하는 전신 대리석상은 바티칸 박물관의 키아로몬티 컬렉션에 소장되어 있는 조각으로 키아로몬티 컬렉션은 이탈리아의 조각가 카노바(Antonio Canova, 1757~1822)가 브라만테의 방(Gallery of Bramante)이라 불리는 바티칸 궁전의 방에 모아놓은 고대 그리스·로마의 조각 컬렉션이다. 관광 책자에 빠지지 않고 등장하는 라오콘이나 아폴로상, 혹은 시스티나 예배당에 비해 비교적 덜 알려져 있기는 하지만, 바티칸 박물관에서 놓치기 아까운 보석이다. 이 작품은 작가나 제작 연도는 불명확하나 비교적 손상된 곳 없이 원형 그대로 남아있다. 나잇살이 붙어 좀 퉁퉁하다는 느낌을 주기는 하나, 적어도 50대 후반이라는 나이를 감안하면 매우 훌륭한 체형을 유지하고 있는, 전형적인 군인의 몸이다. 그중에서도 눈길을 끄는 것은 그의 손발이

다. 평생을 군인으로 살았다면 거칠고 투박해야 할 텐데(발은 축구 선수, 손은 복싱 선수), 손가락 발가락이 길고 섬세한 그의 손발이 마음에 걸릴 정도로 인상적이다.

어쩌면, 그는 군인보다는 예술가에 더 가까운 사람은 아니었을까. 군인으로서 우수한 자질을 발휘하기는 했지만, '잘 할 수 있는 것'과 '좋아하는 것'은 엄연히 다른 법이다. 뛰어난 군인이었다고 해서 그가 무인으로서의 삶을 좋아했는지는 별문제다. 아니, 4살 때 황제의 양아들로 편입되면서 당연히 이쪽 길을 걸어야 한다고 줄곧 생각했다면 인생의 다른 선택은 아예 염두에 둘 필요조차 없는 사치였는지도 모른다. 어딘가를 응시하고 있는 그의 눈이, 왠지 공허해 보인다.

평범하게 태어난 우리는 뭔가 위대한 삶을 꿈꾼다. 빼어난 미모든지, 거대한 부나 권력이든지, 손에 넣을 수 없는 것을 원하고 동경한다. 그러나 티베리우스의 삶을, 대제국 로마의 황제의 삶을 들여다보고 있노라면, 평범하게 태어난 것이 때로는 축복이라는 생각이 들기도 한다.

살아가면서 소소하게 부닥치는 수많은 선택의 축복.

The Interrupted Loveletter
빼돌린 연애편지

러브레터

칼 슈피츠벡
Carl Spitzweg, 1808~1885

빼돌린 연애편지, 1860
캔버스에 유채, 54.2 × 32.3cm
슈바인푸르트(독일), 게오르그 섀퍼 미술관

내 친구 K는 손으로 편지쓰는 것을 참 좋아한다. 첫사랑과 결혼하는 것이 꿈이라지를 않나, 학교라는 공간이 좋아 평생 학교에 있고 싶어서 교사가 되겠다지를 않나, 학창 시절에는 비 오는 날이면 우산 쓰고 교정을 거닐자며 어김없이 나의 교실로 달려오던, 나같이 약삭빠르고 현실 물이 듬뿍 든 이에겐 다소 어리숙하게 느껴질 정도로 순수한 사람이다. 휴대폰이라는 현대인의 필수품과 도통 친해지지 못하는 나마저도, 가끔 그네에게 연락할 때면 한 번에 통화하기가 염라대왕 만나기보다 힘든, 나보다 더 아날로그적인 사람이기도 하다.

그 K가 중학교 때 우리 학교에 처음 부임해 온 총각 한문 선생님을 좋아했는데, 별명이 '어린 왕자' 일 정도로 아직 대학생 티도 채 못 벗은 파릇파릇한 총각 선생님이어서 K 외에도 전교 여학생들의 선망의 대상이었다.

중학교를 졸업하고 유일하게 같은 고등학교에 함께 진학한 그네에게서, 졸업 후에도 가끔 그 선생님에게 편지를 보낸다는 이야기를 들었을 때, 참 그네답다는 생각을 했다.

전화를 드리는 것도 아니고, 메일을 보내는 것은 더더욱 아니고, (하긴 내가 고등학교를 다니던 5, 6년 전에는 아직 인터넷이라는 것이 이토록 사회 보편적인 현상까지는 아니었지만서도) 예쁜 편지지에 그네다운 가지런한 글씨로 정성들여 한 글자 한 글자 써내려간 편지에 봄이면 진달래나 사과꽃, 가을이면 단풍잎을 조심스레 봉투에 끼워 넣어 주소까지 그린 듯이 곱게 적어서는 우표 붙여 우체통에 넣는 그 행위가 참 그네 아니고서는

상상하기 힘들었기 때문이다. 내 생각엔 그네가 이런 '진짜 연애편지'를 써 본 마지막 세대가 아닐까 싶다. 그것도 같은 세대인 나는 해본 적 없으니, 혼자서 막차에 뛰어올라타듯이.

요즘 오며가며 지날 때마다 들여다보는 우체통에는 청구서 외에는 아무 것도 없다. 그나마 그 청구서도 발행 비용이 만만치 않다며 인터넷으로 받아보면 요금을 할인해준다고 한다. 이제 조만간 손으로 받아보는 종이 우편물 구경하기가 힘들지도 모른다는 생각을 하면 어딘지 무척 허전한 느낌이 든다.

그런데 한편으론, 그것은 세계 최고의 IT 선진국이라는 우리나라에 살고 있기 때문이 아닐까 하는 생각이 들기도 한다.

미국에서 학교를 다니고, 가족이 있는 독일과 일본에도 종종 가는데, 세 나라 다 아직 손으로 쓰는 편지가 건재하는 것을 자주 보기 때문이다. 도대체 21세기에 은행간 ATM 온라인 송금이라는 것이 없어서 송금 한 번 하려면 수표에 액수를 적어 사인해서 우편으로 보내야 하는 미국은 말할 것도 없고(미국에서는 은행 계좌를 개설하면 개인 수표장(!)을 발급받는다), 지인의 생일에는 꼭 정성들여 손으로 쓴 카드를 보내야 하는 독일이나, 그나마 우리랑 가장 대중 문화가 비슷하다는 일본마저 연말이 되면 집집마다 지인들에게 연하장 보내느라 법석을 떠는 것을 보면 말이다. 이런 데에 있다가 서울로 돌아오면, 구멍가게 간판에까지 인터넷 주소가 찍혀있으니 정말이지 우리나라, 대단하긴 대단하구나 하는 생각이 절로 들곤 한다.

이 그림은 19세기 독일 바이에른 화가 칼 슈피츠벡의 「빼돌린 연애편지」이다. 독일어로 'abfangen'은 '가로채다'라는 뜻인데, 그림을 보면 공감하겠지만 '빼돌리다' 쪽이 훨씬 잘 어울린다고 생각한다. 아랫층에 사는 젊고 예쁜 아가씨에게 마을 청년들의 구애 편지가 쏟아지자, 윗집 여자가 그중 하나를 창문으로 몰래 건져올리고 있다. 노처녀인지, 아니면 오랜 결혼 생활로 이미 누군가로부터 연애편지를 받아본 지가 오래된 탓인지 알콩달콩 낯간지러운 사랑 고백으로 가득할 편지 한 통이 못견디게 궁금한 것이다.

처녀와 그녀를 감독하는 어머니, 그리고 윗집 여자의 표정과 옷차림이 모두 다른 것도 눈길을 끌지만, 그 외의 배경도 보는 재미가 쏠쏠하다. 한 집의 기왓장인데도 저마다 빛바랜 정도가 모두 다르고, 이끼빛이 되어버린 돌벽에서는 세월의 무게가 풍겨나온다. 그림에는 나타나있지 않지만 건물의 왼편 지붕 선을 따라 비스듬히 내리쬐는 햇빛과, 그 각도에 따라 명암의 차이가 만들어내는 효과도 뚜렷하다. 메인 테마와는 관계없이 한가롭기만 한 새들이며 담쟁이 넝쿨, 빗물받이통의 고즈넉함, 거기다 멀리 보이는 건물들의 아련한 윤곽까지 작가의 섬세함이 유감없이 느껴진다.

독일은 19세기까지 통일된 중앙집권국가가 아니었다. 수많은 공국(公國)들로 나뉘어 나름대로의 문화와 국민성을 꽃피운 때문인지, 지금도 각 주(洲)로 대표되는 독일의 지방색은 우리나라 지역감정 저리 가라할 정도다. 나는 뮌헨에는 자주 갔었지만, 가족들이 사는 남동부 바이에른 주만 가보아서, 다른 주들은 구경해 볼 기회가 거의 없었는데, 언젠가 귀국할

때 뮌헨-프랑크푸르트행 비행기표를 구하지 못해 기차로 간 적이 있었다. 바이에른- 바덴 뷔어템부르크- 헤센 주로 이어지는 약 5시간의 기차 여행을 하면서 각 주의 경계선만 지나면 마치 다른 나라에 온 것처럼 확연하게 달라지는 바깥 풍경을 보고 놀라움을 금치 못했던 기억이 난다. 산수도 다르고, 사람들의 분위기며 말씨도 다르고, 심지어 빵과 소시지마저 완전히 다르다. 오히려 '진짜 다른 나라' 인 오스트리아와 바이에른 쪽이 훨씬 비슷하다는 인상을 받았다. 지도상의 국경이 아닌, 같은 문화권에 속해있는 지역이기 때문이리라.

뮌헨에서 태어나 평생 바이에른의 풍광을 화폭에 담고, 뮌헨에서 죽은 화가 슈피츠벡은 그래서 독일 화가라기보다는 바이에른 화가라고 부르는 편이 훨씬 이해하기 편하다. 이 그림, 〈빼돌린 연애편지〉를 보고 있노라면 내가 정말 뮌헨에 있는 것 같은 착각이 든다. 조그마한 안뜰을 사이에 두고 건너편 건물에서 우연히 창밖으로 내다보니 소설 속의 한 장면처럼 눈에 빨려들어오는 광경. 어쩌면 화가도, 그렇게 해서 이 그림을 그리게 된 것인지도 모른다.

바이에른의 대표적인 풍속화가로 불릴 만한 슈피츠벡의 그림들은 한국인인 우리가 볼 때에도 그 분위기며 정감이 이질적이지 않다. 그 때문인지 슈피츠벡의 그림들은 자연스레 국제적인 사랑를 받고 있는데, 오히려 독일의 다른 주들에서는 그다지 대중적 인기가 없는 걸 보면 지방색에 대한 거부감이 글로벌 코스모폴리타니즘(cosmopolitanism)보다 더 강한 것일까.

참으로 한국적인 감상인 '해학' 을 서양 미술에서 찾으라면, 노먼 록웰

정도가 될 것 같은데, 록웰이 '미국적인, 지극히 미국적인' 소재를 다룬 것과는 달리 슈피츠벡의 해학은 시공만 옮겨놓은 김홍도의 그것과 너무나 닮아있어 지구 반대편에서 온 우리가 보아도 지극히 자연스럽게 녹아들 수 있다.

　　바이에른 주립 미술관이 소장하고 있는 수많은 그의 작품들과는 달리

칼 슈피츠벡
로젠탈의 우체부, 1858 | 캔버스에 유채, 46×74cm | 독일, 마르부르크 대학 회화 예술 박물관

이 작품은 유독 바이에른 북부의 작은 도시 슈바인푸르트의 게오르그 섀퍼 미술관에 걸려있다. 슈바인푸르트 태생의 실업가 게오르그 섀퍼는 평생 쌓아올린 부를 미술 컬렉션에 투자했는데, 그 컬렉션으로 고향마을 슈바인푸르트에 미술관을 건립하는 것이 일생의 소망이었다. 섀퍼가 사망한 후, 자손들은 선친의 유지를 받들어 게오르그 섀퍼 재단을 세우고, 미술관 건립 계획에 착수했는데, 여기에 슈바인푸르트 시장이 적극 나섰다. 시내 한복판에 미술관 건축 부지를 기꺼이 제공하는 한편 바이에른 주 정부에 끈질기게 청원, 결국 미술관 건축에 드는 재정 비용

을 받아내는 데 성공했다. 전세계 건축가들을 대상으로 건축 설계 및 디자인 공모를 거쳐 2000년 개관한 이 미술관은 별 볼일 없는 작은 공업 도시였던 슈바인푸르트를 한순간에 예술의 도시로 탈바꿈시켰다. 현재 슈바인푸르트 시의 관광 정보 센터는 게오르그 섀퍼 미술관 안에 있으며, 해마다 수만 명의 관광객이 이 미술관을 관람하기 위해 이 조그만 시골 도시를 찾는다. 수도 이전이니 행정도시 건설이니 공기업 이전이니, 거창하고 말만 번지르르한 계획 대신 진정 지방의 균형잡힌 발전을 위한다면 한번쯤 생각해 볼 만한 케이스가 아닌가 한다.

너의 뒤에서

앙리 툴루즈 로트렉
Henri Toulouse-
Lautrec, 1864~1901

몸단장, 1896
캔버스에 유채, 67×54cm
파리, 오르세 미술관

서양 미술사 책을 보면 '몸단장 Toilette' 이라는 제목이 붙은 그림이 유난히 많다. Toilette이 '화장실' 이 된 것은 아마 일본어의 번역을 그대로 따른 것이겠지만, 그 뜻은 상당히 바르게 옮겼다고 생각한다. 말 그대로 화장, 즉 몸단장 하는 방이라는 뜻에서 현대의 화장실이란 뜻이 생긴 것이다. 지금도 'Toilette' 이라는 단어는 영어로 몸단장과 화장실, 두 가지 의미로 모두 쓰인다.

여인의 몸단장. 꼭 이렇게 말하기는 뭐하지만 여자가 몸단장하고 나가는 것은 남자를 만나기 위해서다. 적어도 여성의 사회활동이 활발해지기 시작한 최근까지는 그랬다. 그래서 대부분 남성이었던 화가들이 이 주제에 그렇게 흥미를 보였는지도 모르겠다.

자신들이 볼 수 있었던 것은 언제나 몸단장을 끝내고 화사한 모습으로 나타나는 여성들인데, 그 여성들의 맨 얼굴, 단장하는 그 과정을 훔쳐보고 싶은 욕망이 같은 제목이 붙은 유난히 많은 명작을 탄생시켰을 것이다.

개중에서도 앙리 툴루즈 로트렉은 특별하다. 로트렉은 우리가 '파리, 몽마르트르' 하면 생각나는 예술가의 삶을 그대로 살았던, 전형적인 파리지엔이자 '몽마르트르의 화가' 였다. 그는 못생기고, 괴팍하고, 예술과, 여자와, 술을 사랑했다.

유서깊은 지방 귀족의 아들로 태어나 부유한 어린 시절을 보낸 로트렉은 태어날 때부터 병약한 소년이었다. 특히 뼈가 몹시 약했다고 한다.(사촌지간이었던 부모의 근친혼 때문이었다는 설도 있다.) 다른 자식들을 모두 잃고 아들 하나만을 겨우 건진 그의 어머니는 어린 로트렉에게 매우 헌

신적이었고, 다른 친척들도 집안의 유일한 소년을 지극히 사랑했다.

열한 살이 되었을 때, 로트렉은 의자에서 떨어져 한쪽 허벅지뼈가 부러졌다. 그런데 얼마 지나지 않아 또다시 넘어지는 바람에 다른 쪽 허벅지뼈까지 부러졌다. 졸지에 두 다리가 부러진 후로 그는 하체발육이 멈춰버렸다. 다리는 여전히 열한 살 때의 길이인데 상체만 자라면서 기형이 되어버렸고, 키는 145cm를 넘을까 말까 했다. 잘생긴 호남에 바람둥이였던 아버지는 이때부터 아들을 귀여워하지 않았다. 어머니는 그때도 이미 헌신적이었지만, 이제는 모든 관심이 아들에게 집중되었다.

정상적인 생활을 할 수 없게 된 로트렉은 집안에서 할 수 있는 활동 중 유일하게 그가 좋아했던 그림 그리기에 매진하게 된다. 로트렉의 부모는 아들이 화가가 되는 것을 그다지 달갑게 여기지 않았지만, 로트렉의 예술가적 기질은 아무래도 유전적으로 그의 핏줄 속에 흐르고 있었던 모양이다. 로트렉의 할아버지와 삼촌, 아버지 모두 상당히 인정받는 아마추어 화가였다고 한다.

썩 사이가 좋다고는 할 수 없었던 몇몇 스승을 거친 후에, 난생 처음 집을 떠나 파리로 온 로트렉은 당대의 유명한 화가였던 코르몽의 제자가 된다. 코르몽 그 자신은 역사에 길이 남는 위대한 화가가 되지는 못했지만, 가르치는 능력은 탁월했던 모양인지 로트렉과 또다른 거장을 제자로 배출하는 영광을 누린다. 다름아닌 빈센트 반 고흐이다.

이 그림은 언뜻 보면 고흐의 화풍과 대단히 비슷하다. 미술을 전공하지 않았어도 혹은 로트렉의 그림을 접한 적이 없어도 단번에 매우 친숙하게

느껴졌을 것이다. 로트렉은 코르몽을 통해 간접적으로 고흐의 영향을 받았다고 할 수 있다. 코르몽의 휘하를 떠난 로트렉은 몽마르트르에 정착했다. 1890년대의 몽마르트르는 굉장했다. 영화 「물랑 루즈」를 보았다면 금방 그 분위기를 이해할 수 있을 것이다. 어딜 가도 뜨내기 예술가와 창녀, 건달들이 넘쳐흘렀다. 로트렉은 이런 소란한 골목길이 한눈에 내려다보이는 방에 세를 얻고 거리의 여인들과 보헤미안을 자처하는 한량들을 소재 삼아 그림을 그렸다. 날이 저물면 아무 카바레나 술집으로 들어가 죽치고 앉아 웃고, 마시고, 떠들며 스케치를 하고, 날이 밝으면 전날 밤에 그린 스케치를 화려한 유화나 석판화로 찍어냈다. 그의 그림 중에 '물랑 루즈'나 다른 카바레의 이름이 자주 보이는 이유다.

그러나 술과 여자, 담배로 가득한 이런 생활은 가뜩이나 병약한 그의 건강에 치명타를 날렸다. 알콜 중독을 치료하고 건강을 회복하기 위해 요양원에 들어가기도 했으나 소용이 없었다. 1901년, 그는 보르도 지방에 있는 로트렉 가문의 포도원(샤토)에서 세상을 떠났다. 서른 여섯 살의 나이로 요절한 그의 마지막을 지킨 것은 그의 어머니뿐이었다. 그의 마지막 한 마디도 "아무도 없고, 오직 어머니뿐이군요"였다고 한다.

로트렉은 16년의 짧은 작품 활동 기간을 감안하면 굉장히 많은 그림을 남겼지만, 대부분이 드로잉이나 스케치여서 '화가'로서는 그다지 크게 인정받지 못했다. 그러나 그의 유화에서는 고흐에 버금가는 후기 인상파의 거장다운 면모가 유감없이 드러난다.

그림 속 여인의 얼굴은 알 수 없지만 벗은 상체의 뒷모습만으로도 참으

로 매력적인 몸의 소유자이다. 그러나 그 아름다움과는 대조적으로 돌아 앉은 그녀의 뒷모습은 어딘지 모르게 처연하다. 아마 이 여인도 십중팔구 카바레의 댄서나 가수였을 것이다. 창으로 쏟아지는 빛을 받아 방안이 환한 것을 보면 아직은 낮시간. 오늘밤의 쇼를 위해 또다시 몸단장을 하는 것일까. 어지러이 흩어진 옷가지 속에서 입다 만 것인지, 벗다 만 것인지, 반나신으로 멍하니 앉아 어딘가를 응시하고 있는 뒷모습을 보고 있자니 가슴 한켠이 아릿하다. 남부러울 것 없는 환경에서 자랐음에도 사랑받지 못했던 로트렉은 화려한 무대, 사치스런 겉모습 뒤에 숨겨진 여인들의 한숨을 누구보다 잘 이해했을지도 모른다.

'물랑 루즈(붉은 풍차)' 의 심볼과도 같은 관능적인 붉은색 대신, 청순하기 이를 데 없는 흰색과 파란색. 매일 밤 누구에게나 무어 허락이랄 것도 없이 보여주는 화사한 앞모습 대신 '몸단장' 하기 전의 아무 것도 걸치지 않은, 있는 그대로의 모습.

하루하루를 살아나가기 위해 웃음을 팔아야만 했던 꽃 같은 여인들에 대한 화가의 애정이 물씬 느껴져 더더욱 애달프다.

당신은 사랑받기 위해 태어난 사람

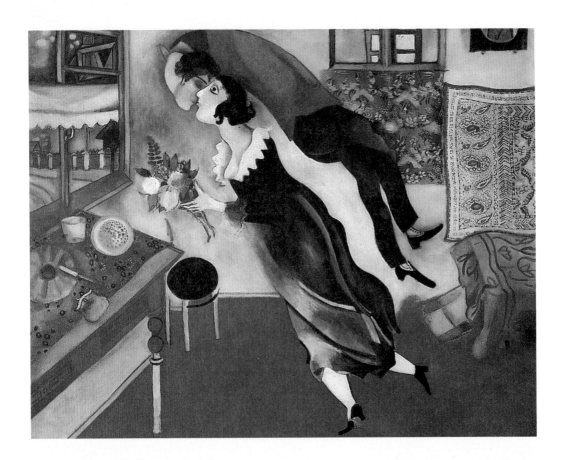

마르크 샤갈 Marc Chagall, 1887~1985

생일, 1915 | 카드보드에 유채, 80.6×99.7cm | 뉴욕, 현대 미술관(MOMA)

20대 중반에 접어들면서 피부에 와닿는 것 세 가지.

하나. 말 그대로 '피부' 가 예전같지 않다. 스물 둘까지는 화장은커녕 세안 후에 로션 바르는 것도 귀찮았다. 스물 넷이 되면서 여름에도 바람 부는 날엔 얼굴이 당긴다.

둘. 싼 맛에 몇 번씩 여기저기서 갈아타는 외국 항공 비행기 여행은 이제 무리다. 예전 같으면 '돈을 공중에 날리다니' 하면서 코웃음을 쳤을 우리나라 항공사만 탄다. 작년 뮌헨에 갈 때 40만원이라는 금액차의 유혹을 이기지 못하고 방콕에서 무려 12시간을 기다리면서 노숙자처럼 대합실에서 배낭 베고 겉옷을 덮고 잤다. 도착해서 1주일간 꼬박 정신 못차리고 헤맸다.

셋. 더 이상 생일이 돌아오는 게 반갑지 않다. 지극히 자연스런 현상이다. 누군가 어려보인다고 하면 뛸 듯이 기뻐한다.

오늘로 만 스물 셋이 되었다. 태어난 날이라 특별하게 느껴지는 것이 아니라, 집에서 가족들과 함께 맞는 생일이 사뭇 오랜만이라 감회가 새롭다. 지난 3년간은 독일 뮌헨의 넷째 이모네 집에서 보냈고, 그 전 해에는 미국의 학교와 일본의 막내이모네 집에서 두 번이나 생일상을 받았다. 큰딸에게 생일 미역국을 끓여준 지가 가물가물한 우리 엄마가 날짜를 헷갈려서 제 날짜에 축하 전화를 안한다고 이모들에게 핀잔을 듣기도 했다.

객지에 나가 있는 사람이 제일 서러울 때가 아플 때랑 생일이라고 한다. 전자는 나 역시 뼈저리게 경험해 보았다. 그것도 하필이면 유학 떠나던 바로 그날. 비행기에서 마신 오렌지 주스 한 잔에 탈이 나서 두 시간 동안이

나 위경련을 일으킨 뒤 중간 기착지 공항에 내렸을 때에는 완전히 초죽음이 되어 있었고, 또 몇 시간 기다려서 국내선으로 갈아타고, 리무진 버스 타고, 새벽 1시에 간신히 텅빈 기숙사에 도착했을 때 왜 그렇게 서럽고 눈물이 나는지. 막 두고 온 가족들이 생각나고 온몸에 진이 빠져 아무 것도 할 기력이 없는데, 따스한 잠자리는커녕 휑뎅그렁한 기숙사 방 침대 매트리스에 짐가방 어딘가에 쑤셔 박혀 있을 시트부터 찾아 꺼내 깔지 않으면 말 그대로 잘 데도 없는, 이 어처구니없는 상황에 첫날밤부터 엉엉 울고 말았었다.

다음 날 위통과 현기증이라는 실제적인 이유로 제 발로 학교 병원에 기어들어갔고, 3일간 친절한 의사 선생님과 간호사들의 케어 아래 약 먹고 혈압 잴 때 외에는 내내 잠만 잤다.

아마 나 같은 유학생들이 꽤 있는 모양인지 간호사들은 놀라지고 않고 정말이지 너무나 따뜻하게 보살펴 주었다. 신경성 위염으로 인한 단순한 위경련 증세에 내가 그다지도 민감하게 반응했던 건, 가뜩이나 대가족에 둘러싸여 자라 언제나 주위에 누군가 존재하던 것에 익숙해져 있다가 갑자기 남의 나라 남의 말, 새로운 환경에 내던져진 이유도 있겠지만, 그보다는 '아무도' 없다는 사실에 패닉 상태에 빠져버린 때문이리라. 학교가 시골이라 어쩔 수 없는 일이긴 했지만, 비행기가 낮시간에 도착해서 캠퍼스도 좀 기웃거려 보고, 무엇보다 '사람' 구경을 했으면 그 정도까진 아니었을 텐데.

타향에서 보내는 생일이 서러운 이유도 그와 비슷할 것이라 생각한다.

친구들, 가족들에 둘러싸여 축하를 받는 것을 당연하게 여기다가 내 생일인 줄도 모르는 낯선 사람들에 둘러싸여 해야 할 일들에 동동거리다 보면 내가 대체 무슨 영화를 누리자고 여기서 이러고 있나 싶어져 다 집어치우고 집으로 돌아가자는 생각만 굴뚝같이 솟아난다. 다행히 내 생일은 미국에서는 대학의 2학기가 끝난 시점이라, 첫 해부터 외국에서 생일을 보내는 끔찍한 경험은 하지 않아도 되었지만, 겨울 방학에 집에도 안 들어오고 꼬박 두 학기를 혼자서 보낸 후에는 여러 가지로 제법 무뎌져서, 기말 고사 기간에 친구들을 불러모아 조금 당긴 '미리 생일' 파티를 열었다. 아주 친한 사이가 아니면 거한 선물을 하지 않는 미국이라 생일 선물은 받지 못했지만(사실 생일이니까 선물을 준다는 발상은 조금 웃긴다), 열 명이 넘는 친구들이 바쁜 시험 공부 와중에 모여 함께 인근의 타이 레스토랑에서 저녁을 먹고, 기숙사 내 방에 모여 아이스크림 파티를 열어 주었다. 1년 내내 친구는 친구면서도 왠지 모르게 유리벽 하나를 사이에 둔 것 같았던 노랑머리 파란 눈의 친구들이 처음으로 고등학교 친구들만큼 편안하게 여겨졌다.

이듬해부터 내리 3년은 독일 뮌헨의 이모 댁에서 보냈다. 미국인과는 달리 생일을 무척 중요시하는 독일인인 우리 이모부는 한참 전부터 누리 생일에는 가족 다 함께 나가서 외식하자고 하셨지만 정작 그 며칠 전에 해외 출장을 갔다가 그날 저녁에나 돌아오시기로 되어 있었고, 주중이라 꼬맹이 사촌 동생들이 다음 날 학교에 가야 하니 늦게까지 밖에 있지도 못하고, 날씨까지 폭풍우로 엉망이라 이래저래 '근사한 곳에서의 저녁식사'는

물건너가고 말았다. 그래도 자기 집에 와있는 친정 조카 생일을 그냥 넘겨 보내지 않으려는 이모가 그 비바람을 뚫고 정육점까지 가서 한우랑 가장 비슷한 고기를 사다가 하루 종일 기름을 걷어내며 푹 고아 한식 갈비찜이랑 미역국을 끓여주었다. 바쁜 일정에도 처조카 생일선물을 잊지 않은 이모부에게 예쁜 손목시계도 받았다.

해마다 5월 이맘 때에는 독일에 있게 되면서 이제는 내 생일이 거의 서울 우리 집이 아닌 그집에서 치르는 행사가 되어버렸지만 아침에 눈뜨기도 전부터 귀여운 사촌동생들이 목에 매달려 축하 인사를 해주고 아침 식탁에서 이모부의 축하 키스와 이모가 특별히 신경써 차려준 맛있는 저녁상을 받으니, 누군가 나를 사랑해주는 사람들과 함께 있다는 생각에 무척 행복해진다.

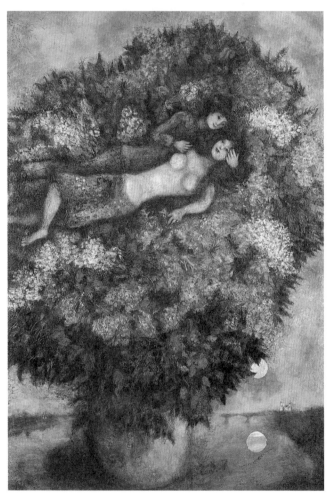

마르크 샤갈
라일락 속의 연인들, 1930 | 캔버스에 유채, 128×87cm | 뉴욕, 리처드 자이슬러 컬렉션

마르크 샤갈의 〈생일〉에서도 그런 분위기가 물씬 느껴진다. 그림 속의 여인 역시 이제 해마다 돌아오는 생일이 설레고 기다려질 나이는 오래전에 지났다.

샤갈 특유의 화사한 색채 대신 비교적 단조로운 색조로 보나, 먹다 남은 파이며 커피잔, 궁상맞은 일상을 상징하는 듯한 지갑을 어지러이 늘어놓은 방안은 썩 유쾌하고 신선한 하루하루를 암시하지는 않는다. 그럼에도 생각지도 못했던 연인으로부터의 꽃다발과 축하 키스에 특별히 예쁘지도, 매력적이지도 않은 그녀가 눈을 동그랗게 뜨고 금방이라도 날아갈 것 같다. 손에 들고 있는 꽃다발은 이 그림 전체보다 더 화려하다.

곰곰이 생각해 보면, 사랑받고 있다는 것은 그 무엇보다 큰 선물이다. 살아가면서 아무런 불편 겪지 않을 수 있게, 건강한 몸으로 태어난 것도 감사하지만, 그보다 더 감사한 것은, 많은 사람들에게 사랑받는 존재로 태어났다는 것이다. 행여 신체적, 정신적 장애가 있다 한들, 누군가 옆에서 사랑해주는 사람이 있다면, 그 장애는 불편일 뿐 불행이 아닐 테니까.

이토록 많은 사랑을 느낄 수 있는 세상을 살아갈 수 있도록 낳아주신 부모님께 감사드리며. 언제나 당연하게 받아왔던 사랑이, 갑자기 소중하고도 절실하게 느껴지는 스물 세번째 생일 날.

The Blessed Damozel
성스러운 백합(축복받은 다모젤)

그대와 사랑하는 사람이 100년 동안 함께하기를

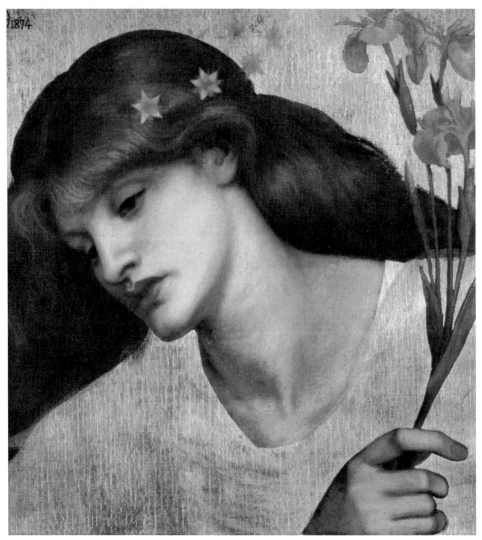

단테 가브리엘 로제티 Dante Gabriel Rossetti, 1828~82
성스러운 백합(혹은 축복받은 다모젤), 1874년경 | 패널에 유채, 48.3×45.7cm | 런던, 테이트 브리튼

사랑하기 때문에 헤어진다는 말은 상투적이다 못해 진부하다. 그러나 표현에서 느껴지는 끈적함과 청승스러움과는 달리 사랑해서 헤어진다는 결단 자체는 무척 깔끔하고 어떻게 보면 이기적이기까지 하다. 결국 로맨틱한 언어로 돌려 말했을 뿐, 서로에게 인연이 아니니 더 이상 소모적인 감정에 매달리지 말고 제 갈 길 가자는 말이기 때문이다. '사랑하기 때문에 헤어지는' 그 사랑의 대상은 상대방뿐만 아니라 나도 해당되는 셈이다. 그런데, 거기에 제 3자, 즉 라이벌이 등장한다고 한다면 이야기는 퍽 다르게 전개된다. 나 아닌 다른 사람을 사랑하는 그대. 사랑하기에 나는 그대를 보내드립니다. 그 사람과 영원히 행복하세요?

사랑하는 사람이 사랑하는 사람까지 받아들여서, 그것도 그 사람과 영원히 행복하게 함께할 수 있기를 바랄 수 있을까? 작년에 일본에서 큰 인기를 끌었던 ≪하나미즈키ハナミズキ≫라는 노래의 가사에 이런 구절이 나온다.

夏は暑過ぎて 僕から氣持ちは重すぎて
여름은 너무 덥고 나 때문에 마음은 더 무거워

一緖にわたるには きっと船が沈んじゃう
함께 건너기에는 분명히 배가 가라앉아버려요

(중략)

僕の我慢がいつか實を結び
나의 인내가 언젠가 열매를 맺어

果てない波がちゃんと止まりますように
끝없는 파도가 고요히 멈출 수 있도록

君と好きな人が百年續きますように
그대와 사랑하는 사람이 100년 동안 함께할 수 있도록

어차피 맺어지지 못할 인연이라면 사랑해서 헤어지는 것까지는 받아들일 수 있다. 하지만 나 아닌 다른 사람과 100년 동안 함께하기를 기원한다니. 전형적인 일본 엔카 류의 신파조라고 생각했다.

그런데 곰곰이 생각해 보니 그렇지만도 않다는 생각이 든다. 모든 인연은 이왕이면 아름답게 끝나는 편이 좋다. 이어지지 못할 바에는 나 아닌 다른 누군가가 그 자리를 채워주는 것도 괜찮을 듯 싶다. 그 사람 옆에 선 다른 누군가를 보며 내 마음의 파도가 고요히 멈춘다면. 이따금 들려오는 소식만으로도 반갑고 즐거운 인연으로 남는다면. 그리고 그 소식을 들었을 때, 나 역시 100년 동안 함께할 수 있는 누군가와 함께 있다면.

그런데, '하나미즈키(미국산 산딸나무)' 꽃만큼이나 곱고 여성적인 이 노래 가사가 기가 막히게 맞아떨어졌던 이들이 있었다. 그들의 사랑은 말 그대로 너무나 지독해서 아름다운 인연이라고는 차마 말이 떨어지지 않는다. 단테 가브리엘 로제티, 로제티의 절친한 친구였던 윌리엄 모리스, 모리스의 아내 제인 버든, 그리고 로제티의 아내 엘리자베스 시달.

제인은 가난한 상점 점원인데다 결코 미인이라고 부를 만한 용모도 아니었지만, 누구도 따라올 수 없는 묘한 매력을 풍겨 라파엘 전파 화가들의 사랑을 한몸에 받았다. 모리스가 제인을 만난 것은 제인이 모델로 일하고 있던 로제티의 스튜디오에서였다고 한다.

로제티는 제인에게 홀딱 빠져 있었고, 제인 역시 로제티를 좋아했지만, 두 사람의 사랑은 애초부터 이루어질 수 없었다. 제인은 한여름의 뜨거운 태양을 받으며 거침없이 타오르는 칸나와도 같았지만, 로제티에게는 자

그마치 십년 동안 한결같이 그의 곁을 지킨 정결한 백합과도 같은 여인, 엘리자베스 시달이 있었던 것이다.

로제티와 시달은 단순한 애인 사이가 아니었다. 로제티가 즐겨 표현했듯, 시달은 로제티에게 있어 예술적 영감의 원천으로, 로댕과 까미유 끌로델의 관계에 결코 뒤처지지 않는 운명적인 연인이었다. 그러나 로제티는 시달을 자신의 정부(情婦)로만 옆에 두었을 뿐, 약혼 기간 7년이 넘도록 결혼하려고 하지 않았다. 그녀 자신도 뛰어난 재능을 가진 예술가로, 누구 못지 않게 자의식이 강했던 시달은 '약혼녀'라는 허울 좋은 이름으로 자신을 묶어둔 채 다른 여자에 빠져버린 로제티 때문에 신경쇠약에 걸리고 말았다. 게다가 시달은 몸이 몹시 약했다. 가뜩이나 좋지 않은 건강에 애인의 외도로 인한 스트레스가 독이 되어버린 것이다.

한편 로제티의 스튜디오에서 제인을 보고 반해버린 모리스는 끈질기게 제인에게 구애했고, 로제티와의 사랑이 이루어질 수 없음을 알고 절망한 제인은 그의 구혼을 받아들였다. 비록 명문가는 아니었지만 부유한 부르주아였던 모리스의 가족들은 둘의 결혼을 반대했지만, 제인에 대한 모리스의 집념을 꺾기에는 역부족이었다. 마침내 결혼한 두 사람은 모리스의 헌신적인 사랑 덕분에 행복한 신혼을 보냈다. 로제티도 거의 산송장이 되다시피한 시달을 보고 뒤늦게 후회하여 서둘러 결혼했으므로 두 쌍의 남녀는 가장 이상적인 형태로 정리되는 듯했다.

하지만 결혼 후 아이를 사산하고 더욱 몸이 쇠약해진 시달은 우울증에 시달리다 아편을 시작했고, 끝내 아편 과용으로 세상을 떠난다. 그러나 세

상에서는 그녀가 정신적인 고통을 이기지 못해 자살한 것이라고 수군거렸다. 로제티는 그녀를 애도하기 위해 시달을 주인공으로 한 작품들을 잇달아 그렸지만, 사랑하는 아내를 결국 죽음으로 내몰았다는 죄책감에서는 평생 자유롭지 못했다. 아내의 죽음과 함께 로제티는 그림만큼이나 인생에서 한 부분을 차지했던 시(詩)를 버렸다. 그는 자신의 모든 시작(詩作)을 시달의 관에 넣어 아내와 함께 묻어버렸다.

시달이 죽은 지 얼마 안되어 로제티와 제인은 밀회를 시작한다. 더 이상 시달이라는 장벽이 없었기에 두 사람의 사랑은 끝간 데 없이 불타올랐다. 두 사람의 관계를 알게 된 모리스는 가슴이 찢어지는 고통을 맛보아야 했다. 목숨보다 사랑하는 아내와, 세상에서 가장 소중한 친구의 불륜은 그를 나락으로 밀어넣었다. 결국 두 사람 사이를 어떻게 할 수 없음을 알게 된 모리스는 로제티와의 동거를 받아들였다.

이것은 대단한 스캔들이었다. 때는 후에 '(편협하고 위선적일 정도로) 도덕을 중시하는' 이라는 뜻의 형용사 'Victorian'을 만들어낼 정도로 사회적 모랄이 강했던 빅토리아 시대였다.

이 때문에 모리스는 역사상 최고의 오쟁이진 남편이라는 낙인이 찍히지만, 제인을 향한 그의 사랑은 너무나 깊어서 그 어떤 일에도 도저히 그녀를 떠나보낼 수 없었을 뿐더러, 자기 자신이 로제티만큼 그녀를 행복하게 해줄 수 없다는 것 또한 그는 잘 알고 있었다. 게다가, 로제티에 대한 우정 역시 마찬가지로 깊어 도저히 친구에게 결투를 신청할 수도 없었다. 그는 세상에서 가장 사랑하는 두 사람을 위해 자기 자신의 모욕을 감수한

것이다. 모리스는 자신의 집에 두 사람을 남겨둔 채 아이슬란드로 여행을 떠나기까지 했다.

그러나 마침내 이들에게도 이별의 순간이 왔다. 로제티와 제인이 왜 갑작스럽게 헤어지게 되었는지에 대해서는 여러 가지 설이 있다. 더 이상 참을 수 없게 된 모리스가 두 사람의 이별을 강요했다고도 하고, 아내 시달에 대한 죄책감 때문에 로제티가 약물 중독에 걸렸기 때문이라고도 하고, 모리스와 제인의 큰딸이 병석에 누우면서 부부가 화해했기 때문이라고도 한다. 아무튼 두 사람은 헤어진 후에도 편지를 주고받으며 친밀한 관계를 유지했다.

불꽃 같은 사랑의 끝은 허무했다. 로제티는 죽을 때까지 약물 중독에서 자유롭지 못했고, 모리스 역시 아내와 친구에게서 입은 마음의 상처를 끝내 치유하지 못했다. 제인은 로제티를 잃으면서 그 특유의 매력을 함께 잃고, 평범한 유부녀로 생을 마감했다.

이 그림, 〈성스러운 백합(또는 축복받은 다모젤)〉은 로제티가 죽은 아내와 산 애인 사이에서 정신적으로 몹시 불안정했던 1874년에 그려졌다. 로제티는 1872년 정신 분열을 일으킨 후, 회복하지 못했다. 당시는 제인과의 염문이 절정에 이르렀던 동시에, 죽은 아내 시달을 모델로 한 추모작을 잇따라 발표했던 시기이다. 이 작품 속의 여인은 시달이라는 것이 정설이지만, 사실 어떻게 보면 제인으로도 보인다. 고집스러워 보이는 턱과 두드러진 입술, 강인한 코의 선을 보면 제인 같고, 부드럽고 애수를 띤 눈과 붉은 기가 도는 금발을 보면 시달 같기도 하다. 개인적으로는 분위기가 시달

쪽에 더 가깝다는 생각이지만, 완전히 시달을 모델로 했다고 보기에는 조금 무리가 있지 않나 싶다.

부제인 〈축복받은 다모젤〉은 로제티가 지은 동명의 시에 나오는 여주인공이다. 천국의 여인 다모젤은 손에 세 줄기의 백합을 들고 머리카락은 일곱 개의 별로 꾸민 채, 황금의 난간 너머로 몸을 기울여 지상의 연인을 애타게 그린다.

때때로 사랑은 생명의 물이 되기도 하고, 치명적인 독이 되기도 한다. 모리스와 로제티, 제인과 시달의 경우에 사랑은 독 중에서도 맹독이었다.

평범한 사람들이었다면 두고두고 지탄을 받았을 그들의 사랑은, 그러나 로제티의 화폭에 옮겨져 불멸의 명작으로 살아남아 용서받았다.

로제티의 후기 작품은 제인과 시달을 제외하면 남는 것이 거의 없을 정도로 생애 단 한 번(단 두 번?)의 사랑이었던 두 여인에게 집중되어 있다. 평생 한 여인만을 사랑하기에는 너무나 큰 가슴을 가졌던 그였기에.

제인과 로제티가 결별한 후, 어떤 이가 그들의 오랜 불륜을 비난하는 편지를 보내자 제인은 이렇게 답장을 써보냈다고 한다.

"다른 사람이 아닌 그였기 때문에 사랑할 수밖에 없었어요. 아마 당신도 그 사람을 만났다면 나처럼 할 수밖에 없었을 거예요. 그는 누구라도 사랑하지 않고는 견딜 수 없는 사람이었어요."

위대한 사람의 사랑을 받는 두 여인 중 하나가 행복할까. 평범한 사람의 오직 하나의 사랑이 행복할까. 그림 속의 다모젤은 그 답을 알 수 없다는 듯 가만히 고개를 갸웃하며, 네 남녀의 엇갈린 사랑 이야기를 100여 년이 흐른 오늘날까지 전해주고 있다.

The Red Studio
빨간 스튜디오

Gaining through Losing

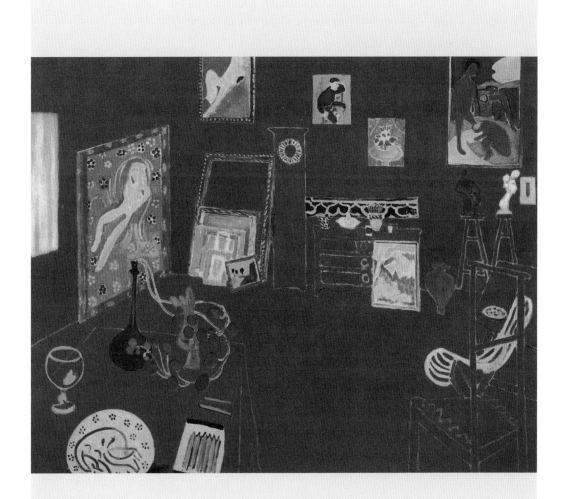

앙리 마티스 Henri Matisse, 1869~1954
빨간 스튜디오, 1911 | 캔버스에 유채, 181×219.1cm | 뉴욕, 현대 미술관(MOMA)

"인생이란, 한번은 절망해봐야 알아. 그래서 정말 버릴 수 있는 게 뭔지를 알

　지 못하면, 재미라는 것을 모르고 어른이 되어버려."

아주 좋아하는 요시모토 바나나의 『키친』에 나오는 이 대사를 처음 읽었을 때에는 그냥 "참 좋은 말이다~" 하고 지나쳤는데 그 후 문득 이 말이 이따금 떠오르게끔 하는 사건이 하나 일어났다.

작년 5월. 집으로 돌아오면서 나는 내 짐들을 모두 기숙사 창고에 넣어 두고 왔다. 처음에는 여름방학 3개월만 맡겨둘 생각이었는데, 예기치 않게 휴학을 하게 되는 바람에 개강 이후에도 계속 창고 신세가 되어 버렸다. 보통 휴학이나 교환학생을 가는 다른 학생들도 대부분 짐은 그대로 두기 때문에 괜찮겠지 하고 특별히 기숙사 사무실에 전화해두지 않은 게 실수였다.

10월경에 내 짐의 일부를 맡아주었던 친구에게서 이메일이 왔다.

학기 초 학교측에서 창고 서비스를 중지하기로 결정하면서 주인없는 물건들을 모두 폐기처분했을 거라는 내용이었다. 그 친구는 내게 좀더 일찍 연락하고 싶었으나 휴학하는 동안 내 학교 이메일 주소가 휴면 상태로 전환되는 바람에 달리 연락할 방도를 찾지 못했다고 했다.

이 뉴스를 듣는 순간, 아이러니컬하게도 내 머릿속에 제일 먼저 떠오른 것은 비교적 값비싼 물건들인 컴퓨터나 교과서가 아니라(미국에선 대학 교재가 엄청 비싸다) 7년 넘게 입어온 가장 좋아하는 물빛 터틀넥과 빨강 초록 체크 무늬의 잠옷, 플로리다의 친구가 생일 선물로 보내준 천사모양

조각의 작은 도자기 보석함, 세례 받을 때 대모님이 주신 세공 묵주, 재작년 겨울에 독일에서 이모가 사준 산타클로스 부츠, 꼬마 사촌 율리아가 보내줬던 카드 엽서…… 이런 것들이었다.

돈으로 살 수 있는 것들이야, 이삿짐 센터에 전화해서 한국으로 부치게 했을 때 들었을 배송 비용이라고 생각하면 아깝긴 해도 그리 속상하지는 않았지만, 몇 년 동안이나 손때가 타고 해어지면서도 그 안에 스며있는 추억이 정겨워 차마 버리지 못하고 입어오던 옷이며 신발, 그리고 준 사람의 마음이 늘 곁에 있는 듯하여 일부러 미국까지 가져간 작은 선물들은 그렇게 간단히 잊어버릴 수 없었다. 차곡차곡 정리해서 박스에 넣고 봉하느라 출국하기 전날 밤을 꼬박 새우다시피 했었는데, 내 손으로 정리한 것도 아니고 생판 모르는 남이 무지막지하게 내다버렸을 생각을 하니 너무너무 속이 상해 그만 눈물이 나올 뻔했다.

내 인생에서 버릴 수 있는 것과 그렇지 않은 건 뭘까. 살면서 물질적인 것들에 너무 마음을 담지 않으려고 노력하고 또 노력하지만 별 것 아닌 하찮은 물건일지라도 마음을 주면…… 그것이 곧 생명체가 되는 것을. 한낱 잡동사니를 잃어도 그것에 마음이 담겨 있으면 이토록 속상한데, 내 인생의 전부, 아니 그 이상을 잃어버렸을 때의 마음은 어떠할까.

강렬한 색상으로 '야수파(Fauvist)의 왕'이라는 별명을 얻은 앙리 마티스는 자신을 법학도에서 예술가로 변신시킨 손가락을 잃게 된다. 말년의 마티스는 건강이 몹시 나빠 거의 거동을 할 수 없었는데, 그에게 있어 십이지장암보다도 더욱 고통스러웠던 것은 관절염으로 인해 손가락이 뒤틀

려 더이상 붓을 잡을 수 없게 된 것이었다. 베토벤은 청력을 잃은 후에도 자신이 기억하고 있는 음감으로 작곡을 할 수 있었다지만, 화가가 손가락을 잃는다는 것은 사형선고나 다름없었다.

이 그림은 마티스의 〈빨간 스튜디오〉이다. 한창 활동이 왕성했던 1911년의 작품으로, 가장 좋아하는 색인 빨강을 기조로 가장 좋아하는 공간인 스튜디오를 그린 것이다. 활기를 상징하는 빨강색과 벽에도, 바닥에도 온통 그림뿐인 공간, 스튜디오. 그에게 있어 빨강과 스튜디오는 예술가로서 그의 생명을 대표하는 것이나 마찬가지였다.

이제 캔버스에 빨간 물감을 칠할 수 없게 된 마티스는 그러나 붓은 잃었어도 예술에 대한 열정까지 잃을 수는 없었다. 붓을 잡을 수 없는 손으로 그는 대신 색종이를 찢어 붙였다.

비록 그가 평생 이루어놓은 야수파 미술과는 결별해야 했지만, 〈천일야 千一夜〉, 〈꽃 속의 담쟁이〉, 〈뱀〉 같은 걸작 중의 걸작들이 암과 관절염으로 휠체어와 침상에서만 보내야 했던 그의 암울한 말년에 탄생했다.

〈천일야〉는 마티스가 세상을 뜨기 3년 전인 1950년의 작품인데, 마치 2000년대 화가들의 세련된 디자인 작품을 보고 있는 것 같은 착각을 불러일으킨다. 〈빨간 스튜디오〉도 현대적인 감각을 물씬 풍기지만 '쿨함'이라는 면에 있어서는 〈천일야〉쪽이 한 수 위로 보인다. 원래 위대한 예술이란 시간의 한계를 뛰어넘어 감동을 주는 법이라 해도, 이 작품은 오히려 그 반대로 반 세기를 앞질러 간 듯한 느낌이다. 결국 모든 것을 다 잃으면서도 자신에게 가장 중요한 것 한 가지를 잃지 않는 화가의 집념이 진정한 명작을 탄생시킨 것이다. 예술에서도, 삶에서도.

전에 소설 『혼불』을 읽으면서도 그런 생각을 했었는데 어떤 경우에건 실심(失心)하지 않는 것이 중요하다. 운명의 희생자가 될지언정, 희생자로 계속 남느냐, 그래도 뭔가를 이루느냐는 마음을 놓느냐 놓지 않느냐에 달려 있지 않을까. 마티스는 붓을 쥘 수 없는 손으로 색종이를 찢으면서, 죽음을 앞두고 새롭고도 위대한

앙리 마티스
천일야(千一夜), 1950
종이에 구아슈 수채, 흰 바탕 종이에 찢어 붙임, 139×374cm
┃펜실베니아 주 피츠버그, 카네기 미술관

것을 창조해낼 수 있다고 생각하지 못했을지도 모른다. 하지만 자신이 사랑한 것과 거기에 매달려 있는 마음만은 잃지 않으려고 노력했을 거라는 사실은 분명하다.

스스로의 소유욕이 참 소박하다고 생각했었다. 내가 버릴 수 없는 것들은 돈으로 살 수 있는 물건들이 아니라, 손때가 묻어 인(燐)이 나는 것들이라고 생각했었고, 그래서 그런 것들이 나도 모르는 사이에 허공으로 사라져버렸기 때문에, 눈물나게 화가 나고 속이 상했던 것이다. 그런데, 그런 것들도 버릴 수 있다는 걸 이번에 알게 됐다. 실제로는 절대 버릴 수 없다고 생각하는 것들도, 막상 내 손을 거치지 않고 그렇게 쥐도새도 모르게 없어져버리면, 버릴 수 있는 것들이라는 사실을, 이번에 알았다. 만약, 내게 무슨 사정이 있어 그것들을 내 손으로 버리라 했다면 난 끝끝내 못버렸을 것임에 틀림이 없다. 아마 그것들 속에서 순위를 매기고, 그 순위에 따라 하나씩 버려나가다가 결국에 남는 몇 가지는 이고지고 끝까지 가지고 갔을 것임을 의심하지 않는다. 그랬다면, 그것들 역시도 버릴 수 있는 것이라는 걸, 끝내 몰랐을지도 모른다.

그것이 꼭 손에 잡히는 유형의 물건임에랴. 사랑도, 우정도, 때때로 버릴 수 있는 것들이 있다. 아니라고 부정한다 해도, 우리는 모르는 사이에 조금씩 버리면서 살고 있기도 하다. 내가 정말 버릴 수 없는 건, 아니, 이마저도 언젠가는 버릴 수 있다고 생각하게 되는지는 모르겠으나, 마음, 더 정확하게 말하면 나 자신이 아닐까 한다.

부랴부랴 학교에 연락을 한 지 열흘쯤 지나 답변이 왔다. 귀중품 보관소

에 들어있는 컴퓨터와 책, 전자제품은 확인이 되었고, 일반 창고에 있는 물건 중에서도 두 박스는 확인이 되었다며 주인이 확인된 이상, 더 이상 보관할 수 없으니 대리인을 지정해서 옮기라고 했다. 친절한 직원이 추천해준 이삿짐 센터 한 곳에 전화를 해서 대리인을 지정하고 물건에 대한 모든 권리와 배송 절차를 위탁해버렸다.

아이러니컬하게도, 내가 버려도 좋다고 생각했던 것들은 모두 건졌고, 절대로 잃고 싶지 않다고 생각했던 건 거의 없어진 셈이다. 간신히 건진 두 박스 속에도 무엇이 들어있는지 나는 모른다.

그리고, 이제는 별로 신경이 쓰이지도 않는다. 아홉 박스나 되던 짐 중에서 무엇이 돌아오던지간에, 이젠 그냥 거저로 얻은 것처럼 무덤덤한 감사를 드릴 수 있을 것 같다.

리더의 자리

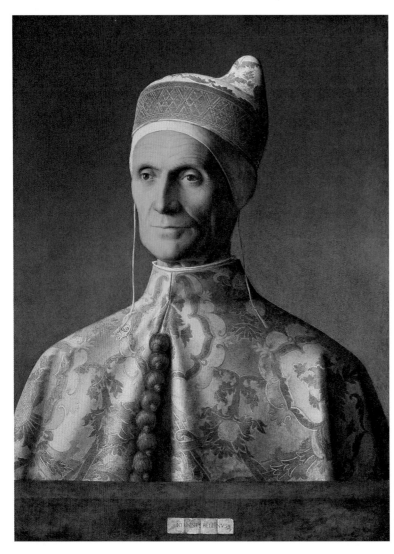

조반니 벨리니
Giovanni Bellini, 1426~1516

레오나르도 로레단의 초상, 1501
포플러 목판에 유채, 61.6 × 45.1cm
런던, 내셔널 갤러리

나의 사춘기는 시오노 나나미(鹽野七生)를 빼놓고는 이야기할 수 없다. 시오노 나나미의『로마인 이야기』가 출간되자마자 베스트셀러가 된 것은 훨씬 전이지만 원래 '유행'이라는 것을 신뢰하지 않는 나는 아빠가 사놓으신『로마인 이야기』1권이 집에서 굴러다닐 만큼 굴러다닌 후에야 그것도 다른 책 다 읽고 마땅히 내키는 책이 없어서 '그럼 한 번' 하고 집은 후 정신없이 밤을 새가며 연달아 대여섯 권을 읽어제꼈다. 그 후에 국내에 발행된 시오노 나나미의 책은 한 권도 빠짐없이 섭렵을 했고, 번역이 되지 않은 책은 일본어 원서로까지 기어코 손에 넣었다. 고등학교 때에는 시오노 나나미의 한국 방문 소식을 듣고 학교를 조퇴해가면서까지 고려대학교에서 열린 독자 간담회에까지 참석했었다. 나만큼이나 책을 좋아하는 친구 K가 중학교 시절을 소설에 파묻혀 보낸 문학 소녀라면 나는 다소 드라이하다면 드라이할 고대 로마와 르네상스사에 푹 빠져 지낸 셈이다.

그런데 한번 만나서 얼굴 보고 인사도 나눈 적 없는 그 일본 할머니가 내 인생이 큰 커브를 그리는 발단이 되었으니 정말 알다가도 모를 일이다. 고2때 아무 생각 없이 마감 시간에 맞추느라 2시간 만에 허겁지겁 써내려간 독서 감상문이 한길사의『로마인 이야기』독후감 공모에서 생각지도 않게 가작으로 뽑혀 부상으로 주어진 로마 역사 기행을 가게 되었고, 그때 난생 처음 가본 로마에 반해 미술사에 관심을 가지게 되었고, 덕분에 지금 수많은 독자들과 함께 '그림을 읽으며' 공유하고, 공감하게 되었으니 말이다.

시오노 나나미의 책을 읽으면서 내가 고대 로마만큼이나 반한 나라가

바로 르네상스 시대의 도시 국가, 베네치아 공화국이다. 르네상스 이탈리아에서 베네치아와 쌍벽을 이룬, 문화와 예술의 도시 피렌체도 매력적이지만 그보다는 도시에 늘 '물'이 흐른다는 점에서, 물을 좋아하는 나는 왠지 친밀감을 느낀다.

베네치아는 서고트족의 침입을 피해 개펄로 도망친 피난민들이 진흙뻘 위에 말뚝을 박아 건설한 도시인데다 조수간만의 차가 심한 아드리아해 깊숙이 자리잡고 있어 항상 침수의 위협을 받았다. 거미줄 같은 운하와 거대한 석호(潟湖) 위에 자리잡아, 육지로부터 보호받고 있는 베네치아 사람들에게는 동시에 그 어떤 사나운 적보다도 언제 밀어닥칠지 모르는 바닷물이 가장 무서운 존재였다. 게다가 좁디좁은 도시가 나라 영토의 전부이다 보니 '팽창' 자체가 불가능했다.

이런 조건이면 당연한 귀결이지만 베네치아 사람들은 무서울 정도로 현실적이었다. '베니스의 상인'이라는 말이 나올 정도로 이들은 이재에 밝고 사리판단이 빨랐다. 피렌체 귀족들이 자신들의 부를 바탕으로 돈을 굴렸다면(금융) 베네치아 상인들은 가진 것이라곤 맨몸뚱이밖에 없는 사람들로, 배를 타고 해외로 나가 여기서 산 물건을 저기서 팔며(무역) 돈을 벌었다.

그렇게 번 돈을 메디치 가처럼 예술가들을 후원하는 데 아낌없이 뿌려댄 것이 아니라 또다시 투자하는 것을 좋아했다는 면에서도 베네치아인들은 그야말로 타고난 장사꾼들이었다. 때문에 당연히 미켈란젤로처럼 통큰 지원을 받는 거장은 태어날 수 없었다. '베네치아파(派)'라는 이름

이 붙은 베네치아의 화가들은 주로 유명 인물들의 초상화나 관공서나 교회(베네치아에서는 교회도 국가의 관할로 세금을 내야 했다) 등의 장식을 위해 국가가 의뢰하는 작품들을 통해 자체적으로 발전하였다. 스타일도 피렌체 미술과는 완연하게 달랐다. 정교하면서도 선이 살아있는 피렌체의 귀족적이고 우아한 화풍과 달리, 하루에도 수백 척의 상선들이 들락거리는 무역항의 활기와 전 유럽은 물론 투르크와 멀리 아시아에서까지 쏟아져 들어오는 이국풍의 물산, 초록도 파랑도 아닌 아드리아해의 오묘한 에메랄드빛, 거기다 단 한순간도 같은 모습을 보여주지 않는 운하에 비치는 음영 등이 절묘하게 어우러져, 섬세한 선보다는 화사한 색채로 보는 이들의 마음을 사로잡았다.

이 그림을 그린 조반니 벨리니는 베네치아파의 대표격인 벨리니 가(家)의 화가들 중 막내로, 아버지 야코포(Jacopo) 벨리니는 베네치아파를 처음으로 일으킨 사람이라 해도 과언이 아니다. 처음에는 형 젠틸레(Gentile)와 함께 아버지의 공방에서 그림을 그리기 시작한 벨리니는 매부인 만테냐(Andrea Mantegna, 1430~79)의 영향을 받은 사실적인 종교화를 그렸다.

그러나 템페라(아교 물감)로 그리는 엄숙한 종교화는 이 다재다능한 베네치아 남자를 붙잡아두기엔 너무나도 딱딱했다. 이 무렵 베네치아 미술에는 일대 혁명이라 할 수 있는 바람이 불었는데, 바로 안토넬로 다 메시나(Antonello da Messina, 1430~79)가 플랑드르의 유화 기법을 소개한 것이었다. 벨리니는 비로소 물 만난 고기처럼 마음껏 이 새로운 변화를 흡수했다. 유화 물감의 풍부한 색감은 그로 하여금 템페라로는 표현할 수 없었

던 빛과 공기를 자유자재로 캔버스 위에 토해낼 수 있게 해주었다. 벨리니의 그림에서는 이제 빛과 그림자가 둘이 아닌 하나였다. 벨리니와 함께 단순한 지방 화가들의 집단에 불과했던 베네치아파는 단숨에 피렌체와 로마 미술과 어깨를 나란히 하는 르네상스 대표 미술로 도약했다.

그림 속의 주인공은 벨리니가 이 그림을 그린 1501년부터 1521년까지 약 20년간 베네치아 공화국 통령이었던 레오나르도 로레단이다. 이 무렵 베네치아는 국가적인 위기를 겪고 있었다. 어처구니없게도 전 유럽이 단결하여 이 조그만 도시 국가를 해체시키려 들었던 것이다. 작아도 속이 꽉 찬 베네치아의 넘쳐흐르는 부도 먹음직스러웠을 뿐 아니라 철저한 정교분리를 주장하며 교황청에게 머리를 숙이려 하지 않았던 베네치아의 태도가 당시 교황이었던 율리우스 2세의 심기를 건드렸기 때문이다. 덕분에 신성로마제국과 프랑스, 아라곤 왕국 같은, 유럽에서도 최강대국들로 짜여진 연합군이 사방에서 베네치아를 향해 진격하기 시작했다.(그 어떤 구실에도 절대 힘을 합치는 법이 없었던 이들이 갑자기 일치단결했다는 사실부터가 인구 20만도 안되는 베네치아가 얼마나 매력적인 먹이였는지를 잘 보여준다.) '캉브레(Cambrai) 동맹' 이라 불리는 연합군은 정말로 베네치아를 거의 무너뜨릴 뻔했다.

전쟁은 1508년부터 1511년까지 3년간 계속되었다. 로레단이 이끄는 베네치아 공화국은 몇 번의 뼈아픈 패배를 겪기는 했지만, 한편으로는 밀려오는 적들을 성공적으로 막아내면서 다른 한편으로는 몰래 교황과의 화해를 시도하는 이중 전략을 택했다. 결국 교황의 요구를 모두 들어주는

불리한 조건으로 화평이 맺어졌지만, 극단적인 현실주의자인 베네치아인들에게, 화평 조약 따위는 뭔가 기회만 엿보이면 얼마든지 마음대로 무시하거나 깨버릴 수 있는, 약속도 아닌 약속이었기에 별로 개의치 않았다. 사실상의 명분이었던 교황이 발을 빼자 프랑스와 신성로마제국은 닭쫓던 개 꼴이 되었고 결국 캉브레 동맹군은 흐지부지 흩어져 각자 자기 나라로 철수해 버렸다. 로레단은 공화국 통령으로서 특별히 눈에 띄는 업적을 남기지는 않았지만, 공화국 건국 이래 최대의 위기라 할 수 있었던 이 3년 동안 큰 동요 없이 침착하고 현명하게 국민들을 단결시켜 마침내 극복해 냈다.

당시는 베네치아 공화국에게 전쟁이 아니더라도 상당히 힘들었던 시기였다. 넓은 영토도, 풍부한 자원도 없는 베네치아는 오직 사람을 재산삼아 동방으로의 중계 무역을 거의 독점하다시피 하며 어마어마한 부를 쌓아올렸는데 이 무렵 인도로 가는 새로운 항로가 개척되면서 너도나도 무역에 뛰어들었던 것이다. 베네치아에게 있어서는 공화국이 존폐 기로에 서 있는 셈이었다. 경제적으로 불안하다 보니 조그만 일에도 동요가 일어나기 쉬운 때였고, 마음만 먹었다면 쿠데타를 일으켜 공화국 체제를 전복하고 스스로 절대 군주가 되는 것도 충분히 가능했지만, 어쨌든 로레단은 굳건히 자기 몫을 해냈다. 하다 못해 70세가 넘는 노령이었음에도 불구하고 어느 날 갑자기 죽지 않은 것만으로도 자기 할 일 다했다고 봐줄 수 있다. 이런 시기에 지도자 공백 사태가 생기면 사회는 걷잡을 수 없이 무너져 내리기 때문이다.

사실 자기 자신의 힘으로 어쩔 수 없는 절체절명의 위기에서는 특별히 리더십을 발휘할 필요조차 없을 때도 종종 있다. 이럴 때 취할 수 있는 최선의 태도는 흔들림 없이 자기 자리를 지키는 것이다. 예를 들면 이기는 것이 거의 불가능한 전투라 할지라도 꺾이지 않는 군기를 볼 때마다 미약하지만 새로운 희망이 솟아나는 것과 비슷하다고나 할까.

결국 베네치아 공화국은 살아남았다.

녹록치 않은 대가를 지불해야 했지만, 일단 살아 있는 한 길이 있다는 진리를 아무 것도, 심지어 땅조차 없어 바다에 말뚝을 박아 나라를 세운 베네치아인들은 너무나 잘 알고 있었다.

벨리니가 이 그림을 그릴 당시 로레단은 이미 65세였다. 아직 자신과 운명을 함께 할 공화국의 명운이 달린 위기를 겪기 몇 년 전, 갓 통령에 취임했을 때 그려진 그림이다. 이 그림 속에서 로레단은 온화하면서도 지적인 노귀족으로 그려졌다. 부드러우면서도 명민한 눈가와 살짝 웃고 있는 듯한 입매에서는 유머 감각마저 느껴지지만, 강인한 턱선은 곤경이 닥쳤을 때 뒷걸음질치는 위인이 아니라는 것을 보여준다. 특별히 바쁜 일이 없을 때에는 손주들과도 기꺼이 놀아주고 무도회에서는 젊은 아가씨들에게도 인기가 좋은 로맨스 그레이였을 것 같다.

이 그림이 그려지고 7년 후, 베네치아 공화국은 외침과 경제 쇠퇴로 내리막길로 접어든다. 아마 이 시기에 또 한 장의 로레단의 초상화가 그려졌다면 이 그림과는 많이 다른 모습이었을 것임에 틀림없다. 나라에 대한 근심과 걱정으로 몇 년 새에 단번에 늙어버린 초췌한 얼굴이었을는지도 모

른다.

리더는 누구나 찬란히 빛나기를 원한다.

남들이 경탄할 만한 업적으로 역사에 길이 남기를 바라는 것은 누구라도 마찬가지일 것이다. 그러나 목청이 높다고 꼭 성공적인 리더라고는 말할 수 없다. 리더가 반드시 영웅을 의미하지는 않는다. 필요할 때 필요한 장소에서 필요한 역할을 해준다면 그것으로 리더의 자격은 충분하다. 진정한 리더라면 책임이 맡겨졌을 때 그 책임을 다하는 것만으로도 존경을 받는다.

누구나 위대한 영웅임을 믿어 의심치 않는 나폴레옹의 광활한 대제국은 그의 명성과 함께 하루 아침에 무너졌지만 로레단의 베네치아는 그간 쌓아놓은 부를 바탕으로 차후 수백 년간 예술과 문화를 꽃피우며 천수(千壽)를 누리고 마침내 자연사할 수 있었다.

Red Canna
빨간 칸나

장미의 이름

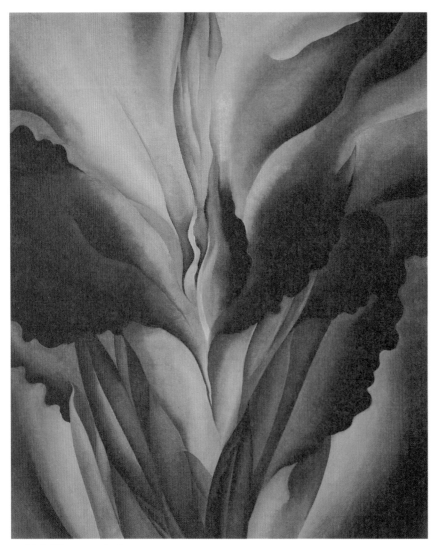

조지아 오키프 Georgia O'keefee, 1887~1986
빨간 칸나, 1923년경 | 캔버스에 유채, 91.4×76.0cm | 애리조나 주립대학교 미술관

지난 여름 난데없이 TV 드라마 한 편에 푹 빠져 지냈다. 예쁘지도 않고, 뚱뚱하고, 총명한 것도 아니고, 수수하다 못해 (이름까지) 촌스러운 여주인공. 바람 불면 날아갈 것 같은 천사표 청순가련형, 혹은 남자 없이는 아무 것도 못하는 무능함을 씩씩함과 발랄함으로 포장한 캔디형의 그간 TV 드라마 여주인공들과는 달리 (개인적으로 전자보다 후자를 더 혐오한다) 길가다가도 흔히 만날 수 있고, 나 자신과도 어느 정도 닮아있는 그녀가 때늦은 인기를 얻게 된 것은 어쩌면 당연한 일인지도 모른다.

이 드라마를 보면서 가장 유쾌했던 점은, 더 이상 '내가 너를 꽃이라고 불러주었기 때문에' 꽃인 것이 아니라, '나는 태어날 때부터 꽃이고, 네가 나를 꽃 아닌 무엇이라 불러도 나는 꽃' 임을 외칠 수 있는 당당함의 미학이다.

뭇 세상 남자들은 (특히 우리나라 남자들은) 나긋나긋한 여자를 좋아한다. 머리가 텅 비고 아무 생각없는 여자는 용서할 수 있어도 남자 앞에서 큰 소리로 할 말 다하는 여자는 용서할 수 없다. 아무리 똑똑하더라도 일단 남자 앞에서는 부드럽게 에두르고 돌아가는 것이, 남자들이 여자들에게서 원하는 '외유내강(外柔內剛)' 이라는 이름의 '현명한 여성의 유연한 처세학' 이다.

미국의 여류 화가 조지아 오키프는 우리 나라에서는 상당히 생소한 이름이다. 미국 위스콘신 주의 선 프레이리에서 7남매의 둘째 딸로 태어난 오키프는 여덟 살 때 또래 친구로부터 이 다음에 커서 무엇이 되고 싶냐는 질문을 받자 "나의 예술적 영감이 내 안 어디에 있는지 아직 정확하게 알 수는 없지만, 화가가 되었을 때쯤에는 확실히 자리잡고 있을 것" 이라고

똑부러지게 말할 정도로 어려서부터 화가를 꿈꾼 야무진 소녀였다. 꽤 큰 농장을 경영하고 있던 그녀의 부모는 딸들의 교육에 깊은 주의를 기울였다. 오키프의 어머니 역시 고등 교육을 받은 동부 출신의 인텔리 여성으로, 딸들에게 스스로의 능력으로 자기 분야에서 존경받는 사람이 되도록 끊임없이 주지시켰다. 이러한 어머니의 영향으로 오키프 가의 딸들은 모두 전문직 여성으로 성장하게 된다.

딸의 천재성을 꾸준히 뒷바라지한 부모 덕분에 오키프는 십대에 이미 놀라운 재능으로 스승들의 사랑을 독차지하며 명문 미대인 시카고 미술 대학(Art Institute of Chicago)에 진학했다. 1학년을 마친 오키프는 이듬해 시카고로 돌아가는 대신 당시 엘리트 미대생들의 소수 정예 교육 기관이었던 뉴욕 미대생 연합(The Art Students League of New York)에 입학한다.

어느 날 유진 스피처라는 남학생이 그녀에게 모델이 되어 포즈를 취해 달라고 요청했는데, 기분이 상한 그녀가 거절하자 스피처는 이렇게 말했다고 한다.

"뭐, 좋아. 네가 모델이 되어주지 않아도 난 위대한 예술가가 되겠지만, 넌 어차피 몇 년 후엔 고향으로 돌아가서 여학교 미술 선생이나 할 거잖아."

오키프의 뉴욕 수학은 결과적으로 엉망진창으로 끝났다. 그녀는 당시 뉴욕 화단을 휩쓸고 있던 사실주의와 근본적으로 맞지 않는다고 느꼈다. 자신감과 스스로에 대한 확신을 잃어버린 그녀는 붓을 꺾었다. 유화를 그릴 때 쓰는 테레빈유(油) 냄새만 맡아도 속이 메슥거린다고 했다. 시카고로 돌아간 그녀는 미술과는 전혀 상관없는 일을 하면서 시카고와 가족이

있는 버지니아를 오가며 단조롭지만 평온한 몇 년을 보냈다. 그러나 예술가의 운명은 오키프를 떠나지 않았다. 미술 교사로 와주지 않겠냐는 친구의 부탁을 받아들인 것이 계기가 되어 결국 그녀는 다시 붓을 잡게 되었고, 사우스 캐롤라이나의 컬럼비아에서 대학교 미술 강사로 일하면서 본격적인 작품 활동을 재개한다.

그러다 친구가 그녀의 그림 몇 점을 런던의 명망 있는 화랑인 291 갤러리로 가져간 것이 계기가 되어 오키프의 작품들은 처음으로 빛을 보게 된다. 당시 291의 주인으로 유명한 미술 평론가이자 사진작가였던 앨프리드 스피글리츠가 그녀의 그림을 보자마자 한눈에 반해버린 것이다.

스피글리츠가 오키프 몰래 291에서 주최한 그녀의 첫번째 전시회는 성공적으로 끝났다. 오키프는 이 사실을 전해듣고 처음에는 무척 화를 냈지만, 후에는 자신의 작품들을 291에 전시하는 것에 동의했고, 스피글리츠와도 친한 사이가 되었다. 이듬해 재정난으로 291을 닫으면서 스피글리츠는 이렇게 말했다고 한다.

"그래도 나는 세계에 한 여성을 선물했다."

스피글리츠는 처음에는 오키프의 예술을 사랑했지만 나중에는 그녀 자신을 사랑하게 된다. 스피글리츠는 텍사스의 조그만 대학 강사로 일하고 있던 오키프를 뉴욕으로 불러 작품 활동을 하면서 전시회도 열 수 있도록 재정적, 정신적 지원을 아끼지 않았다. 23살의 나이차와 원만하지 못했던 스피글리츠의 첫번째 결혼은 그들에게 장애가 되지 못했다. 결국 두 사람은 5년 남짓의 연애 끝에 1924년 결혼한다. 1946년 먼저 세상을 떠날 때까

지 스피글리츠는 아내의 작품이 세상에서 진정한 가치를 인정받을 수 있도록 쉬지 않고 관심을 기울였다.

이 작품이 태어난 1923년은 오키프가 그녀의 가장 유명한 '꽃 시리즈'를 시작한 시기이자, 미국 화단에서 가장 뛰어난 화가들 중 한 사람으로 인정받은 시기이다. 장미, 칸나, 양귀비 등을 선명하고도 강렬한 색조로, 꽃송이의 가장 안쪽, 즉 겹겹이 펼쳐지는 꽃잎과 꽃술이 적나라하게 드러나는 부분을 즐겨 그렸다. 처음에는 그 선과 색의 아름다움에 감탄하지만 좀 더 보고 있으면 얼굴이 붉어질 정도로 은밀하면서도 동시에 노골적인

이러한 작품들을 놓고 화단의 비평가들은 여성성의 적극적인 표출이라며 떠들어댔으나, 정작 오키프 자신은 그림을 그리면서 '성(性)의 표현'을 한번도 염두에 둔 적이 없다고 했다. 그녀는 꽃 자체를 그린 것이지 꽃이 무엇으로 불리느냐에는 아무 관심이 없었다.

스피글리츠가 세상을 떠난 후 오키프는 뉴욕을 떠나 뉴멕시코의 광활한 자연으로 돌아간다. 그녀의 작품을 가장 잘 이해해주고, 대중으로 하여금 자신만큼 그녀의 예술을 사랑하게끔 했던 남편은 더 이상 곁에 없었고 그녀는 대중의 인정에 미련을 느끼지 않았다. 시력을 잃고 건강이 악화되어 작품 활동을 해나가기 힘든

조지아 오키프
하얀 장미와 참제비고깔꽃, 1927
캔버스에 유채, 101.6 × 76.2cm | 보스턴 미술관

와중에도 그녀는 아흔 여덟의 나이로 숨을 거두는 순간까지 예술을 포기하지 않았다. 에너지를 많이 소모하는 유화 대신 드로잉을, 드로잉조차 힘들어지자 찰흙 조소로 옮겨갔다. 예술은 그녀 자신이나 다름없었다.

아이러니컬하게도 그녀는 꽃을 그린 자신의 작품들에 꽃의 이름 그대로 제목을 붙였다. 이 작품을 보는 누구라도 금방 빨간 칸나꽃이라는 것을 알 수 있는데도 굳이 '빨간 칸나' 라는 제목을 붙인 데에서 '빨간 칸나' 라는 제목 자체가 필요하지 않다는 역설적인 느낌이 든다. 설사 이 그림에 '빨간 칸나' 가 아니라 '파란 제비꽃' 이라는 이름이 붙었던들 우리는 빨간 칸나를 보고, 저 요염하고도 관능적인 불꽃 같은 빨강에 숨을 죽였을 것이다. 오키프는 빨간 칸나의 자태가 상징하는 여성성이 아니라 '빨간 칸나' 를 그리고 싶어했고, 보는 이도 '빨간 칸나' 를 보기를 원했다.

예뻐지고 싶고, 날씬해지고 싶은 것은 좋다. 그러나 그 다른 누구에게 예뻐보이고 싶고, 날씬해보이고 싶어서가 아니라 내가 예뻐지기를 원하기 때문에, 날씬하기를 원하기 때문에 예뻐지고 싶고, 날씬해지고 싶었으면 좋겠다.

사람들이 나에게서 어떤 모습을 요구하든, 어떤 모습을 보고싶어하든 나는 나 자신일 뿐이다.

장미가 장미가 아닌 그 어떤 이름으로 불려도
그 향기는 변하지 않는다.

— 윌리엄 셰익스피어, 《로미오와 줄리엣》

Cafe Terrace at Night
밤의 카페 테라스

그림에 살고, 사랑에 살고

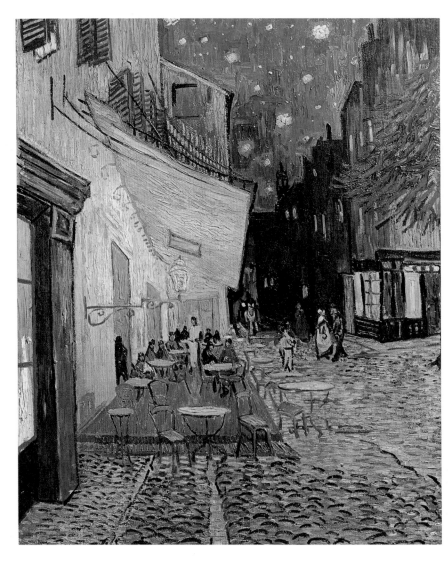

빈센트 반 고흐
Vincent van GOGH,
1853~1890

밤의 카페 테라스, 1888
캔버스에 유채, 81×65.5cm
네덜란드, 오테를로 크롤러-
뮐러 미술관

결론부터 말하자면, 나는 반 고흐를 그다지 좋아하지 않는다.

고흐의 그림은 왠지 모르게 어딘가 우울하고, 캔버스가 질식할 정도로 매트하게 발라놓은 물감의 붓자국을 보고 있노라면 나까지 숨이 턱 막히는 것 같다. 물론 서양화에서 '여백의 미'를 찾는 것 자체가 하늘의 별따기이긴 하지만, 같은 서양화, 같은 유화, 같은 인상파라도 드가나 르누아르에서 느껴지는 '틈새'의 숨구멍이 고흐에게서는 도통 느껴지지가 않는다. 이런 걸 보면 나도 도리없이 한국 사람인가 보다.

고흐와의 인연도 영 별로였다. 미국에 있는 동안 큰맘 먹고 뉴욕 현대 미술관(MoMA)에 딱 한 번 갔었는데, 현대 미술을 별로 좋아하지 않는 내가, 그 비싼 입장료를 내고, 그것도 첫날 갔을 때에는 너무 사람이 많아서 줄서다가 포기하고 돌아오고, 둘 째날 아침 일찍 개관 시간에 맞춰 뛰어간 것이 오직 고흐의 〈별이 빛나는 밤〉을 보기 위해서였다. 하지만 막상 들어갔더니 〈별이 빛나는 밤〉은 대여 중인지 어디 순회 중인지 아무튼 없었다. 일본에 갔을 때에도 야스다 해상 화랑에 있는 〈해바라기〉를 보러 갔더니 하필이면 정기 휴일도 아니고 무슨 이상한 국경일인지 뭔지 때문에 문을 닫아서 못 보고(정말 너무 억울해서 눈물이 날 뻔했다). 마침내 고흐를 보게 된 것은 파리의 오르세와 취리히 국립 미술관에서였는데, 이때쯤엔 이미 김이 샐 대로 새버려 고흐에 대한 흥미를 다 잃어버린 뒤여서인지, 너무 기대를 많이 해서인지, 그도 아니면 나랑 고흐랑 원래 안 맞아서인지, 아무튼 루브르에서 다 빈치의 〈성 안나와 성모자〉를 보았을 때처럼 온몸에 소름이 쫙 끼치는 그런 감흥은 받지 못했다.

그런데 취리히 국립 미술관에서 마침 고흐의 〈밀밭의 사이프러스〉와 〈자화상〉 앞에 의자가 놓여 있기에 쉴 겸 잠시 앉아서 이 두 점의 그림을 멍하니 바라보고 있는데, 이상하게도 참 마음이 편해졌다. 특별한 감동은 없어도, 그림과 내가 너무나도 자연스럽게 하나가 되는 느낌.

고흐를 별로 좋아하지 않는 아마추어 그림 애호가로서 고흐의 매력을 한마디로 요약하면 "행복하지 않아. 하지만 행복하지 않아도 괜찮아" 이다. 그의 그림을 보고 있으면 우리 모두는 '오래오래 행복하게' 살아야 한다는 강박관념에 사로잡혀 있는 것 같은 묘한 기분이 든다.

실제로 고흐의 일생은 '행복' 과는 거리가 멀었다. 그는 정신병원을 들락거리며 살았고, 주체할 수 없는 '끼' 로 고통스러워 했으며, 한 번도 여인의 사랑을 받아본 적 없었고, 죽을 때까지 고독과 광기에 시달렸다. 미술사에서 가장 불행한 생애를 살았던 화가를 꼽으라면 고흐는 단연 BEST 3에 들어갈 것이다. 그의 그림에는 인상파 특유의 밝은 색감으로는 가릴 수 없는 우울이 배어있다. 드러내놓고 보여주지는 않아도 그렇다고 굳이 감추지도 않은 그 차분한 우울함에는 나 스스로의 인생을 참을 수 없이 가볍게 보이게 하는 그 무언가가 있다.

정신병원에 들어가거나, 귀를 베거나, 심지어 자신을 권총으로 쏠 정도로 고통스럽다 할지라도 자신의 우울한 인생을 우울한 그대로 받아들인 어린아이같은 순진함이 저절로 존경스러워진다.

그날, 유럽 체류가 길어지면서 비자 때문에 어쩔 수 없이 갔던 취리히, 평일 오후 국립 미술관의 텅 빈 이층 전시실에 그렇게 고즈넉이 걸려있었

던 두 점의 고흐는 꼭 인생이 행복해야만 할 필요는 없다는 것을 가르쳐주었다. 행복하지 않은 인생이라고, "외로워도 슬퍼도 나는 안 울어~" 하면서 일부러 씩씩할 필요는 없다. 외로우니까 울고, 슬퍼서 울고, 괴로워서 울고, 힘들어서 우는 것이 인생이고, 그렇게 실컷 울고 나서 코 한 번 풀고 찬물로 세수하고 다시 붓을 잡는 것 또한 인생이라고. 나에게 주어진 삶의 의미가 꼭 행복하란 법도 없고, 그렇다고 억지로 행복해지려고 발버둥치는 것도 부질없다고.

'긍정적으로 살자' 는 식의 Positive Mind Control의 정반대이기는 하지만, 사실 우리 모두 조금씩은, 항상 웃으며 항상 즐겁게 살아야 한다는 것에 조금은 염증이 나 있다. "행복하지 않지만, 꼭 행복할 필요는 없지 뭐" 하고 스스로를 조금은 풀어주는 여유, 행복하면 좋지만 행복하지 않을 수 있는 또 하나의 옵션도 존재한다는 여유가 역설적으로 삶의 진짜 행복은 아닌지, 왠지 그런 생각이 든다.

그렇다 치더라도, 역시 고흐의 '무게' 가 완전히 존경스럽기만 한 것은 아니다. 그래서 내가 좋아하는 유일한 고흐는 바로 이 〈밤의 카페 테라스〉이다.

산뜻한 밤하늘의 코발트 블루가 마음속까지 별빛으로 씻어내주는 듯한 그림.

창에서 흘러나오는 램프의 불빛이 유난히도 다정하게 느껴지는 그림.

무슨 말을 해도 끝까지 들어줄 것 같은 웨이터의 충직함과 지나가는 연인들의 속삭임이 눈물나게 정겨워서 이 밤이 영영 끝나지 않았으면 좋을

것 같은, 그런 그림.

이 그림을 그리기보다는 누군가 사랑하는 사람과 함께 저 카페의 테라스에서 마주앉아 나지막한 목소리로 와인 한잔 나누고 있었다면 더욱 좋았겠지만, 그보다는 그림을 그리는 화가 옆에 앉아 한두 마디씩 말참견을 해가며, 그저 눈앞의 풍경과 그림 속의 풍경을 함께 보는 것만으로도 옆사람의 어깨에 팔을 두르고 꼭 안아주고 싶어질 것 같은 그런 그림.

사랑의 여러 빛깔

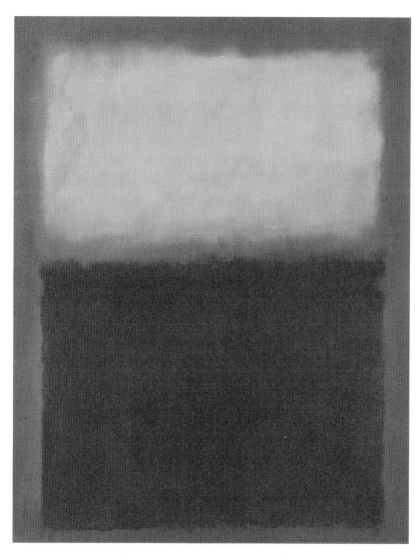

마크 로스코
Mark Rothko, 1905~70

오렌지와 노랑, 1956
캔버스에 유채, 231×180.3cm
버팔로, 알브라이트-녹스 아트 갤러리

나도 그랬지만, 그림을 처음 접하는 초짜배기 관객들이 추상화를 어려워하는 것은, 일단 재미가 없기 때문이 아닐까 싶다. 잘 모르는 그림이라도 일단 그림 안에서 상황이 어떻게 돌아가고 있는지 대충 짐작만이라도 해볼 수 있으면, 아니 꼭 특정한 스토리가 없더라도 풍경화나 초상화, 정물화처럼 '뭘 그렸는지' 감이라도 잡힌다면 조금은 마음의 여유가 생겨 자세히 들여다 볼 기분이 들텐데, 이건 뭐 하나 가득 어린애 장난처럼 이 색 저 색 더덕더덕 칠해놓거나, 무슨 뜻인지도 모르겠는 네모, 세모, 동그라미들을 어지러이 늘어놓았으니, 언뜻 보기만 해도 그만 머리 속이 복잡해지고 만다.

게다가 이런 추상화일수록 하나같이 소품이 없고, 전부 미술관 벽 하나를 차지하는 대작인 경우가 많아, 가뜩이나 재미없는데 그 규모에 압도 당해버리기 일쑤다. 사실은 나 역시 지금까지도 현대 화가들을 썩 좋아하는 편은 아니지만, 특별히 좋고 싫은 작가가 딱 정해져 있지 않다 보니 이 그림, 저 그림 두리번거리다가 의외로 맘에 드는 그림을 발견하는 수가 가끔 있다.

마크 로스코의 〈오렌지와 노랑〉은 그 색채에 반한 그림이다.

로스코의 작품에는 선도, 형태도, 구성도 없다. 그의 그림들은 엇비슷한 두세 가지의 색을 수평으로 배열해 놓은 것이 전부다. 그런데 그것만으로도 무척 멋지다. '멋지다' 라는 말이 너무 모호한지는 모르겠지만, 사실 그림 자체도 퍽 모호하니까 그다지 틀린 표현은 아니라고 생각한다. 네모반듯하게 칠해놓은 색의 구분마저 자세히 보면 그 가장자리가 물에 번진 것

처럼 서로의 색에 녹아들어있다.

천재 화가 베르메르(J. Vermeer)를 주인공으로 한 영화 「진주 귀고리 소녀」에서 베르메르가 새로 들어온 하녀 그리트를 사랑하는 것은 예술에 대한 그녀의 이해 때문이다. 그런데 그리트의 이런 예술적 공감과 이해는 결코 오랜 학습이나 타고난 재능의 결과가 아니다. 물론, 다른 사람들보다 시각적으로 예민한 감성의 소유자이기는 하지만, 그렇다고 해서 그것이 다른 사람들(예를 들면 베르메르의 부인)은 결코 가질 수 없는 그것이냐 하면 그렇지는 않다. 베르메르가 창밖의 구름을 가리키며 "저 구름은 무슨 색이지?" 하고 묻자 그리트는 처음에는 "하얀 색이요" 하고 대답하지만, 곧 "아니, 하얀 색이 아니에요. 노랑… 파랑… 그리고 회색이요"라고 대답한다. 누구나 하얀 색이라고 알고 있는 구름을 가리키며 무슨 색이냐고 묻는 베르메르의 의도를 이해하고, '하얀 색이 아닐 수도 있다' 라고 스스로 인식을 전환한 것이다.

하얀 색인 구름이 하얗지 않을 수 있다고 인정한 순간, 그녀의 눈앞에는 새로운 구름, 지금까지와 전혀 다른 색깔의 구름이 나타난다. 차가운 북유럽의 햇빛에 비친 노랑, 높고 푸른 하늘빛이 녹아든 파랑, 그리고 조만간 비바람을 몰고 올 먹구름의 전조가 스며든 회색의 구름들이다. 그림을 배운 적도 없고, 아마도 학교의 문턱조차 밟아보지 못했을 그리트이지만, 단지 고개를 한 번 갸우뚱한 것만으로도 위대한 예술의 세계에 불쑥 발을 들이밀게 되는 것이다.

그러나 남편이 그리트를 모델로 초상화를 그렸다는 사실을 알게 된 베

르메르의 부인은 히스테리를 일으키며 "당신은 왜 나를 그리지 않죠?" 하고 따진다. 베르메르가 무덤덤하게 "당신은 이쪽 세계에 속해있는 사람이 아니야. 당신은 이해하지 못해"라고 대꾸하자 부인은 "그럼 저 애는 이해한단 말인가요?" 하고 울부짖는다. 중산층 부모 아래서 태어나 피아노를 배우는 등 교양 교육을 받고 자랐지만, 그녀는 구름이 하얗지 않을 수도 있다는 것을 이해하지 못했다. 아니, 이해하려고 하지도 않았다. 그녀가 구름을 본 것은 하얀 색을 보기 위해서였던 것이다.

로스코의 그림을 이런 맥락에서 접근한다면 상당히 재미있는 감상이 되리라고 확신한다. 이 그림에 사용한 세 가지 색깔(노랑, 오렌지, 주홍)은 서로 다른 세 가지의 색깔인 동시에 결국 한 가지 색깔이다.

마치 해질 녘, 노을로 물든 서쪽 하늘처럼.

그저 색과 공간만으로도 충분히 예술이 될 수 있다는 것을 보여준 것이 로스코의 위대함이다. 제목 '오렌지와 노랑'은 그런 점에서 의미심장하다. 제목은 '오렌지와 노랑'이지만, 그가 그린 것은 오렌지도, 노랑도, 주홍도 아니다. 보는 이의 시각에 따라 이 세 가지 색깔은 한 가지, 두 가지, 세 가지, 혹은 무수히 많은 색깔일 수도 있다. '오렌지'와 '노랑'은 그 수많은 가능성 중에서 단 두 가지, 가장 단순하게 눈에 들어오는 것만을 보여준 셈이다. 구름을 보고 무심코 "하얀 색이요" 하고 대답하는 그리트처럼.

로스코는 생전에 자신을 추상파로 정의하는 평론가들에게 이렇게 반박하곤 했다고 한다.

"나는 색이나 선이나 형태나 그 밖의 미술적 요소들의 관계에는 아무 관심이 없다. 내가 정말 흥미를 가지고 있는 것은 인간의 가장 원시적인 감정이다. 슬픔, 기쁨, 숙명…… 추상화가 무엇인지도 모르는 사람들이 내 그림 앞에 서서 울음을 터뜨리는 것이 내가 그런 감정들과 소통할 수 있다는 증거이기도 하다."

동명의 소설을 원작으로 한 「진주 귀고리 소녀」에서 베르메르와 그리트는 '사랑'이라고 부르기엔 다소 어폐가 있을 만한 미묘하고도 위태로운 감정의 줄다리기를 펼친다.

그러나 사랑에도 여러 빛깔이 있는 법이다. 마치 그리트가 본 델프트(Delft) 하늘의 구름처럼, 로스코의 그림처럼, 어느 한 가지 색깔인 줄 알았다가 다시 한 번 눈을 돌리면 전혀 다른 색일 수도 있는 것이 사랑이다.

등장인물의 심리 묘사만 놓고 보자면 원작 소설보다 월등히 떨어지는 이 영화가 그 매력을 잃지 않는 것은, 활자만으로는 한계가 있는 이런 시각적 효과를 적나라하게 보여주었기 때문이다. 작가가 만들어낸 가상 인물인 그리트가 만약 로스코의 곁에 서서 황혼의 노을을 바라보고 있었다면, 그래서 만약 그가 "저 하늘은 무슨 색이지?" 하고 물었다면, 그녀는 무어라고 대답했을까. 각자 영화 속의 그리트가 되어 이 물음에 대답해 본다면 막연하기만 했던 이 거대한 캔버스가 조금은 다정스레 느껴지지 않을까.

라벤더 블루 딜리딜리

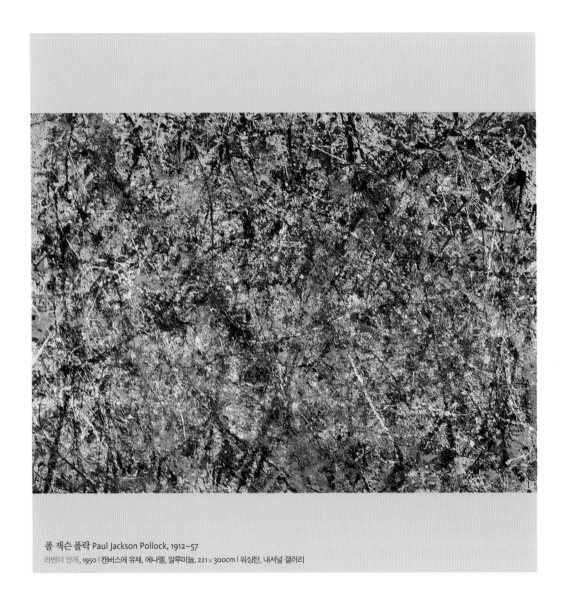

폴 잭슨 폴락 Paul Jackson Pollock, 1912~57

라벤더 안개, 1950 | 캔버스에 유채, 에나멜, 알루미늄, 221×300cm | 워싱턴, 내셔널 갤러리

일반적으로 어린 아이들이 음악을 배운다고 하면 가장 처음 접하는 악기는 피아노이고, 피아노를 한 2년 정도 익힌 후에 바이올린이나 첼로, 플루트 같은 다른 악기로 넘어가는 것이 보통이다. 아마도 건반 악기의 특성상 누르면 항상 같은 소리가 나기 때문에 어린 아이들의 음감 발달에도 도움이 되고, 그래서 정확한 음을 만들어내야 하는 현악기나 관악기보다 배우기도 더 쉽다는 단순한 이유에서일 것이다. 그런데 나는 특이하게도 바이올린을 먼저 배우고 나서, 그것도 몇 년 뒤에야 피아노를 배웠다. 그도 그럴 것이, 바이올린을 시작한 이유가 '피아노가 싫어서'였기 때문이다.

딸들이 악기 한 가지쯤은 다룰 수 있었으면 하셨던 부모님은, 유치원도 들어가기 전인 네 살 때 나에게 "피아노 배울래, 바이올린 배울래?" 하고 물으셨다. 음악 쪽으로는 별 관심이 없었던 나에겐 피아노나 바이올린이나 매한가지였고, 마침 당시 결혼 전이라 우리 집에 함께 살던 막내 이모의 친구 중에 피아노를 전공하신 분이 계셔서 몇 번 와서 레슨을 해주셨다. 네 살짜리 어린애에게 레슨이라고 해봐야 ≪바이엘≫ 교본의 첫 페이지 네 소절을 반복해서 치는 것뿐이었지만, 곧 지겨워진 나는 화장실 간다는 핑계로 밖으로 나온 후, 다시 들어가지 않았다. 그날 저녁 식탁에서 나는, 제법 단호한 말투로 선언했다.

"나 바이올린 배울래."

바이올린이 어떻게 생긴 악기였는지도 몰랐으면서.

그냥 몇 년 하다 그만둘 줄 알았던 그 바이올린을 꽤 오래 했다. 그러다 보니 몇 년 후 피아노를 배우지 않을 수 없게 되었다. 아무래도 체계적인

음악 이론을 배우고 정확한 음감을 얻는 데에는 피아노가 제격이기 때문이었다. 나와는 달리 피아노를 계속한 동생의 피아노 선생님께 함께 레슨을 받았는데, 안 좋은 기억이 있는 『바이엘』 대신 『베스틴』이라는 교본으로 배웠다. 영화 음악이나 올드팝, 클래식 등의 유명한 멜로디를 각 레벨에 맞게 편곡한 『베스틴』의 교재 중에서, 제 1권에 나왔던 짧은 노래 제목이 바로 『라벤더 블루』였다. '라벤더 블루 딜리딜리 라벤더 그린~' 이라는 가사 첫 구절이 퍽 인상적이었었다.

잭슨 폴락의 추상화는 보고 있으면 나까지 골치가 아파지는 것 같아서 별로 좋아하지 않는다. 한데 이 작품 〈라벤더 안개〉는 순전히 제목 때문에 끌렸다. 그냥 지나칠 뻔하다가 '라벤더 안개' 라는 제목을 보고 문득 어린 시절 피아노로 딩동거리던 『라벤더 블루』의 멜로디가 떠올랐던 것이다. 그 무렵 즐겨 쓰던 라벤더 향의 샴푸 내음을 유화 물감으로 표현한다면 어떤 그림이 나올까 순간적으로 궁금해졌다.

보는 이의 가슴을 설레게 하는 라벤더 꽃의 청보랏빛(라벤더 블루)을 사용하지 않은 것이 못내 아쉽지만, 폴락 특유의 '무형태, 무질서' 는 마치 꿈같은 라벤더 향기를 연상시킨다. 사실 폴락의 그림에 '안개' 라는 제목처럼 더 잘 어울리는 것도 없지 싶다. 폴락은 어떤 주제에 얽매이는 것을 극도로 피했다. 주제를 정하고 그 주제에 따른 구상을 끝낸 뒤 붓을 잡는 다른 화가들과는 달리 폴락은 우선 붓을 먼저 잡았다. 아니, 붓이 아니라 바닥에 펼쳐놓은 거대한 캔버스에 물감을 통째로 뿌렸다. 그렇게 한가득 뿌리고, 튀기고, 던져 놓은 물감들이 그의 '완성작' 이었다.

미 서부, 그것도 비교적 문명화(?)된 워싱턴이나 캘리포니아의 해안 도시들이 아닌, 하늘과 풀밖에 없는 와이오밍 주에서 태어난 폴락은 고교 중퇴의 학력으로 무작정 뉴욕으로 와서 그림을 그렸다. 그는 자신이 태어나고 자란 대초원처럼 아무런 구속이나 속박 없이, 느끼고 떠오르는 대로 표현하는 데에 주력했다. 캔버스에 올라가 물감을 뿌리고 던지는 그의 동작 하나하나가 곧 예술인 셈이었다. 그 물감마저도 화가들이 일반적으로 사용하는 유화 물감이 아니라 상업용 에나멜 페인트였다. 주제를 정하고 그리는 것이 아니기에 역설적으로 관객들은 그의 그림에 공감했다. 폴락은 그림에서 '무엇' 을 그렸는지는 말해주지 않았지만, 그가 '어떤 느낌, 어떤 분위기' 를 보여주고자 했는지는 그대로 관객들에게 전달되었다.

영화「모나리자 스마일」에서 고전 명화들의 아름다움을 느낄 틈도 없이, 예습해온 교과서의 지식만을 줄줄이 외워대는 학생들에게 절망한 미술사 강사 캐서린(줄리아 로버츠)은 어느 날 클래스 전체를 느닷없이 한 창고로 데려간다. 그곳에서 학생들이 만난 작품이 바로 당시만 해도 아직 화단의 주류에 끼지 못한 '발칙한 이단아' 였던 폴락이다. 학생들이 분석하고 또 분석해 대는 중세와 르네상스의 명화들과는 달리 폴락의 작품에는 주제도, 배경도 없다. 아직 시대의 인정을 받지 못했기 때문에 교과서에 실리지도 않았다. "오, 맙소사. 설마 이 그림을 보고 페이퍼를 써오란 건 아니겠지" 하고 투덜대는 학생들에게 캐서린은 "제발 입 좀 다물고 그냥 봐" 라고 말한다. 분석하지 않아도 좋으니까, 아니 꼭 보지 않아도 좋으니까, 그냥 한 번 생각해 보라고. 떠올려 보라고. 예술은 머리가 아니라 가

슴으로 느끼는 거라고.

라벤더 안개라니, 라벤더빛 안개인지 라벤더 꽃밭에 핀 안개인지조차
불분명하다. 그러나 어떤 형태나 언어의 표현을 빌리지 않아도 코끝에 떠
도는 듯한 라벤더 향기처럼, 폴락의 그림은 그렇게 오감을 짜릿하게 한다.
이 그림에 보다 가깝게 다가가려면 눈을 감아야 한다. 눈을 감고, 그윽한
라벤더 향기를 떠올린다. 사방은 고요하고 눈을 감으면 후각만이 극도로
민감해진다. 상상 속의 꽃향기가 정말로 코끝에 어른거리는 듯한 환상. 머
릿속에는 그 향긋하고 달콤한 향기의 입자들이 물감 방울처럼 튀어오른
다. 눈을 뜨면, 거짓말처럼 그림이 거기에 있다. 라벤더 블루는
아니지만, 분명히 라벤더 안개이다.

음악을 전공시키려던 부모님의 노력은 결론만 말하자면 대실패로 끝났
다. 하고 싶은 것, 해보고 싶은 것이 머릿속에서 시시때때로 바뀌는 나에
게 대여섯 시간씩 벽만 보고 연습을 거듭해야 하는 음악 전공은 애시당초
무리였다. 피아노도 체르니 30번 앞부분만 겨우 떼고 그만두었기 때문에
지금은 아주 간단한 곡 외에는 연주할 수 없지만, 그래도 『베스틴』에 나와
있던 몇몇 멜로디는 잊혀지지 않는다. 그로부터 10여 년의 시간이 흐르고,
이 그림을 보자마자 『라벤더 블루』의 멜로디가 되살아났으니, 음악이든,
그림이든, 향기든, 사람의 오감 자체가 예술의 연장선이 아닐까 하는 생각
을 해본다.

슬프도록 아름다운

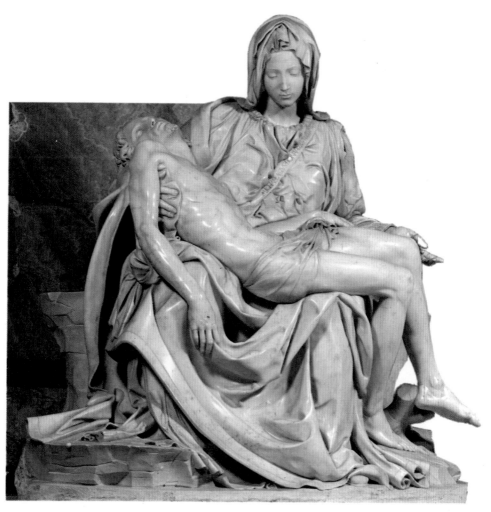

미켈란젤로 부오나로티 Michelangelo Buonarroti, 1475~1564

피에타, 1498-1499년경 | 대리석, 174×195cm | 바티칸 시티, 성 베드로 대성당

독일인인 우리 넷째 이모부가 전에 이런 이야기를 하신 적이 있다. 유럽을 좋아하는 이유는, 차를 타고 몇 시간만 달리면 완전히 다른 자연과 문화를 접할 수가 있어서라고. 유럽 사람이 뭔가 다른 이유를 들어서 아시아보다 유럽이 더 좋다고 했다면 분명히 반박했겠지만, 뭐라고 토를 달 수 없는 완벽한 정론이었기 때문에 달리 할 말이 없었다. 실제로 뮌헨에 있는 이모네 집에 갔다가 가족들과 함께 자동차로 가까운 오스트리아나 이탈리아, 프랑스로 놀러 간 적이 몇 번이나 있는데, 그때마다 참 부럽다는 생각을 했기 때문이다.

사실 우리나라는 삼면이 바다로 막혀 있는데다 그나마 땅이 이어져 있는 한 쪽은 바다만도 못하니, 섬나라와 별반 다를 게 없다. 하긴 해외(海外)여행이라는 말 자체가 이미, 비행기를 타고 바다를 건너야 남의 나라를 구경할 수 있다는 뜻 아닌가. 아무리 해외여행이 싸고 쉬워졌다 해도, 기분 내키면 서울에서 춘천이나 안면도 가듯이 주말에 잠깐 드라이브 삼아 놀러 다녀오는 것은 언감생심. 이거야말로 국력이나 조상 탓으로도 안 되는 일이니 말 그대로 부러워하는 것밖에 별 수가 없다.

물론 일생에 몇 번 안되는 기회라는 굳은 각오 아래 작정을 하고 한 달이면 한 달, 제대로 계획을 짜서 꼭 알짜배기 관광 명소를 찾아다니는 배낭여행과, 어쩌다 가끔 온 가족이 자동차에 올라타 시골 친척집에 놀러 가는 기분으로 떠나는 여행, 둘 다 나름대로의 장단점이 있다. 전자야 말할 필요가 없지만, 후자의 좋은 점을 말하라면 정신적으로 여유롭게, 느긋하게 즐길 수 있다는 것. 물론 가족이라 해도 우리 가족의 예를 든 것이니까

집집마다 다르겠지만, 우리 가족은 아침부터 저녁까지 꽉 짜여진 스케줄대로 하나라도 더 보려고 바쁘게 돌아다니는 여행은 사양하는 편이다. 더욱이 여기서 '우리 가족'이 뮌헨의 이모네 가족을 지칭할 때에는 아이들이 어려서 현실적으로 불가능하다는 이유도 생긴다. 가이드북을 펼쳐놓고 모두 함께 머리를 맞대고 의논해서 수많은 볼거리 중 일정에 맞게 몇 가지를 추려 집중적으로 보고 나머지는 시간이 남으면 슬슬 둘러보든가, 과감하게 다음을 기약하며 포기하는 것이다.

본의 아니게 이 두 가지 여행 옵션(?)을 모두 체험해 본 곳이 바로 로마다. 첫 번째 로마 여행은 고등학교 2학년 때, 시오노 나나미의 『로마인 이야기』의 독후감 공모에 당선되어서 부상으로 로마 역사 기행에 참여하게 되었을 때였다. 3박 4일이라는 짧은 시간에 유럽의 정신적 고향인 이 도시를 샅샅이 훑으려니 당연히 대장정이 될 수밖에 없었다. 아침 9시부터 저녁 6시까지 점심 시간을 빼면 8시간이 넘게 쉬지 않고 걸었으니, 아마 미술관이나 교회 안에서 이동한 것까지 합하면 하루에 20km는 족히 걸었으리라. 밤에 호텔로 돌아올 때쯤엔 한 발자국도 더 걸을 수 없을 정도로 발이 붓곤 했다. 그러나, 로마에서만 20년이 넘게 살면서 성서고고학 공부를 하셨다는 박식한 가이드 선생님 덕분에 골목길 구석구석에까지 스며있는 역사의 향취를 모조리 스펀지처럼 빨아들일 수 있었던 것 역시 틀림이 없다. 이때 정말 도시 하나를 '배운다'는 말을 실감했다. 그냥 단순한 여행이 아니라 '역사 기행'이라는 이름을 붙일 만한 여정이었다.

그리고 나서 5년 만에, 다시 로마에 가게 되었다. 하지만, 5년 전과는 여

러모로 달랐다. 우선 시기가 4월 말, 부활절 방학 때였다. 부활절의 로마는 굉장하다. 어딜 가도 관광객이다. 8월 중순, 너무 더워서 아무도 찾지 않는, 그러나 그래서 오히려 호젓했던 5년 전의 로마와는 달리 환상적인 날씨와 부활절이라는 시기적 특수성이 전 세계 인구를 끌어 모은다.(덕분에 두 번째 로마를 찾고서야 드디어 소매치기에게 한 건 당하는 영광을 누렸다. 불행인지 다행인지, 지갑이 아니라 다이어리였지만, 그 안에 내 학생증, 신분증, 그것만으로도 모자라 신용카드 번호까지 들어있었으니 제대로 당한 셈이다.)

5년 전과 또 달랐던 점은 혼자가 아니었다는 점이다. 열 살도 안된 두 꼬맹이 사촌 동생들과 함께 갔으니, 혼자서 홀가분하게 여기도 가보고 저것도 보고 하는 호사는 애시당초 기대도 할 수 없었다. 하지만 덕분에 무리한 계획이나 시간에 쫓기지 않고 발길 가는 대로 볼 수 있었고, 하나라도 더 듣고 새겨야 하는 가이드 선생님도 없어서 그저 눈으로 보고 "아, 좋다~" 할 수 있는 여유도 있었다. 그리고 아이들에게 내가 알고 있는 것, 내가 그때 듣고 배웠던 것들을 이야기해줄 수도 있었다.

그러나 가장 놀라웠던 점은 5년이라는 세월이 나의 감성에 가져다 준 변화였다. 바티칸 미술관에서 처음 보았을 때는 그토록 탄성을 자아내게 했던 〈최후의 심판〉이나 〈천지 창조〉는 더 이상 내게 큰 감흥을 주지 못했다. 감정 이입이 되지 않는다고 해야 하나. 마치 좋아하는 연예인이 주연하고, 연출이나 주인공의 연기도 상당히 좋은데, 도저히 내용에 공감이 가지 않아 결국 처음 몇 회 이후로는 보지 않게 되는 TV 드라마 같았다.

유일하게 바티칸에서, 5년 전과 100% 똑같은, 하나도 변하지 않은 느낌을 돌려준 작품이 바로 〈피에타 Pieta〉였다.(아, 정확하게 말하면 〈피에타〉는 바티칸 미술관이 아니라 성 베드로 대성당에 있다.) 5년 전도 지금과 마찬가지로 접근 한계선을 쳐 놓아 10m 이내로는 가까이 가보지도 못했다. 그저 먼발치에서 바라보는 것만으로도 가슴이 아렸던 〈피에타〉. 아니, 멀리서 어렴풋이 보아야 했기 때문에 더 애잔했는지도 모른다.

루브르에 있는 카노바(Antonio Canova, 1575~1822)의 〈에로스와 프쉬케〉를 보았을 때에도 비슷한 생각을 했는데, 화가는 만들어져도 조각가는 태어나야 하는구나 하고 다시 한 번 느꼈다. 단단하고 차가운 돌덩어리로 이토록 부드럽고 연약한 곡선을 만들어낸다는 것은 신이 주신 재능이 아니고서야 도저히 불가능할 것이다. 게다가 덧칠이나 수정은 꿈도 꿀 수 없어 끌이나 정이 단 한 번만 엇나가도 모든 것이 도로아미타불이 되어버리는데, 저만한 대작(大作)이라니.

화가보다는 조각가가 되고 싶어 했고, 일생을 조각가로 남고 싶어 했던 미켈란젤로 부오나로티는 생계를 잇기 위해 그림을 그리면서도 평생 채석장의 돌을 그리워했고, 말년에는 화가로서의 자존심조차 짓밟힌 채 그리라는 그림을 그려 바쳐야만 하는 운명을 저주했다. 토스카나 태생으로 다혈질에 할 말을 참는 법이 없는 이 위대한 예술가와 소위 '맞짱'을 뜬 사람이 바로 비슷한 성격의 교황 율리우스 2세였다. 율리우스 2세는 미켈란젤로의 재능을 인정해주기는 했지만, 아이러니컬하게도 그 재능을 너무나 높이 평가한 나머지 철저하게 혹사시켰다. 해박한 교양인이자 인문

주의자로, 예술에 대한 안목이 높았던 율리우스 2세는 미켈란젤로에게 이것 저것 원하는 대로 마구 주문을 해댔고, 이 때문에 미켈란젤로는 그토록 사랑하는 조각용 끌은 잡을 시간도 없이, 시스티나 예배당 천정에 누운 채로 매달려 몇 년을 유화 물감 냄새만 맡으며 보내야 했다. 그렇다고 적당히 되는 대로 완성한 작품을 내놓는 것은 고집스런 완벽주의자인 그의 자존심이 허락하지 않았다.

〈피에타〉는 그런 미켈란젤로가 자신의 조각 중에서 유일하게 완벽한 작품으로 인정한 작품이다. 그 증거로 그는 성모의 어깨에 두른 띠에 다소 자랑스럽게 자신의 이름을 새겨 넣었다. 놀랍게도 약관 25세의 풋내기 조각가였을 무렵 만들어낸 대작이다.

예수는 서른 살에 공생활을 시작해 서른 세 살에 십자가에 못 박혀 돌아가셨으니, 아무리 젊어서 예수를 낳았다 한들, 「피에타」의 마리아는 쉰 안팎의 중년 여인이어야 한다. 그런데 미켈란젤로는 성모를 누가 봐도 젊고 풋풋하고 아름다운 20대 여인으로 묘사하였다. 누군가가 이것을 놓고 이의를 제기하자 미켈란젤로는 이렇게 말했다고 한다.

"여염집 여자도 정결한 삶을 살면 나이를

미켈란젤로 부오나로티
성모자상, 1501~05 | 대리석, 높이 128cm(받침 포함) | 브뤼헤, 노트르담 성당

먹지 않는 법인데, 하물며 평생 동정이신 성모께서야 더 말할 나위가 없지 않는가.”

그러나 나는 그런 미켈란젤로답지 않은 대답보다는, 차라리 그가 머릿속에서 그린 가장 이상적으로 아름다운 성모를 조각한 것이 더 정답에 가까울 것이라고 생각한다.

말이 나왔으니까 말인데 이 작품은 비례법과 구도를 완전히 무시한 것으로 유명하다. 의자에 앉아 있는 성모가 일어선다고 생각해 보라. 아마 바비 인형 버금가는 (한 12등신에 다리 길이가 전체 키의 2/3 이상, 거기다 주먹만한 얼굴) 굉장한 체형이었을 것이다. 「바람과 함께 사라지다」의 스칼렛처럼 치마폭에 있는 대로 주름을 잡아 부풀렸다고 해도 저렇게 호리호리한 몸에 무릎만 넉넉하다는 건 솔직히 말이 안 된다. 그럼에도 특별히 눈여겨 보지 않는 한 한없이 자연스러워 보이도록 능란하게 표현할 수 있는 능력도 역시 조각가의 자질이다.

레오나르도 다 빈치의 「성 안나와 성모자」에 등장하는 성모는 티 없이 해맑고, 아직 젖살이 채 가시지 않은 보드레한 얼굴이 아이처럼 순수했다. 사랑하는 아기 외에는 아무런 세상 근심 걱정이 없는 듯한 그 얼굴이 꼭 33년 후에는 이토록 비통함 이외에는 아무 것도 남아 있지 않게 되었다. 한때는 세상의 왕이요, 민족의 구세주라고 추앙하던 군중의 조롱과 야유 속에서 가장 고통스러운 방법으로 죽어간 아들의 시신을 무릎 위에 누인 어머니. 뺨에 희미한 눈물 자국 하나 없는 것은 겉으로는 눈물조차 흘리지 못하고 가슴 속으로 피눈물을 흘려야 했던 성모에 대한 경의의 표시였으리라.

그런데, 이루 말로 다 할 수 없는 이 고통이 시대를 초월하는 아름다움
으로 남았다는 것이 다소 섬뜩하다. 극과 극은 통하는 것일까. 그저 손조
차 뻗을 수 없어 먼발치에서 애닲게 바라보는 것만으로도 사람의 마음을
사로잡는 그 아름다움.

슬퍼서 아름다운 것일까, 아름다워서 슬픈 것일까.

어둑한 벽 깊숙한 곳에서 홀로 빛나는 〈피에타〉는 그렇게 뒤돌아서는
내 마음을 서늘하게 식히며 여전히 고통스러워하고 있었다.

Still Life with Basket of Apples
사과가 있는 정물

내 마음에 말을 건네주세요

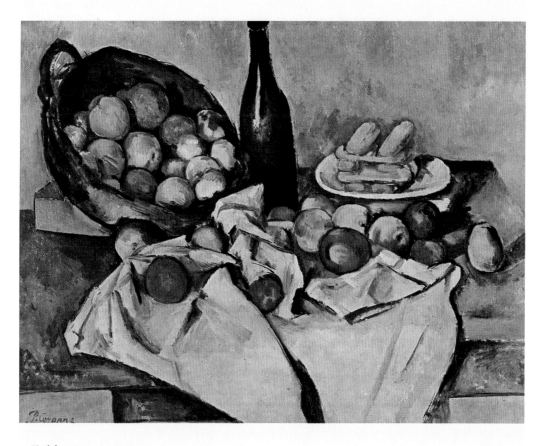

폴 세잔 Paul Cezanne, 1839~1906
사과가 있는 정물, 1890~94 | 캔버스에 유채, 65 × 80cm | 시카고 아트 인스티튜트

"역사상 유명한 사과가 셋 있는데, 첫째가 이브의 사과이고, 둘째가 뉴턴의 사과이며, 셋째가 세잔의 사과이다. 평범한 화가의 사과는 먹고 싶지만 세잔의 사과는 마음에 말을 건넨다."

프랑스 상징주의의 거장 모리스 드니(Maurice Denis, 1870~1943)가 한 말이다. 이브의 사과가 2천 년 가까이 인류를 지배한 기독교라는 한 종교의 시작이었다면, 뉴턴의 사과는 그 종교에서 벗어나 인간의 이성 자체로의 회귀를 알리는 신호탄이었다. 그리고 세잔의 사과는 그 모든 시간 동안 한 켠에 조용히 비껴있었던 인간의 감성과 휴머니즘의 표현이라고 해도 좋을 것이다.

이런 거창한 말이 아니더라도, 고등학교 미술 교과서를 한번이라도 진지하게 훑어본 적이 있는 사람이라면 누구나 세잔이라는 이름을 듣는 순간 탁자 위의 과일 정물을 떠올릴 것이다. 그 과일이 사과인지, 복숭아인지, 자두인지, 오렌지인지까지는 정확하게 기억이 나지 않을 수도 있겠지만, 그건 꼭 이쪽만의 책임은 아니다. 다시 보면 알 수 있듯이, 세잔의 사과는 언뜻 보아서는 꼭 집어서 사과라는 느낌이 별로 들지 않으니까. 사과를 특별히 좋아하지 않는 나는 오히려 그 점이 더 마음에 들지만 말이다.

세잔은 프랑스 남부 프로방스 지방의 주도 액 상 프로방스(Aix-en-Provence)에서 태어나 생애의 대부분을 이곳에서 보내고 세상을 떠났다. 부유한 은행가 부모 슬하에서 풍족한 어린 시절을 함께 보낸 단짝이 바로 같은 액 상 프로방스 출신인 에밀 졸라(Emile Zola, 1840~1903)였다. 세잔

과 졸라는 함께 풍부한 예술적 감수성을 키우며 자랐고, 아들이 은행가나 법조인이 되기를 원했던 세잔의 아버지는 무척 실망했다. 아버지의 희망대로 법대에 입학하기는 했으나 진로에 심각한 회의를 느끼던 세잔에게 졸라는 파리로 가서 미술 공부를 할 것을 권했다. 결국 수많은 언쟁 끝에 세잔은 약간의 용돈과 파리 유학을 허락받았다.

이미 파리에 가 있었던 졸라의 소개로 세잔은 당시 막 이름을 내밀기 시작하던 젊은 예술가들과 쉽게 인연을 맺을 수 있었다. 세잔은 들라크루아(E. Delacroix)의 그림에 심취했으며, 피사로(C. Pissaro), 쿠르베(G. Courbet), 마네(E. Manet) 등과 교류하였다. 특히 인상파의 거두 피사로와의 만남은 세잔에게 절대적인 영향을 미쳤다. 덕분에 세잔은 자신의 초기 작들을 지배하던 어두운 분위기에서 벗어날 수 있었고, 인상파 전시회에 참여하기도 하는 등 인상파 활동에 적극적으로 참여하였다. 그의 그림에서 인상파와 비슷한 분위기가 느껴진다면 아마도 이 때문일 것이다.

하지만 시기가 좋지 못했다. 당시 화단의 이단아로 여겨졌던 인상파에 대한 세간의 평가는 좋게 말해 비판적이고 나쁘게 말하면 뭇매를 때리는 격이었다. 그중에서도 완전한 인상파라고도 할 수 없었던 세잔이 집중 포화를 받았다. 이런저런 이유로 자신의 예술적 재능에 회의를 느끼고 고민하던 세잔은, 죽마고우인 졸라마저 그의 소설에 자신의 실패를 간접적으로 언급하자 절망한 나머지 졸라와 절교하고 고향인 엑상 프로방스로 내려와버린다. 마침 아버지가 세상을 떠나면서 그에게 상당한 재산을 물려주었기 때문에, 혼자 단출한 생활을 할 만한 경제적인 여유도 생겼다.

그는 가끔 자신을 찾아오는 옛 인상파 친구들 이외에는 세상과의 인연을 끊었다. 인상주의도, 그렇다고 당시 화단을 점령하고 있던 사실주의도 아닌, 뭔가 새로운 화풍에의 갈망이 그를 사로잡고 있었지만, 그게 무엇인지 확신이 서지 않아 무척 괴로워했다. 게다가 지독한 완벽주의자였던 탓에 단 한 번의 붓질이라도 맘에 들지 않으면 가차없이 구겨버리곤 했다. 그는 자신의 이런 고뇌를 타인에게 설명하려고도 이해시키려고도 하지 않았다. 아침에는 탁자와 사과 바구니, 물병 따위만이 놓여 있는 스튜디오에서 정물화를 그리고, 점심을 먹은 후엔 산책을 나가 바로 가까이에 있는 생 빅투아르 산의 경치를 감상했다. 말많은 인간들 틈바구니에서 염증을 느낀 그가 그저 그 자리에 있을 뿐인 정물과 풍경 중에서도 가장 흔한 사과와 생 빅투아르 산을 즐겨 그린 그 심정을 조금은 알 것 같은 기분이 되기도 한다.

세잔의 사과는 정말 '그린 것처럼' 둥글고, 이쁘고, 친근하다. 똑같은 사과가 말라 비틀어질 때까지 그리지는 않았을 터이니, 모델로 쓰기 딱 좋은 며칠이 지나면 덥석 집어 깨물어먹고, 또 새로운 사과를 담아놓았을지도 모르겠다. 아침에 일어나 스튜디오로 들어서면 어제와 같은, 그러면서도 전혀 새로운 모습으로 반겨주는 사과. 오랜 친구 같은 그 사과를 그리면서 세상을 향해 먹은 쓰린 마음을 달랬을까.

색깔도 가지가지. 푸르스름한 청사과부터 노란 빛이 도는 작고 단단한 녀석, 빠알갛게 잘도 익은 것까지 모두 있다. 그래서인지 사과라는 과일이 나오는 계절은 늦여름부터 가을인데도, 특별히 어떤 계절의 느낌이 전해

지지는 않는다. 사시사철 방 한쪽에 놓아두는 사과 바구니처럼, 늘 같은 자리에서 익숙하게 다가온다.

또 한 가지. 세잔의 사과는 약간 위태위태하다. 우연인지, 일부러 그렇게 그린 건지, 사과 접시가 항상 조금 기우뚱 기울어져 있어, 금방이라도 사과 몇 알이 굴러 떨어질 것 같다. 정중동(靜中動)이라는 말이 꼭 어울린다. 가뜩이나 유화는 수채화와 달라서, 뭔가 꼭 짜여 움직일 수 없다는 느낌이 들곤 하는데, 세잔의 사과는 뒤돌아서는 순간 데구르르 떨어질 것 같아 차마 눈길을 떼지 못하겠다.

프로방스. 오페라 『라 트라비아타 La Traviata』에서 아버지 제르몽이 사랑에 눈먼 아들 알프레도에게 '밝은 해와 바다가 있는 곳, 따뜻한 언덕이 반기는 곳'이라고 노래 불렀던 그 프로방스에서 산과 햇빛, 사과를 벗삼아 평생을 보낼 수 있었으니, 고뇌하는 예술가의 삶이 꼭 그렇게 나쁜 것만도 아니다 싶다.

아주 예쁘게 그리고 있었어요,
맑고 푸른 동심을

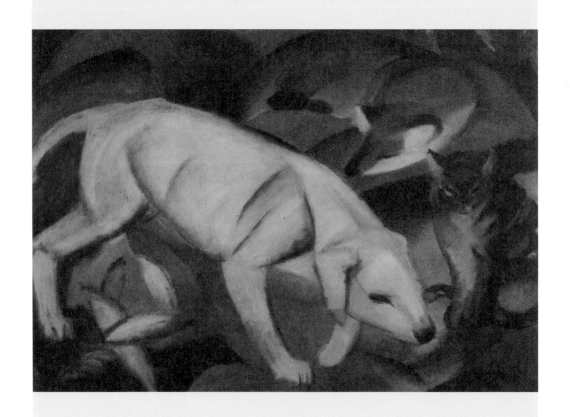

프란츠 마크 Franz MARC, 1880~1916

개, 여우, 그리고 고양이, 1912 | 캔버스에 유채, 80×105cm | 독일, 만하임 시립 미술관

프란츠 마크에 관한 에피소드 하나.

2003년 여름, 내가 뮌헨에 머무르고 있을 때, 초등학교 2학년이던 사촌 동생 율리아(Julia)가 학교에서 렌바흐하우스(Lenbachhaus) 미술관에 견학을 간다고 했다. 그때 렌바흐하우스에서 열리고 있었던 피카소 전(展)에 단체 관람을 간다는 것이었다. 그 피카소 전은 세계 각국에 흩어져 있는 피카소의 명작들을 한 자리에 모아놓은 전시회로, 언론에서도 연일 호평이 쏟아져 나오고 있던 터라 가족들 모두 참 잘됐다고 한 마디씩 했다.

미술관 단체 관람이기는 해도 어쨌든 학교 수업 대신 외부로 나가게 되어 소풍 가는 날처럼 잔뜩 기대하고 있었는데, 막상 당일이 되자 악명 높은 독일의 초여름 날씨가 심술을 부려 하늘은 잔뜩 찌푸려 있고, 비는 주룩주룩. 누가 봐도 김새는 날씨였다. 실망한 율리아에게 그래도 야외로 나가는 게 아니니까 비옷 입고 전차 타고 가면 괜찮다고, 미술관 안으로 들어가면야 무슨 상관이냐고 위로하며 특별히 신경 쓴 도시락 간식을 들려 보냈다. 다행이 아이들이 미술관에 도착할 즈음에는 비가 그치고 해도 나기 시작했다. 무사히 미술관 관람을 마치고 돌아온 율리아에게 나와 이모는 앞다투어 "피카소는 멋졌니?" 하고 물었는데, 이게 웬일, 피카소 전은 구경조차 못했다는 것이었다.

사연인 즉, 유럽의 국립 미술관들은 보통 학생들, 특히 학교에서 단체 관람을 오는 학생들에게 미술관 입장료가 무료거나 매우 저렴하다. 기껏해야 우리 돈으로 2천원 안팎의 돈만 내면 얼마든지 역사적인 명화들을 관람할 수 있는 것이다. 그런데 이 미술관이 소장하고 있는 작품들이 아니

라, 율리아네가 보러간 피카소 전처럼 외부에서 작품을 빌려온 초대전의 경우에는 따로 더 비싼 전시 관람료를 내야 한다. 아마도 학교 측에서 이 점을 깜빡 잊고 아이들에게 일반 입장료만 준비시킨 모양으로, 적어도 입장료만큼의 금액을 더 내야 볼 수 있는 피카소 전에 들여보내주었을 리 만무했다.

그렇게 기대했는데 정작 보지도 못하고 왔다는 말에, 나와 이모가 가슴이 철렁해서 "그럼 아무 것도 못 보고 그냥 도로 왔니?" 하고 묻자, 율리아는 아무렇지도 않다는 듯 기운차게 "아니, 프란츠 마크를 보고 왔어"라고 대답했다. 나와 이모는 얼굴을 마주 보았다. 프란츠 마크가 누구야?

플랑드르 회화부터 인상파를 좋아하는 나와 로슈코 같은 현대 화가를 좋아하는 이모의 취향 사이를 교묘하게 빠져나간 프란츠 마크. 나와 프란츠 마크의 첫만남이었다.

조금 더 물어보거나, 아니면 보고 왔다는 율리아의 말을 액면 그대로 믿었더라면 거실에 있는 미술책에서 찾아보기라도 했을텐데, 평소 잘 덜렁거리는 율리아의 성격상 그럴 리 없다고 잘난 척을 하고 말았다. 결정적으로 마크가 'Marc'가 아니라 'Mark'라고 착각까지 해서, 'Mark'는 아무래도 성(姓)으로는 들리지 않으니, 원래 '프란츠 마크 아무개'라는 이름을 율리아가 성은 빼먹고 앞부분만 기억한 거라고 멋대로 결론지어 버린 것이다. 하지만, 마크든 피카소든 율리아에게는 그다지 큰 차이가 없는 듯했다. 학교 수업을 쉬고 미술관에 갔다는 것, 그리고 그 미술관에서 어쨌든 '누군가'의 그림을 보고 왔다는 것, 그리고 그 '누군가'의 그림이 꽤 맘에

들었다는 것, 덧붙여 날씨까지 개었다는 것만으로 무척 만족스러워 보여 나와 이모는 굳이 거기다 대고 마크가 어쩌니 하고 토를 달지 않았다.

무식이 탄로나기까지는 그리 오래 걸리지 않았다. 그날 저녁, 퇴근해서 돌아온 아빠에게도 율리아는 피카소를 보지 못하고 돌아온 이야기를 들려주었고, 이에 이모부가 역시 나와 이모가 했던 것과 비슷한 질문을 하자, 똑같이 "아니, 프란츠 마크를 보고 왔어" 하고 기분 좋게 대꾸했다. 여기까지는 점심 식탁에서 있었던 일의 재판(再版)이었는데, 그 대답에 이모부는 "아아, 그랬니. 잘됐네. 프란츠 마크가 맘에 들었니?" 하고 물었다. 그렇지 않아도 세상에서 아빠를 제일 좋아하는 율리아는 그때부터 신이 나서 아빠 뒤를 졸졸 따라다니며 오늘 보고 온 그림에 대해서 재잘거리기 시작했고, 남겨진 나와 이모는 다시 한 번 얼굴을 마주 보았다. 아니 그럼 프란츠 마크가 진짜 화가 이름이야?

물론 진짜 화가 이름이니까 지금 이렇게 마크의 그림을 놓고 글을 쓰고 있지만, 아무튼 그 이후로 프란츠 마크의 그림을 볼 때마다 그 사건(?)이 생각나 웃음을 참을 수 없다. 자칭 미술 애호가라면서 프란츠 마크의 이름도 몰랐던 나의 무식에 대해 한두 마디 변명을 늘어놓자면, 일단 나는 20세기 이후의 화가들에 약하다. 특별히 좋아하지 않으니까 자연히 관심도 엷어지고, 뮌헨에 가도 고대 그리스 로마의 조각상으로 가득한 글립토텍 (Glypothek), 중세와 르네상스를 거쳐 19세기 회화까지 즐비한 알테 피나코텍(Alte Pinakothek)이나 노이에 피나코텍(Neue Pinakothek)은 자주 가는 반면 근현대 독일 화가들의 작품으로 유명한 렌바흐하우스는 딱 한 번,

그것도 친구 손에 이끌려 갔을 뿐이다. 최근 들어 근현대 미술에도 흥미를 가지고 있는 중이지만, 그래도 역시 애착이 가는 쪽은 19세기 이전이다.

둘째, 각별히 관심이 있어 따로 찾아 읽지 않는 이상, 우리나라 미술 교과서나 미술 관련 서적에서 '청기사(Blaue Leiter)' 파를 그다지 비중 있게 다루지 않고 있다는 이유도 무시할 수 없다. 아무래도 우리나라에서 대중적으로 인기가 있는 인상파 전후가 아니다 보니 상대적으로 스포트라이트가 비껴갔다고나 할까.

어쨌든 이런저런 핑계로, 나는 그날 율리아가 만약 예정대로 피카소를 구경하고 왔더라면 평생 프란츠 마크가 누구인지 몰랐을 수도 있으니, 율리아에게 이 자리를 빌려 고맙다는 말을 해야겠다. 아니, 관람료를 제대로 확인하지 않은 율리아네 반 담임 선생님에게 감사해야 하나.

청기사파는 독일의 표현주의 작가들의 모임이다. 청기사(靑騎士), 즉 푸른 기사라는 이름은 청기사파의 주축이 되었던 칸딘스키(Wassily Kandinsky, 1866~1944)가 푸른 색을 특히 좋아했던 것과 마크가 말(馬)을 즐겨 그린 것에서 유래하였다. 칸딘스키는 당시 독일 화단에서 떠오르고 있던 '신 예술가연합(Neue Kunstlervereinigung)'에 소속되어 있었는데, 1911년 신 예술가연합의 전시회에 출품하려 했던 「최후의 만찬」이 거절 당하자 다른 표현주의 예술가들과 함께 청기사파를 결성한다. 칸딘스키는 종종 푸른색은 영혼의 색깔이라고 말하곤 했다. 푸른빛이 더 짙을수록 영원에 가까워진다는 것이었다.

칸딘스키와 함께 청기사파를 주도한 마크는 뮌헨에서 화가의 아들로

태어났다. 그의 아버지는 아들이 자신을 따라 화가가 되기를 원했지만, 마크는 미술보다는 철학과 신학에 관심이 더 많았다. 많은 화가들이 보다 사회적으로 안정된 인생을 원하는 부모의 반대를 무릅쓰고 예술가의 길을 택했다면, 마크는 예술가인 아버지의 뒤를 잇는 것을 꺼렸으니, 이 무슨 아이러니인지. 결과적으로 예술 쪽으로 돌아서기는 했지만, 마크는 평생 자신의 마음 속에 있는 것을 그림으로 표현하는 것을 어려워했다.(젊은 시절 공부한 철학과 신학의 영향인지도 모른다. 머릿속에 생각이 너무 많아 표현을 채 다 할 수 없었던 건지, 어쩐 건지.)

청기사파는 미술과 음악의 조화, 색채의 상징적인 접근 등을 통해 보다 원초적인 형태의 예술을 시도했다. 그러나 예술을 향한 이들의 열정도 끝내 전쟁이라는 인류의 악을 넘지는 못했다. 1914년, 제 1차 세계 대전이 발발하자 마크는 붓 대신 총을 들어야만 했다. 그리고 1916년 프랑스군과 독일군이 전쟁의 향방, 더 나아가 유럽의 운명을 놓고 사활을 걸었던, 저 유명한 베르됭(Verdun) 전투 도중 전사하고 말았다. 서른 여섯이라는 젊은 나이에 갑작스레 맞은 죽음을 마크가 어떻게 대했는지는 알 길이 없다. 그러나 후에 그의 유류품 가운데 발견된 공책에는, 전장에서 틈틈이 그린 드로잉이 빼곡했다. 어느 것도, 전쟁의 끔찍함과 참혹함을 무미건조하게 스케치한 것들 뿐이었다.

죽기에는, 아니 자신이 꿈꾸었던 것을 화폭에 쏟아내기에도 너무 짧았던 생애 동안, 마크는 간단화한 형태와 원색에 가까운 색채로 동물들을 그렸다. 개, 말, 고양이 등 흔히 찾아볼 수 있는 동물들, 누구나 가까이 접하

는 동물들을 아이들도 좋아할 만큼 단순하게, 알아보기 쉽게 그렸다. 마치 동화책에서 튀어나온 듯한, 색종이를 접어놓은 것 같은 고운 색감의 동물들은 다소 괴이쩍게 보일 수 있는 피카소의 '이상한' 그림들보다 초등학교 2학년 어린이들에게 훨씬 더 친근하게 느껴졌으리라.

그러나 설사 그날 꼬맹이 율리아가 피카소 대신 보고 온 그림이 프란츠 마크가 아니라 한낱 무명 화가의 그림이었다고 해도, 율리아는 여전히 행복해했을 것이다. 그것이 바로 미술관에 가는 우리가 늘 잊어버리면서도, 어쩌면 가장 중요한 것 아닐까.

'누가 그렸느냐'가 아니라 '사람을 행복하게 한다는' 것. 이 세상에 예술이 필요한 존재의 이유이다.

프란츠 마크
노란 베개 위의 고양이, 1911 | 종이에 유채, 48×60cm | 독일, 마우리츠부르크 할레 주립 미술관

Baronne James de Rothschild, née Betty von Rothschild
제임스 드 로트쉴트 남작부인, 베티 폰 로트쉴트의 초상

핑크, 여자의 마음을 닮은 빛깔

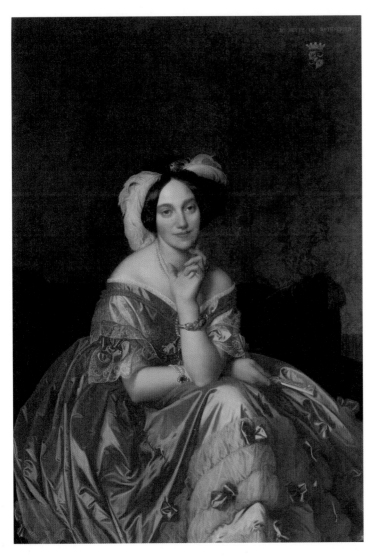

장 오귀스트 도미니크 앵그르
Jean Auguste Dominique Ingres,
1780~1867
제임스 드 로트쉴트 남작부인, 베티 폰 로트쉴트의
초상, 1848 | 캔버스에 유채, 141.9x101cm | 개인 소장

"파랑색을 사랑한다"고 했지만, 어린 시절 가장 좋아했던 색은 분명히 핑크였다. 나뿐만 아니라 대부분의 여자들이 마찬가지일 것이다. 파랑색은 남자아이들의 색깔이었다. 초등학교 고학년 정도만 되어도 색채 감각이 많이 세련되어지지만, 적어도 1, 2학년 때까지는 남자는 파랑, 여자는 핑크의 판에 박힌 구도가 무너지지 않았다. 이래서 학습된 성역할이 무섭다고 하는가 보다. 초등학교에 막 입학할 나이라면 아이들이 직접 선택하기보다 엄마들이 물건을 골라 사주는 것일 텐데, 엄마들의 인식에도 "아들은 파랑, 딸은 핑크"로 각인되어 있다면 정말 무서운 세뇌 효과다.

〈제임스 드 로트쉴트 남작부인, 베티 폰 로트쉴트의 초상〉은 내가 여덟 살 꼬마 여자아이로 돌아간다면 분명히 그 앞에서 넋을 잃고 떠나지 못했을 그림이다. 어렸을 때 갖고 놀던 바비인형의 옷보다 더 인형옷같은 핑크색 새틴 드레스. 만화 〈베르사이유의 장미〉에서 마리 앙뜨와네트가 입었던 드레스의 그것보다 더 곱고 화려한 레이스와 리본 장식.

마냥 보고 있어도 영영 질릴 것 같지 않은 이 환상적인 핑크색 드레스에, 덤으로 호화로운 보석 장신구와 조각 부채까지 곁들여 그린 화가는 19세기 프랑스 고전주의의 대표 주자, 쟝 오귀스트 도미니크 앵그르이다. 도대체 붓과 유화물감으로 어떻게 새틴 스커트의 바느질 솔기까지 그대로 옮겨 놓았는지 놀랍기만 한데, 이런 그가 다작(多作)을 했다는 사실에 이르러서는 그저 경탄으로 입이 다물어지지 않는다. 유화와 소묘, 초상화와 역사화를 자유자재로 넘나든 그의 작품 중에서는 이국 여인의 조각같은 몸매를 그린 〈그랑 오달리스크〉와 어깨에 물동이를 거꾸로 지고 서 있는

나신의 소녀를 그린 〈샘〉이 유명하다.

그림 속 주인공은 제임스 드 로트쉴트 남작부인(1805-1886)으로, 결혼 전 이름은 베티 폰 로트쉴트다. 로트쉴트 가문은 오늘날에도 독일 금융의 심장이라 할 수 있는, 프랑크푸르트 암 마인의 유서깊은 은행가 집안이다. 베티의 할아버지인 메이어 로트쉴트는 프랑크푸르트의 유태인 게토에서 태어나 철저한 가족 중심의 전형적인 유태인 경영 방식으로 아버지가 세운 작은 상업은행을 세계적인 금융재벌로 키운 입지전적인 인물이다.

메이어 로트쉴트는 다섯 명의 아들을 당시 유럽의 5개 강대국으로 보내 각 나라의 중심 도시—프랑크푸르트, 빈, 런던, 나폴리, 파리—에 그 "지사"를 설립하고 키우게 하였다. 그림 오른쪽 맨 위 구석에 보이는 것이 로트쉴트가의 문장(紋章)인데, 왕관에 달려 있는 다섯 개의 별은 바로 이 다섯 아들을 상징한다. 베티는 그중 둘째 아들인 살로몬의 딸이었다. 빈으로 보내진 베티의 아버지 살로몬은 메테르니히 수상 등과 교류하면서 유력한 금융인으로서뿐만 아니라 존경받는 시민으로서도 확실히 자리매김하여, 오스트리아 황제 프란츠 1세로부터 남작 작위까지 받았다.

로트쉴트 가문은 가부장을 중심으로 지독하리만치 똘똘 뭉치는 가족 문화와 근친혼으로 부의 유출을 막는데, 이러한 집안 전통에 따라 살로몬의 둘째딸 베티는 열아홉 살이 되던 1824년, 파리의 막내삼촌 제임스와 결혼했다. 베티의 이름에 결혼 전에는 독일, 오스트리아의 귀족 칭호인 "폰(von)"이, 결혼 후에는 프랑스의 귀족 칭호인 "드(de)"가 붙은 것으로 보아 어느 나라를 막론하고 로트쉴트 가문이 유럽 사회에서 얼마나 막강한

지위를 차지하고 있었는지 짐작할 수 있다.

그러나 오스트리아 최대의 은행을 키워낸 베티의 아버지 살로몬도 막내동생이자 이제는 사위가 된 제임스의 재능에는 미치지 못했다. 나폴레옹 전쟁 직후, 재건과 산업화로 분주했던 프랑스에서 제임스는 발군의 기량을 발휘한다. 프랑스 왕실의 경제 고문이 된 제임스는 철도 건설과 광산 개발의 재정 조달을 진두지휘하여 프랑스가 근대 산업 국가로 발돋움할 수 있는 발판을 만들었다. 뿐만 아니라 차(茶)와 포도주 같은 소비재에도 투자하여 막대한 부를 쌓아올렸다. 왕실이 폐지되고 로트쉴트가의 라이벌과 가까운 사이였던 나폴레옹 3세가 즉위한 후에도 끄떡하지 않았을 정도로 제임스는 뛰어난 경영 능력을 자랑했다.

숙질 간 근친혼에다 13살의 나이차에도 불구하고 제임스와 베티의 결혼 생활은 무난했다. 전 유럽에서 가장 부유하다고 해도 과언이 아닐 이들 부부의 생활은 그 취향과 안목에 있어서도 어줍잖은 신흥 부자나 졸부들이 결코 흉내조차 낼 수 없는 것이었다. "돈밖에 모르는 유태인 고리대금업자" 이미지와는 달리 로트쉴트 가문은 예술 후원(Patronage)으로도 그 명성을 떨치고 있었다. 미술, 음악, 문학, 건축, 그것으로도 부족해 요리와 와인에 이르기까지 어느 분야 하나 빠짐없이 로트쉴트 부부의 안목은 대단했다. 제임스와 베티가

로트쉴트 부인 초상을 위한 의상 습작, 종이에 연필 | 몽토방, 앵그르 미술관

살던 콩코르드 광장의 저택이 현재 주 프랑스 미국 대사관이라는 것, 파리 근교 별장이 파리 대학의 미술관으로 쓰이고 있다는 것, 이들의 요리사가 근대 프랑스 정통 요리의 창시자인 마리 앙투앙 카렘이었다는 것, 이들 부부 소유의 포도원(샤토)이 지금까지도 보르도 최고의 와인을 생산한다는 것, 이들이 후원했던 예술가들이 하나 같이 한 세기 후 교과서에 등장하는 인물들이라는 것(로시니, 쇼팽, 발자크, 들라크루아, 하이네, 그리고 이 그림을 그린 앵그르 등)을 보면 이들이 단순한 재벌이 아니었다는 사실을 알 수 있다. 쇼팽은 제임스와 베티의 다섯 자녀 중 장녀 샬로트를 위해 왈츠를 작곡했으며 앵그르는 감사의 표시로 바로 이 그림, 베티의 초상화를 그려 헌정했다.

로트쉴트 부부는 엄청난 부를 쌓아올렸고, 그 부로 남부러울 것 없는 사치를 누렸지만 여기에 그치지 않고 자신들의 부를 아낌없이 나눔으로써 세간의 존경을 받았다. 당시 사회적인 편견으로 피해를 입고 있던 프랑스의 유태인들을 위한 활동은 물론이고 수많은 병원과 고아원, 구빈원들을 지어 기증하였다. 또 예술 후원 차원에서 이룩한 이들의 미술 컬렉션은 세계 역사상 가장 방대한 민간 컬렉션으로 지금까지도 그 분류가 미처 끝나지 않았을 정도이다.

이 초상화가 그려진 1848년, 베티 드 로트쉴트는 43살이었다. 특별히 미인이라고는 할 수 없지만, 기품이 있고, 자애롭고, 거기다 유머 감각까지 살짝 묻어나는 아름다운 중년 귀부인이다. 앵그르는 특이하게도 캔버스의 위쪽 약 1/3을 뒷벽의 벽지 문양만으로 채운 채 비워두었는데, 그래서

그림의 윗부분 절반에는 간신히 베티의 머리만이 등장할 뿐 어깨 아래의 화려한 옷차림은 미치지 못한다. 그러나 레이스 장식 위로 드러난 어깨까지만 본다 해도, 위에서 말한 기품 있고, 자애롭고, 유머 감각이 엿보이는 그녀의 인상이 변하지는 않는다. 천문학적으로 재산이 많고, 사회적 지위까지 높다 한들, 그것이 꼭 인격과 직결되는 것은 아니다. 베티 드 로트쉴트의 핑크빛 드레스와 보석 세공의 장신구는 눈을 떼지 못할 만큼 아름답지만 드레스와 장신구가 그 자리에 있건 없건, 그녀의 매력은 줄어들지 않는다. 그녀의 아름다움은 호화로운 드레스와 장신구가 상징하는 부와 명성과는 관계 없이 한 인간의 내면에서 비롯된 것이므로.

앵그르는 그 세밀하면서도 피사체에 대한 애정이 담긴 묘사 덕분에 초상화가로도 인기가 높았다. 그런데 그 많은 초상화 중에서 핑크색 옷을 입은 경우는 이 그림이 유일하다.(아이러니하게도 앵그르가 그린 여인들의 초상화에는 파랑색 옷이 훨씬 많다.) 꼭 앵그르가 아니더라도 핑크색 옷을 입고 있는 여인의 초상화 자체가 굉장히 드물다. 왜 하필 베티 드 로트쉴트는 핑크색 드레스를 입고 화가 앞에 앉았을까. 마흔세 살의 중년 부인이 흔히 입는 색깔도 아닌데.

사랑스러운 오렌지빛이 아주 살짝 감도는 핑크빛 새틴의 매혹적인 광택. 색채 심리학에 의하면 핑크는 애정이 풍부하고 주변 사람들에게 아낌 없이 베푸는 색이다. 사랑에 빠진 여인의 마음을 닮은 색깔. 40대의 "아줌마"가 되어서도 소녀 같은 표정으로 화가를 향해 앉은 베티 로트쉴트야말로 핑크색에 가장 어울리는 사람이 아니었을까?

I've Got Rhythm, I've Got Music

피트 몬드리안 Mondrian Piet, 1872~1944

브로드웨이 부기우기, 1942~43 | 캔버스에 유채, 127×127cm | 뉴욕, 현대 미술관(MOMA)

뉴욕에 처음 간 것은 2001년 추수감사절 방학이었다. 미국에 간 지 석 달 만이었고, 9.11 테러가 일어나고 두 달 반 후였고, 백화점과 상점가가 크리스마스 세일 모드로 돌입하는 11월 말이었다. 11월 초까지 그림 같은 뉴 잉글랜드의 가을을 선사해주었던 인디안 섬머의 마지막 몸부림도 차가운 대륙성 고기압에 밀려 사그라들고, 매서운 바람이 뺨을 에이던 그 해 뉴욕은 아직도 끔찍한 상처에서 몸을 추스르지 못한 채 한없이 가라앉아 있었다.

지인의 집에서 사흘 밤을 신세지며 혼자서 뉴욕을 돌아다니기로 한 첫날, 나는 그만 길을 잃고 말았다. 인구 천만의 세계적으로도 몇 안되는 거대 도시인 서울 출신, 그것도 부모님 양가가 모두 서울 토박이라는 태생이 무색하게도, 로드 아일랜드의 시골에 처박혀 기숙사와 강의실만 왔다갔다하며 보낸 두 달 반이 뉴욕 지하철에서 미아가 되는 황당한 신세를 불러올 줄이야. 영어 한 마디 못하는 할머니 관광객들도 잘만 돌아다닌다기에 잘난 척 지도 한 장 없이 떠난 교만의 대가였다. 시골뜨기 티를 팍팍 내면서 낯뜨거움을 무릅쓰고 몇 번이나 길을 물은 끝에 겨우 브로드웨이 한복판으로 나와서야 대충 방향 감각을 되찾을 수 있었다.

사실 제대로 나온 지도만 한 장 갖고 있으면, 세계에서 가장 길 찾기 쉬운 곳이 뉴욕이다. 가로는 스트리트(Street), 세로는 애비뉴(Avenue), 네모 반듯하게 바둑판처럼 줄을 그어 길 이름까지 일렬로 숫자를 붙여놓아, 말 그대로 번지수만 잘 찾으면 길 잃을 이유가 없는 곳이 바로 뉴욕이니, 뉴욕에서 미아 됐다고 떠들고 다녀봤자 누워서 침뱉기다.

아무튼, 그날 나를 구원해준 브로드웨이에서 일정상 뮤지컬을 관람하지는 못했지만, 대신 우리나라 대기업들의 로고가 큼지막하게 박힌 전광판이 휘황하게 빛나는 브로드웨이의 야경이, 30분 남짓 국제 미아가 되어 가슴을 졸인 내 눈에는 그 어떤 화려한 뮤지컬 무대보다 더 반가웠다.

〈브로드웨이 부기우기〉라는 제목부터 신나는 이 작품을 그린 피트 몬드리안은 사실 뉴욕과는 전혀 상관없는 네덜란드의 작은 도시에서 태어나 암스테르담에서 미술 공부를 했다. 아니, 아주 상관이 없는 것은 아니다. 뉴욕에 처음으로 이주해 온 사람들이 바로 네덜란드 사람들이었으니까. 영국의 함대가 강제로 빼앗아 뉴욕이라는 이름을 붙이기 전까지, 이 도시의 이름은 다름 아닌 뉴 암스테르담이었다. 엄격한 청교도 집안에서 태어나 자라기는 했으나, 몬드리안은 천성적으로 무엇이든 받아들이고, 무엇이든 내다 파는 네덜란드인다웠다. 그의 초기작에는 자연주의와 인상주의, 상징주의가 고르게 나타날 뿐만 아니라 몇 년 후에는 입체파와 점묘화에도 손을 뻗었다. 그에게 영향을 준 선배 화가도 뭉크(Edvard Munch, 1863~1944)부터 브라크(Georges Braque, 1882~1963)와 피카소(Pablo Picasso, 1881~1973)에 이르기까지 다양했다.

처음 보는 사람에게는 낯설고 어렵기만 한 추상화이지만, 몬드리안의 추상화는 하나도 낯설거나 어렵지 않다. 가령 우리가 스카이다이빙을 하기 위해 헬리콥터를 타고 뉴욕의 상공으로 올라갔다고 치자. 맨해튼 한복판에서 스카이다이빙은 좀 위험하겠지만, 브로드웨이 쪽은 빌딩도 비교적 높지 않으니까 꽤 고도를 낮출 수 있다. 헬리콥터에서 뛰어내려 패러슈

트가 펼쳐지면서 몸이 평형을 이룬 순간, 지면과 정확하게 수직 각도에서 아래를 내려다보면, 건물들의 네모반듯한 평면만 보일 것이다. 바로 그 장면을 화폭에다 옮기는 것이다. 그런데, 재미없게 회색 일색인 색상 대신 빨강, 노랑, 파랑의 삼원색만 가지고 건물들을 칠해보기로 하자. 브로드웨이의 뮤지컬처럼, 가슴 속까지 탁 트이게.

쉬운 예를 들어 설명했지만, 사실 몬드리안의 작품들은 이런 기분으로 그린 그림들이다. 군더더기라고 생각되는 것들은 하나하나 지워버리고, 알맹이 중의 알맹이만 남기는 것이다. 직선, 직각, 삼원색. 괜히 멋을 부려 곡선을 만들거나 이런 저런 색을 섞어 뿌옇고 탁한 색깔을 만들어내지 않는다.

있는 그대로만. 자연이, 태양 광선이 보여준 가장 원시적인 모습 그대로만.

단지 그것뿐인데도, 마치 발끝이 움찔움찔할 정도로 그림 전체가 음악 같다. 리듬은 '부기우기'. 당시 유행하던 재즈의 일종이다. 편한 대로 삼바 리듬이 가미된 보사노바도 괜찮을 것 같다. 끈적하고 처연한 R&B보다는 경쾌한 박자가 살아있는 쪽이 좋다.

같은 현대 화가라도 네덜란드 화가들은 뭔가 다르다. 몬드리안을 보고 첫눈에 16, 17세기 플랑드르 미술이 연상되는 것은 조금 무리겠지만, 편하다는 점에서는 일맥상통이다. 뭔가 복잡하고 고뇌에 빠져있는 듯한 브라크나 뭉크와는 비교가 되지 않을 정도로 가벼운 마음으로 대할 수 있다.

사실 추상화는 흔히 오해하는 것처럼 어려운 그림이 절대로 아니다. 배

경이 되는 역사적 컨텍스트를 알지 못하면 전혀 이해할 수 없는 이런저런 상징물이 잔뜩 등장하는 중세나 르네상스의 성화(聖畵)보다 훨씬 쉽다. 일단 봐야 할 것들이 많지 않다는 것은 그림 자체에 집중하는 데에 큰 도움이 된다. 군더더기가 하나도 없이, 본질에 충실했다고 볼 수도 있을 것이다.

복잡한 화성이 아니라 단순한 장조 음계. 몬드리안의 그림들은 그중에서도 가장 쉬운 C 장조의 재즈 멜로디를 닮아 있다.

피트 몬드리안
뉴욕 시티, 1941~42
캔버스에 유채, 119 × 114cm | 파리, 국립 현대 미술관, 조르주 퐁피두 센터

그저 바라만 보아도

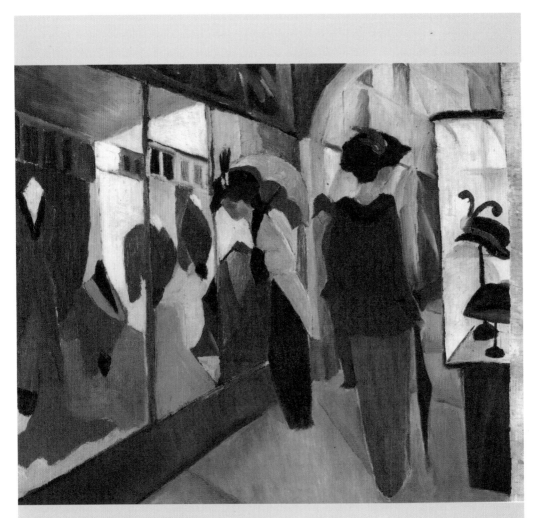

아우구스트 마케 August Macke, 1887~1914
패션 숍, 1913 | 캔버스에 유채, 51×61cm | 뮌스터, 베스트팔렌 주립 미술사 박물관

유럽에 비교적 자주 가는 편이다. 가족이 살고 있으니까 큰맘 먹지 않고도 언제든지 비행기표 한 장만 달랑 들고 떠날 수 있어 좋기는 하지만, 대신 여러 나라를 두루 둘러보기보다는 가족이 있는 곳(나 같은 경우는 독일 남부)에 눌러앉아 있을 확률이 높아지는 단점이 있기도 하다. 아니, 기차표만 끊어서 돌아다니면 되지 못할 이유가 뭐야, 라고 생각할지도 모르겠지만, 사실 가족들과 함께 느긋하게 지내다 보면 그다지 움직이고 싶은 생각이 들지 않는다. 여행을 떠나도 온 가족이 다 함께 가지, 나 혼자 돌아다녀 보겠다고 선뜻 배낭을 꾸리게 되지 않는 것이다. 그런 이유로 딱 한 번 파리에 가본 것을 제외하면 프랑스나 스페인은 가 보지 못했다.

그런데 프랑스, 특히 프랑스 남부의 툴루즈와 니스를 다녀온 사람이 그런 말을 했다. 남유럽의 햇빛을 보면 왜 인상주의가 프랑스에서 태어날 수밖에 없었는지, 그 이유가 절로 이해된다고. 나야 아쉽게도 가 본 적이 없으니까 그 말을 완전히 공감할 수는 없지만, 왠지 이해할 것 같은 기분이 들기도 한다. 같은 인상파 화가라도 독일 인상파와 프랑스 인상파를 비교하면 금방 알 수 있다.

아우구스트 마케는 독일 표현주의의 대표적인 화가로, 독일 서부, 베스트팔렌 지방의 작은 마을에서 태어났다. 지금은 노르트라인-베스트팔렌(Nordrhein-Westfalen) 주로 흡수된 이 지방은 남쪽으로는 프랑스 북부와 룩셈부르크, 벨기에, 네덜란드를 거쳐 북쪽으로는 북해까지 맞닿아 있는 곳이다. 독일 땅이라고는 해도 자연스레 여러 나라의 문화가 공존하는 지방인 것이다. 쾰른과 본을 오가며 자랐고, 뒤셀도르프에서 미술 학교를 다

니며 그림 공부를 한 젊은 마케도 이런 이웃 나라들을 심심찮게 여행하며
견문을 쌓고, 예술적 영감을 키웠다. 하지만 아쉽게도, 미술에 문외한인
사람조차 보는 순간 왜 인상파가 여기서 태어났는지 저절로 이해할 수밖
에 없었다던 남유럽의 마법 같은 햇빛은 전혀 구경할 기회가 없었다. 항시
반쯤 흐려있는 북유럽의 하늘, 햇빛이 잠깐 보였다가도 언제 또 금방 비바
람이 몰아칠지 알 수 없는 날씨.

　그래서 마케의 작품에는 모네나 르누아르의 그림에서 느껴지는 산뜻함
이 없다. 물 대신 흰색 물감을 사용하고, 여백이 없이 캔버스를 빽빽이 채
우듯 칠하는 유화의 특성이 오히려 장점으로 되살아난 프랑스 인상파의
스타일은, 흐리고 칙칙하고 가라앉아 있는 독일의 4월 날씨(Aprilwettter)
와는 어울리지 않았다. 추측하건대 이탈리아나 프랑스에서 패션 산업이
발달한 것도 아마 이와 무관하지 않을 것이다. 언제나 해가 환하게 빛나면
색에 민감해질 수밖에 없다. 반대로 늘 바람에 부슬비에 진눈깨비라면, 화
사한 색이고 뭐고 일단 따뜻하게 입어야 한다. 인상파로 시작한 마케가 표
현주의에 종착하게 된 이유이다.

　그런데 마케는 아이러니컬하게도 이런 독일의 '색'을 표현하고자 안간
힘을 썼으니 재미있다. 그의 그림들은 한결같이 주제도 경쾌하다. 상점의
쇼윈도, 호숫가의 산책, 가든 레스토랑, 러시아 발레, 서커스의 외줄타기
묘기, 햇빛 좋은 날의 오후 등등. 이런 것들을 어떻게든 쾌활하게 그려보
려고 애쓴 노력은 가상하지만, 결과는 잘 봐줘야 절반의 성공이다.

　그림 속의 여인들은 아케이드처럼 꾸며진 도시의 상점가에서 쇼윈도를

들여다보고 있다. 눈, 코, 입을 과감하게 생략하고 두리뭉실하게 그려놓은 그네들은, 그러나 보고 있지 않아도 그 얼굴을 상상할 수 있을 것 같다. 감탄, 한숨, 설렘이 모두 한데 섞인 들뜬 표정. 쇼윈도 안의 물건들도 화려한 외출복에 모자, 보고만 있어도 마음이 홀릴 만큼 멋진 것들뿐이다.

그런데 둘 중 어느 쪽도 막상 상점으로 들어가 살 것 같지는 않다. 돈이 없어서라기보다는, 예쁜 것은 가졌을 때보다 바랄 때가 더 행복하다는 화가의 메시지인 듯하기도 하다. 누구라도 한번쯤은 있지 않은가. 너무너무 예뻐서 꼭 가지고 싶던 물건이 일단 내 손에 들어오고 나면 참 시시하게 느껴지는 그런 경험.

마케가 굳이 본 적도 없는 남프랑스의 환한 햇빛과 그 아래 마법처럼 펼쳐지는 아름다운 풍경을 흉내내지 않은 것도 같은 맥락일지 모르겠다. 아무리 예쁘고 아름다워도 어차피 내 것이 아니다. 하지만 한번 마음을 달리 먹으면 칙칙하고 우중충한 하늘과 그

아우구스트 마케
줄타는 곡예사, 1914 | 캔버스에 유채, 82×60cm | 본 시립 미술관

하늘을 이고 살아가는 별 것 아닌 일상도 나름대로 아름답다. 남이 가진 것을 탐내고 부러워하는 마음이 커져 결국은 전쟁이 되고 만 적이 한두 번이던가.

그래서 마케는 어울리지도 않는 남의 옷이나 어쩌다 한번 입는 어색한 나들이옷 대신, 언제나처럼 멋없이 두툼한 외출복을 입고 잠시잠깐 화사함에 마음을 빼앗긴 여인들의 모습을 그렸다. 감탄하며 들여다보고는 있지만, 어차피 살 것이 아니라면 그리 오래 머물지는 않으리라.

하지만 화가에게는 충분하고도 남았을 것이다. 그리고 싶었던 것은 쇼윈도 속의 예쁜 물건들이 아니라 그저 바라만 볼 뿐인 여인들의 눈빛이었을 테니.

Portrait of Emile Zola
에밀 졸라의 초상

눈을 열고, 마음을 열고

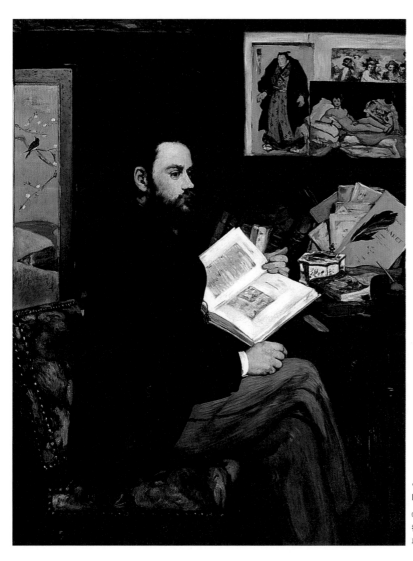

에두아르 마네
Edouard Manet, 1832~83

에밀 졸라의 초상, **1868**
캔버스에 유채, **146 × 114cm**
파리, 오르세 미술관

 1894년 여름, 프랑스 군 참모본부 정보국은 프랑스 주재 독일 대사관의 우편함에서 훔쳐낸 한 통의 편지를 입수했다. 이 익명의 편지의 수취인은 독일 대사관의 첩보 활동 담당 무관이었던 슈바르츠코펜 대령이었고, 그 안에는 프랑스 육군의 기밀 문서가 들어 있었다.

 이미 보불 전쟁으로 당할 만큼 당한 프랑스로서는 민감하게 대응하지 않을 수 없는 사건이었다.(사실 보불 전쟁에서 먼저 선전포고를 한 쪽은 프랑스였지만, 황제였던 나폴레옹 3세가 항복하고, 수도 파리까지 함락당하는 치욕으로도 모자라 50억 프랑이라는 어마어마한 배상금과 철광석 광산이 도처에 널려 있는 알짜배기 땅 알자스 로렌을 몽창 떼어주는 쓰라린 패배로 끝났다.) 프랑스 군 당국은 사실 훨씬 이전부터 독일 대사관이 프랑스 내의 스파이 활동에 깊이 관여하고 있다는 사실을 눈치채고 물증을 찾느라 고심중이었다. 조사 결과 벌써 2년 넘게 상당한 양의 프랑스 군사 기밀이 독일 대사관을 통해 유출된 사실이 밝혀졌다. 경악한 군 당국은 군 내부에 첩자가 있다고 결론 내렸다.

 그러는 와중에 터진 것이 바로 이 익명 편지 사건이었다. 문제의 편지는 당시 프랑스 군의 신형 무기, 전시의 부대 배치 등 일급 군사 기밀에 관한 내용이었다. 참모 본부 내의 장교가 아니고서야 이만한 정보를 손에 넣을 방법이 없다고 생각한 군 당국은 다급해졌다. 혐의자를 찾아내는 데 급급한 나머지 처음부터 논리적이지 못한 수사로 일관했다. 슈바르츠코펜 대령이 휘갈겨 쓴 쪽지에 'D'라는 머릿글자가 적혀 있었다는 것과 (우연히) 문체와 필적이 비슷하다는 이유만으로 유태인 출신인 알프레드 드레퓌스

대위가 덜컥 용의자로 지목되었다. 보다 심도 있는 수사가 필요했는데도, 일단 한번 용의선상에 떠오르자 그에 대해 불리한 사실밖에 눈에 보이지 않았다. 결국 군 수사팀은 정확한 진실 대신 '믿고 싶은 것을 믿어버리는' 쪽을 택했다.

알프레드 드레퓌스 대위는 참모 본부 안에서 결코 인기 있는 동료는 아니었다. 비사교적인 성격에, 동료들과의 교류도 거의 없었지만 상관들은 그의 날카로운 판단력과 뛰어난 업무 처리 능력을 높이 평가했다. 뿐만 아니라 그는 '광적' 이라는 비판을 들을 만큼 애국주의자였고, 상당한 재산도 갖고 있었다. 한마디로, 조국을 배반하고 적국의 스파이 짓을 할 이유가 전혀 없었던 인물이었다. 그러나 독일과 접경 지역인 알사스 로렌 출신의 유태인이라는 사실은 사람들로 하여금 색안경을 끼고 그를 보기에 충분했다. 아무도 드레퓌스의 결백은커녕, 공정한 법 집행을 위해 노력해주지 않았다.

사건의 향방은 군 간부들의 이해관계와 여론까지 뒤얽혀 더더욱 꼬여만 갔다. 군 수사당국은 드레퓌스에게 유리한 증거는 파기하거나 무효 처리한 뒤 드레퓌스를 체포했다. 날조에 가까운 수사와 졸속 재판 끝에 드레퓌스는 국가 반역죄로 종신 유형을 선고받고 '악마의 섬' 이라는 외딴 섬의 형무소로 유배되었다. 햇빛조차 제대로 들지 않는 독방에서 밤에는 족쇄를 차고 있어야 했다. 하루 아침에 자신이 가진 모든 것을 잃고 역적이 되어버린 그는 하루에도 수십 번씩 자살 충동과 싸워야만 했다.

그러는 사이 이 사건은 범국가적인 센세이션이 되어버렸다. 숙적 독일

과의 첩보 전쟁이라는 민감한 이슈에, 반유대주의 감정이라는 기름을 끼얹은 셈이다. 드레퓌스를 지지하며 공정한 재수사를 원하는 '재심파(再審派)'와 군부를 옹호하는 '반(反)재심파'로 나뉘어 격렬한 흑백 논쟁이 벌어졌다. 언론인, 문예인 등을 중심으로 한 재심파와 군부와 종교계가 앞장선 반재심파의 양극 대립은 그때껏 프랑스 사회 깊숙이 묻혀 겉으로 모습을 드러내지 않았던 인종 차별과 반유대주의라는 다이너마이트에 불을 붙였다. 프랑스는 이제 둘로 분열되었다.

이때, 프랑스 지식인의 양심을 대표해 분연히 펜을 든 사람이 바로 이 그림 속의 에밀 졸라이다. 『목로 주점』, 『나나』 등으로 자연주의 문학의 대가로 떠오른 졸라는 드레퓌스 사건 초기부터 재수사를 주장하며 피고의 기본권과 공정한 사법 절차를 위해 싸웠으나, 사건이 점점 지저분하게 꼬이자 그 수위를 높여, 결국 1898년 1월 6일, 파리의 일간지인 ≪새벽 L'Aurore≫에 저 유명한 '나는 고발한다'라는 제목의 글을 기고하였다. 인류 역사상 몇 안되는 명문으로 손꼽히는 이 글에서 졸라는 군 당국의 부조리(진실의 조작 및 은폐, 시민의 기본권 침해, 정의와 법치주의의 교란)를 조목조목 비판하며, 사건의 책임자들을 '인권의 반역자'로 고발하였다. 이 때문에 졸라 자신도 명예 훼손죄로 고발당해 레종 도뇌르(Legion d'Honneur) 훈장을 박탈당하고, 징역살이를 피해 영국으로 망명한다. 그러나 졸라를 비롯한 지식인들의 노력은 마침내 열매를 맺어, 드레퓌스는 이듬해인 1899년, 5년 만에 무죄 선고를 받았다. 다음 날에는 군에도 복위되었으며 1주일 후에는 프랑스 최고의 영예인 레종 도뇌르 훈장을 수여받는

다. 1902년, 졸라가 죽었을 때 드레퓌스는 총상을 입었음에도 불구하고 그의 유골이 팡테옹으로 옮겨지는 마지막 길을 지켰다.

이 그림은 졸라와 절친한 사이였던 마네가 드레퓌스 사건이 일어나기 30년도 더 전에 그린 졸라의 초상화이다. 당시 28세였던 졸라는 자신보다 8살 연상이었던 마네의 적극적인 후원자였다. 작가로 성공하기 전, 파리에서 미술 평론가로 생계를 꾸렸던 졸라는 당시 파리 화단에서 배척당하고 있던 마네를 비롯한 인상파를 앞장서서 지지하였다. 마네의 명작 〈풀밭 위의 점심 식사〉가 살롱 출품이 거부되고 뒤이어 발표한 또 다른 명작 〈올랭피아〉가 입선은 했지만 관중의 집중 포화와도 같은 비난을 받자 공개적으로 언론에 변호의 글을 쓴 사람도 졸라였다.

에두아르 마네
올랭피아, 1863 | 캔버스에 유채, 130.5×190cm | 파리, 오르세 미술관

이 그림 속의 졸라는 아직 세간의 명성을 얻기 이전, 서른 살도 채 안된 풋내기 지식인에 불과하지만, 훗날 그의 조국을 뒤흔들어놓게 될 영명함과 강직함이 엿보인다. 인상파 화가들에게 깊은 영감을 준, 당시 유행하던 일본식 병풍으로 장식한 서재에 앉아 어떤

삽화가 들어간 책을 보고 있다. 벽에는 가부키 배우가 주인공인 듯한 일본 목판화 한 점이 걸려 있는데, 일본에서 인기 있는 우키요에 작가였던 우타가와 쿠니야키의 작품이다. 그 옆으로는 〈올랭피아〉의 스케치와 벨라스케스의 〈바쿠스의 승리〉 카피도 한 장 붙어 있다. 뿐만 아니라 깃펜 뒤로 보이는 푸른 색 책자에는 'MANET'라는 다섯 글자가 또렷이 적혀 있다. 역량을 인정해준 한 예술가에 대한 다른 예술가의 감사와 존경의 표시였을 것이다.

이 그림은 가로 세로 각각 1m, 1.5m에 달하는 대작인데, 인상파 작품답게 가까이서 볼 때와 멀리서 볼 때의 느낌이 상당히 다르다. 보통 인상파의 작품(특히 모네)은 멀리서 보는 편이 그 형태를 조금이라도 더 또렷하게 볼 수 있지만, 이 작품은 거꾸로 가까이 들여다보는 편을 추천한다. 주인공인 졸라보다 그 주위의 소품들을 보는 재미가 쏠쏠하기 때문이다.

마네는 자신을 심적으로 도와준 졸라 등을 위해 많은 작품을 남긴다. 거장은 거장을 알아본다는 말은 틀리지 않았다. 이때 마네를 후원한 사람 중에는 졸라 외에도 프랑스 문학을 대표하게 될 문장가인 말라르메와 보들레르도 끼어 있었다. 마네가 선물한 이 작품은 졸라가 죽을 때까지 그의 집 서재 벽에 걸려 있었고, 그가 세상을 떠나자 고인의 뜻에 따라 루브르 박물관에 기증되었다가, 나중에 '인상파의 둥지'인 오르세 미술관으로 옮겨졌다.

졸라는 프랑스의 유명한 인문주의자 볼테르(Voltaire, 1694~1778)를 빌려 이런 말을 했다.

"나는 당신의 의견에 찬성하지 않는다. 그러나 당신은 내가 찬성하지 않는 의견을 말할 권리가 있다."

졸라는 드레퓌스 사건과 같은 역사적인 스캔들뿐만 아니라 미술 작품을 평할 때에도 똑같은 신념으로 대했다. 사진처럼 정확하게 있는 그대로 묘사한 것만이 진정한 미술이라고 믿는 사람들에게 '있는 그대로' 가 보는 사람에 따라 다를 수도 있다고 말한 것이다. 눈을 열고, 마음을 열고 보면, 아니라고 생각했던 것이 보인다. 내가 눈에 보이는 진실이라고 믿어왔던 것이 빛 한 줄기, 그림자 하나 때문에 완전히 달라질 수도 있다. 졸라는 그림 한 장도 열린 마음으로 보지 못하면서 무슨 자유, 평등, 박애냐, 라고 소리 높여 되물었고, 그 그림 한 장을 너그럽게 받아들인 그의 자유로운 정신이 후에 프랑스 역사상, 아니 세계 역사상 기념비적인 무죄 판결을 이끌어냈다.

마네의 말년은 암울했다. '말년' 이라는 단어을 붙이기도 안타까운 요절이었다. 매독과 탈저병으로 수족 마비가 와서 두 발까지 절단하는 고통 끝에, 예술가로서는 마치 잘 숙성한 포도주와도 같은 나이 쉰에 아깝게 세상을 떠났다. 그러나 꼭 길다고 성공한 삶이겠는가. 살아생전 명성과 영화를 누리지 못했어도, 아니 설령 미술사에 길이 남는 거장으로 기억되지 못했다 해도, 자신의 예술을 이해해주고 대중의 비난을 두려워 않고 소리 내어 인정해주는 지기가 있었으니, 그것만으로도 값지고 행복한 인생 아닌가.

파리 넘버 파이브, 오 드 퍼퓸

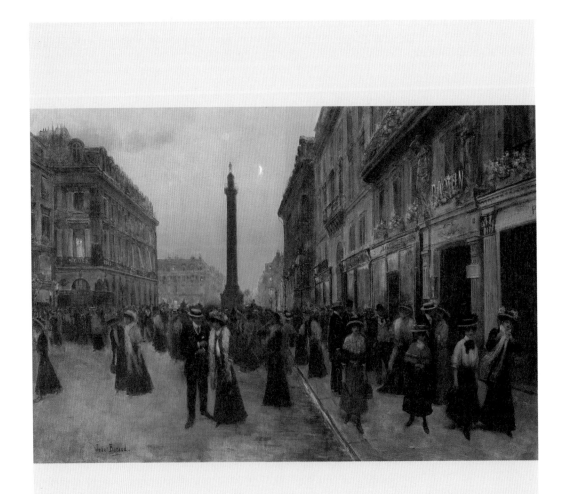

샹 베로 Jean Beraud, 1849~1936
라 뻬 거리, 캔버스에 유채 | 66×92cm | 개인 소장

본적이 종로구 효자동인 나는 소위 '깍쟁이'라는 서울 사람이다. 외가 쪽도 외할아버지 전대부터 줄곧 마포에서 살았다니, 요즘 보기 힘들게 양가 모두 서울 토박이, 제대로 서울내기인 셈이다. 그래서인지 사투리에 영약하다. 사투리 흉내도 못내는 건 둘째 치고 부산말이랑 광주말도 구별을 못한다.(물론, 나보다 더 진짜배기 서울 토박이인데도 팔도 사투리를, 그것도 남북도를 가려서 꼭 집어내는 우리 엄마 같은 사람도 있기는 하다.) 지방 출신 친구들이 가르쳐주면 그 자리에서는 알 것 같기도 한데 뒤돌아서면 또 헷갈린다. 어려서부터 사투리라는 언어 환경에 노출된 경험이 전무한 탓이다.

그도 그럴 것이 초등학교 때까지는 설날이나 한가위 때 놀러갈 '시골집'이 없는 게 제일 큰 불만이었다. 어렸을 때만 해도 명절 연휴에 해외 여행이니, 역귀성이니 하는 말은 있지도 않았고, 여름방학 끝나고 개학날에는 으레 한 사람씩 앞으로 나가서 '시골 할머니 댁'에 놀러갔다 온 이야기를 하는 게 보통이었는데, 나는 달랑 우리 네 식구만 사나흘 여름 휴가 다녀온 게 고작이었다. 요즘이야 명절 때마다 TV에 나오는 고속도로 귀향, 귀성 러시를 보면서 '우리는 저 고생 안해도 되니까 정말 다행이다' 싶지만.

우리나라처럼 손바닥만한 땅덩이에서도 경상도 말 다르고, 전라도 말 다르고, 충청도 말 다르고. 말만 다른가. 지역 감정이다 뭐다 말도 많고 탈도 많은데, 하물며 100년 전까지만 해도 국경선이 지금과는 영판 달랐던 유럽은 더 대단했을 것이다. 심지어 영국 런던은 같은 도시 안에서도 어느 지역 출신이냐에 따라 말씨가 다르다고 하니, 마치 같은 서울 사람이라도

종로 사투리 따로 마포 사투리 따로 있는 격이다. 하긴 독일 바이에른 주의 주도(洲都)인 뮌헨에서 나고 자란 우리 이모부도 바이에른 사투리를 못 알아듣는다고 한다.

이 그림을 그린 쟝 베로도 이를테면 파리 토박이이다. 태어나기는, 조각가였던 아버지가 상트 페테르부르크의 성 이삭(St. Isaac) 성당의 내부 조각을 의뢰 받아 온 가족이 상트 페테르부르크로 잠시 이주한 동안이었지만 몇 년 후 아버지의 죽음과 함께 파리로 돌아온 뒤로는 줄곧 파리에서 살며, 파리를 그렸다. 학업에서 우수한 면모를 보여 명문 고교인 리세 콩도르세(Lycee Condorcet)를 졸업한 후에는 파리 법대에 진학했다.(후에 베로는 같은 학교를 졸업한 까마득한 후배의 결투에 증인으로 참석해줄 것을 부탁받는데, 바로 그 후배가 『잃어버린 시간을 찾아서』로 유명한 마르셀 프루스트이다.) 그러나 역사는 베로가 평범하지만 성공한 변호사로 일생을 마치는 것을 허락하지 않았다. 보불 전쟁이 일어난 것이다.

열 달 간의 짧은 전쟁이었지만, 보불 전쟁은 베로를 비롯해 수많은 프랑스인들의 인생을 송두리째 뒤흔들어놓았다. 철광석이 풍부하여 공업 지대로 유망했던 알사스 로렌을 한입에 빼앗기고, 수도인 파리마저 프로이센군에 점령당하는 전대미문의 치욕은 자존심 강한 파리 시민들을 분노케 했고, 결국 시민 임시 정부인 파리 코뮌이 들어선다. 노동자와 서민 중심의 사회주의 정부를 내세워 전후의 난국을 타결하려 한 코뮌 시대는 그러나 프로이센군과 결탁한 정부군이 파리 시내로 입성, '피의 일주일' 이라고 불리는 7일간의 시가전 끝에 결국 막을 내리고 만다. 이때 사망한 파

리 시민의 숫자만 무려 3만명이 넘었다. 이 무렵 활약한 작가 알퐁스 도데 (Alphonse Daudet, 1840~97)의 단편 중에서도 이 암울했던 시기를 배경으로 한 작품을 꽤 많이 찾아볼 수 있다.

이런 난세에 변호사가 된다 한들 의미가 없다고 생각한 베로는 전격적으로 진로를 전향해 화가가 되기로 마음먹는다. 법이 법 같지 않은 시절에는 변호사보다 유력 인사들의 초상화를 그리는 편이 훨씬 먹고 살기 편하다고 판단한 것이다. 그림 공부를 시작한지 3년 만에 명망 있는 살롱 전시회에 입선했을 만큼 재능은 충분했다. 그러나 그가 처음으로 주목을 받게 된 것은 자신이 사랑하는 파리의 평범하고도 친근한 일상을 그리기 시작하면서부터였다. 위대한 예술가까지는 아니더라도 베로는 화단에서 꽤 이름을 알리게 되었다. 그 자신도 이런 저런 활동에 적극적으로 참여하여 살롱 외의 전시회에도 자주 출품하였고, 프랑스 국민으로서는 최고의 영예인 레종 도뇌르 훈장도 받았다(이만한 화가의 개인사에 대해 거의 알려진 것이 없다는 것은 무척 아쉽다).

베로가 그린 그림들은 하나같이 예쁘고 사랑스럽다. 첫 영성체 예식을 마치고 성당에서 쏟아져 나오는 흰 옷을 입은 어린이들, 비 내린 거리를 커다란 모자 상자를 들고 걸어가는 여인, 카페에 앉아 술 한 잔을 홀짝이는 연인들, 골목에서 애인을 기다리는 처녀……. 어렵지도, 복잡하지도 않다. 그저 보고 있으면 저절로 미소가 떠오르는 그런 그림들이다.

파리에 처음 갔을 때 그 아기자기함에 놀랐었다. 유럽의 도시들이 다 그렇기는 하지만, 로마나 밀라노, 심지어 파리보다 훨씬 작은 피렌체조차 과

거의 위풍당당한 영화를 상기시키는 위엄이랄까, 그런 것이 나름대로 느껴지는데, 파리엔 그게 없었다. 그 위용이 제법 웅장한 사크레 쾨르 사원이나 에펠탑, 노틀담, 심지어 루브르조차도(개선문은 가보지 못해서 뭐라고 말하지 못하겠지만, 크게 다를 것 같지는 않다). 마침 묵었던 호텔이 몽마르트르에 있었는데, 몽마르트르의 아기자기한 골목들이며 그 속에 숨어있는 꽃집, 생선 가게, 과일 가게 등이 파리의 분위기와 더 잘 어울린다는 생각을 했다. 다른 예를 들자면 '노트르담의 꼽추' 보다는 '꼬마 니꼴라' 가 파리의 이미지에 더 가깝다고나 할까. 거기다 하나 더한다면 물랑 루즈의 한낱 하룻밤의 화려함 정도.

베로의 파리에는 어둡고 그늘진 구석이 없다. 보지 못한 것은 아니다. 베로의 젊은 시절은 파리 역사상 가작 음울했던 시기 중 하나였다. 그러나 베로는 굳이 그런 파리를 그리려고 하지 않았다. 자신이 일생을 보낸 이 매력적인 도시의 사랑스러운 매일매일을 기록으로 남기는 것만으로도 충분했다. 그의 그림은 도시에 대한 뿌리 깊은 애정에 바탕을 두고 있기 때문에, 고

장 베로
길을 건너는 젊은 여인 | 패널에 유채 | 52.1×35.9cm | 개인 소장

달프고 힘들어서 그런 유쾌함은 꿈도 꿀 수 없는 사람에게조차 위안을 주었다.

이 그림, 〈라 뻬 거리〉는 그 전형이다. 초여름의 저녁, 파리에서도 가장 화려하고 우아한 거리로 알려져 있는 라 뻬 거리의 풍경. 멀리 방돔 광장(Place Vendôme)의 나폴레옹 전승 기념비가 보이는 라 뻬 거리는 세계적인 보석점 까르띠에(Cartier)의 본사가 있는 곳으로도 유명한데, 이미 그 당시에도 이름난 보석상들이 모여있는 고급 상점가였다. 부유한 손님들을 맞기 위해 화사하게 단장한 거리를 거닐며 즐거운 한때를 보내는 신사, 숙녀들. 파리의 여름 저녁은 그 공기만으로도 환상적이다. 덥지도, 춥지도 않은 날씨와 화창한 하늘, 보드랍게 뺨을 스치는 산들바람, 하나 둘씩 켜지는 램프빛……. 베로가 사랑한 파리의 매력적인 향기가 그림에서도 느껴진다. 파리에 가지 않아도 파리에 취하게 하는 향기.

그림에도 향기가 있다면, 베로의 그림은 틀림없이 'Paris No. 5'이다. 오드 뚜알렛보다는 진하고, 퍼퓸보다는 은은한 오 드 퍼퓸. 맥박이 뛰는 손목에 살짝 뿌려 알코올이 다 날아가버린 후에 남는 그 풍성한 잔향. 언뜻 보기에는 화사하지만 한번 더 돌아보면 한 평생 이 도시에 마음을 바친 파리 토박이의 순정이 남아 있어, 가슴이 따뜻해진다.

Poppy Field Near Argenteuil(Coquelicots)
아르장퇴유 근교의 양귀비 들판

내 이름은 빨강

클로드 모네 Claude Monet, 1840~1926
아르장퇴유 근교의 양귀비 들판, 1873 | 캔버스에 유채, 50×65cm | 파리, 오르세 미술관

인상파는 대체로 좋아하는 편이지만, 모네는 그다지 좋아하지 않는다. 왜인고 하니, '지나치게 인상주의여서'라고 할까. 인상파의 특성상 정확한 형태에 집착하지 않는 것은 이해하지만, 그렇다고 뭐든지 두리뭉실, 캔버스 위에 물감을 더덕더덕 뭉개놓은 것 같은 그림은 어쩐지 사양하고 싶다. 그렇지 않아도 심한 근시여서 안경이나 렌즈를 끼지 않으면 한 치 앞도 안보여 책이고 그림이고 코앞에 바싹 붙어서 보아야 할 지경인데, 모네의 그림은 안경을 쓰고 보아도 쓰지 않은 것처럼 흐릿하고 어렴풋하다. 뭔가 또렷하게 보여야 할 것이 마냥 초점이 잡히지 않는 듯한 기분이 든다.

〈아르장퇴유 근교의 양귀비 들판〉은 모네 치고는(!) 또렷해 보여서 좋아하는 작품이다. 아르장퇴유는 보불 전쟁이 끝난 직후인 1871년부터 모네가 살았던 파리 근교의 작은 마을이다. 세느 강이 흐르고 도처에 양귀비 꽃이 피어 있는 이 예쁜 마을에서 모네는 7년을 살면서 잔잔한 교외 풍경을 화폭에 담았다. 파리에서 가까우면서도 전원의 고요함을 그대로 간직한 덕분에 이따금 모네를 찾아온 동료 인상파 화가들(마네, 르누아르, 시슬리)도 때때로 아르장퇴유의 아름다운 풍경을 그려, 아르장퇴유는 인상파 사이에서 일약 높은 인기를 얻게 되었다.

아르장퇴유 시절은 모네 개인적으로도 인생의 황금기였다. 말년의 모네는 관절염과 시력감퇴, 알츠하이머 등으로 고생했고 (말년으로 갈수록 그의 그림이 '흐릿'해지는 것도 무리는 아니다) 이러한 시련들은 그림에도 고스란히 투영되었다. 젊은 시절의 활기 대신 체념에 가깝게 가라앉아 있는 모네의 후기작과는 달리, 아르장퇴유 시절의 그림은 발랄하고 유쾌

하다. 이 작품, 〈아르장퇴유 근교의 양귀비 들판〉도 보고 있노라면 절로 소풍을 가고 싶어질 정도로 즐거운 그림이다.

　파란 하늘에 양떼 구름, 그 아래 펼쳐진 신록의 언덕, 그리고 새빨간 양귀비꽃……. 5월에서 6월로 넘어가는 초여름의 향연을 이보다 더 향기롭게 나타낼 수 있을까. '사람이 꽃보다 아름답다' 고 노래하지만, 이 그림에서만은, 이 그림에서만큼은 분명히 사람은 보이지 않고 꽃만 보인다. 그것도 장미나 칼라처럼 그 모양이 우아하고 기품 있어서가 아니라, 그저 멀리서 본 그 빛깔만으로. 아니다. 가까이서 보면 꽃이 아니라 그저 점점이 찍어놓은 빨간 물감일 터이니, 그 빨강이라는 색 하나가, 빛의 파장 하나가 꽃보다도 아름답고 사람보다도 아름다우니 이 어떻게 된 일일까.

　'Coquelicots' 는 보통 '양귀비꽃' 이라고 부르지만 사실은 '개양귀비꽃' 이 정확한 이름이다. 이토록 예쁜 꽃에 잘도 심술궂은 이름을 붙였구나 싶어도, '양귀비꽃을 닮아서' 개양귀비라니 뭐, 어쩌겠는가. 보다 낭만적인 이름은 중국에서 그렇게 부른다는 우미인초(虞美人草)이다. 당나라 현종의 후궁이었던 양귀비(楊貴妃)처럼 아름답다 하여 양귀비라는 이름을 얻은 양귀비꽃과, 초나라 항우의 애첩 우미인(虞美人)처럼 아름답다고 해서 우미인초라는 이름이 붙은 개양귀비. 이왕지사 중국에서 따온 이름을 붙일 거라면 개양귀비보다는 우미인초가 더 운치있지 않은가. 천하를 얻으려다 모든 것을 잃은 애인을 끝까지 버리지 않고 함께 죽음을 맞은 우미인. 그 우미인의 무덤가에 핀 꽃을 두고 사람들이 우미인초라 부르기 시작했다는 빨간 꽃이 눈길만 아니라 마음까지 사로잡는다.

인상파의 양대 산맥으로 불리기에 손색이 없을 모네와 르누아르의 작품들은 해를 거듭할수록 뿌옇고 흐릿해진다. 아이러니컬하게도 이들의 그림이 점점 더 뿌옇고 흐릿해지는 것은 빛이 더 밝아지기 때문이다. 어두운 곳에 있다가 갑자기 밝은 햇빛이 있는 곳으로 나오면 순간적으로 눈이 부셔 모든 사물이 부옇게 보이는 것과 같은 이치다.

아무리 빛이 밝아도, 보이지 않으면 눈이 먼 것이나 마찬가지다. 모든 것이 뜬구름 환상처럼 느껴지는 빛의 향연도 황홀하지만, 그 때문에 저 빨간 색마저 황금빛이나 분홍색으로 보이게 된다면 너무나 아쉽다.

우리 인생도 같지 않을까. 편안하고 행복하게만 산다면 못 보고 지나칠 수도 있는 저 빨간 우미인초. 죽어서 저만한 빛깔로 다시 태어날 수 있다면, 의미 없는 죽음은 아니겠다. 영화 「패왕별희」에서 우희(虞姬)를 연기했던 장국영이 떠오른다. 시들어지기 전에 저 꽃처럼, 더도 덜도 아닌 꼭 저 꽃처럼만 다시 피고 싶어 죽음을 택했다면, 그 마음을 이해할 것 같은 기분이 들기도 한다. 그러나 꽃이 시들어도 그 빛깔은 남으니 굳이 아무 슬픔도 아픔도 없는 눈부신 빛 속으로 스스로를 내던질 필요까지야 있었을까. 꽃이 시들지 않으면 열매를 맺지 못하고, 상처난 열매가 더 단단하게 여무는 법인데.

New Mackerel! New Mackerel!
싱싱한 고등어 사세요!

수산 시장

프랜시스 웨틀리
Francis Wheatley, 1747~1801

싱싱한 고등어 사세요!("런던의 외침" 연작물 중 5번),
1795
점각 조판(루이지 스키아보네티),
40.5 × 30.5 cm | 런던, 콜나기 출판사

어릴 때 내가 살았던 아파트 단지 상가 지하에는 한가운데에 커다란 생선 가게가 있었다. 여름이든 겨울이든, 궂은 날이든 맑은 날이든, 아침이든 저녁이든 생선 가게 주위는 늘 생선 상자에 채워넣은 얼음이며 서리가 녹아내린 물이 흥건하게 고여있고, 하필이면 위치도 정가운데라 그 층의 어디를 가든 생선 비린내가 코를 찔렀다.

어린 소녀라면 (그리고 지금도 젊은 여자들 대부분은) 누구라도 싫어했을 그 생선 가게가 나에게는 무엇보다 즐겁고, 재미있는 곳이었다. 어릴 때부터 유난히 깔끔을 떨었던 내 기질상 특이하다면 특이할 일이지만 저녁거리 장 보러 나온 주부들이 뭐라고 주문을 이야기하면 생선 가게 아저씨가 거리낌 없이 생선을 집어들고 무식하게 생긴 큰 식칼로 대가리와 꼬리를 탁 잘라서 노련한 솜씨로 다듬어 종내는 싱싱하고 깨끗한 생선 토막을 봉지에 담아주는 그 모습이 나에게는 무엇과도 바꿀 수 없는 흥미로운 풍경의 한 자락이었다.

앞에서 소개한 쟝 베로가 파리 토박이라면 프랜시스 웨틀리는 런던 토박이이다. 그가 태어난 코벤트 가든은 요즘에야 누가 들어도 바로 왕립 오페라 극장을 떠올릴 정도로 유명한 예술의 거리이지만, 웨틀리가 살았던 18세기 후반에는 세계적 관광 명소와는 거리가 먼 동네였다. 영화 「마이 페어 레이디」 시작 부분에서 주인공 일라이저(오드리 헵번)가 오페라 극장에서 나오는 상류층 관객들에게 꽃을 팔던 장면을 기억하는가? 젊은 아가씨이면서도 언어학자 히긴스 교수(렉스 해리슨)가 진절머리를 낼 정도로 상스러운 말투를 쓰던 일라이저가 바로 전형적인 코벤트 가든 사람이

다. 1970년대 런던의 도시 계획으로 템즈 강 이남으로 옮길 때까지 런던의 가장 큰 꽃과 청과 시장이 이 곳 코벤트 가든에서 열렸다. 단, 웨틀리의 부모는 야채 장수가 아니라 양복장이였지만.

웨틀리는 어려서부터 그림, 특히 드로잉에 상당한 재능을 보였던 모양이다. 영국 왕립 예술원의 전신인 예술가 협회를 창립한 윌리엄 쉬플리(W. Shipley, 1714~1803)에게 드로잉을 배웠다. 젊은 시절에는 귀족들의 저택을 위한 장식화나 상류층 인사들의 작고 화려한 초상화로 기반을 쌓았지만, 빚에 쫓겨 4년여의 도피 생활 끝에 런던으로 돌아온 30대 중반 이후로는 장르화와 풍경화를 즐겨 그렸다. 그러나 웨틀리에게 진짜 명성을 가져다 준 것은 어린 시절 기억 속에 남아있는 런던의 소시민층의 일상이었다.

남들이 보기엔 시끄럽고, 구질구질하고, 상스럽기 이를 데 없지만 주어진 운명을 탓하는 대신 하루하루를 즐겁게, 열심히 살아가는 하층 계급 사람들. 다소 위선적으로 보일 수도 있는, 당시의 윤리 의식이 짙게 밴 이런 시각을 누구나 즐길 수 있는 즐거운 예술로 발전시킨 것은 그의 유머 감각이었다. 가난하고 고달픈 삶에도 유쾌한 순간이 있다는 사실을 그는 놓치지 않았다.

이 그림은 총 14장의 조판으로 이루어진 연작 〈런던의 외침(Cries of London)〉 중 5번째 작품이다. 여기서 "외침"이란 길거리의 장수들이 물건을 사라고 외치는 소리이다. 웨틀리는 자기 가게도 없이 집집마다 문을 두드리거나 물건 사라고 외치는 길거리 장수들과 물건을 사려는 서민들

을 자신의 특징이라 할 수 있는 엷은 색채와 풍부한 개성으로 표현하였다.

웨틀리의 〈런던의 외침〉은 원래는 왕립 예술원에서 전시되었던 유화 시리즈였다. 한데 이 시리즈가 그야말로 유례없는 인기를 끌자, 런던의 유명한 화상(畵商)이었던 폴 콜나기가 이 시리즈를 대량으로 찍어낼 기획을 한 것이다. 루이지 스키아보네티, 조반니 벤드라미니 같은 당대 최고의 조판화가들이 직접 조판 작업에 참여했고, 결과는 대성공이었다. 14장의 작품 중 13장을 컬렉션으로 찍어냈는데, 없어서 못팔 정도로 인기가 좋아 부르는 게 값이었다고 한다.

유화가 대중적인 프린트(조판) 컬렉션이 된 것은 당시 예술계의 풍조와 밀접한 관련이 있다. 대표적으로 〈런던의 외침〉은 웨틀리 외에도 당대의 많은 화가들이 즐겨 다룬 주제였다. 때는 프랑스 혁명 직후. 제아무리 군주제 철폐는 꿈에도 생각해본 적 없는 영국인들이라고해도, 바다 건너 코앞에서 혁명이 일어나 하늘과 땅이 뒤집히자 사회적으로 싱숭생숭했을 것은 당연하다. 결과적으로 영국의 중산층과 귀족들은 뜬금없이 지금까지는 눈길도 준 적 없던 소시민들의 삶에 관심을 보이기 시작했고, 그러한 심리적 수요에 맞춰 태어난 것이 바로 〈런던의 외침〉류의 그림들이었다. 왕립 예술원, 왕립 예술원 소속 화가들의 후원자였던 귀족들, 그리고 런던의 부유한 화상과 조판업자들이 합심하여 하층 계급 사람들의 일상을 "귀족들의 예술"로 편입시킴과 동시에 예술의 대중화를 꾀한 것이다.

루이지 스키아보네티가 조판한 5번작, 〈싱싱한 고등어 사세요!〉는 웨틀리의 〈런던의 외침〉 중에서도 가장 사랑받는 작품이다. 막 들어온 신선한

고등어를 광주리 가득 담아 단골집에 팔러 온 생선 장수 여인과, 솔깃한 마음에 정말 말대로 신선한지 반신반의하는 주부의 모습을 정감 있게 그려냈다. 사실 싱싱하고 아니고를 떠나서 고등어는 대표적인 서민 음식으로, 꼭 귀족이 아니더라도 형편이 웬만큼 되는 집에서는 별로 즐겨먹지 않는 생선이었다. 하긴 영국에서는 아직도 나이든 사람 중에 고등어를 "지저분한 생선"이라며 먹지 않는 이들이 꽤 많다는 이야기를 들은 적이 있다. 아무래도 구하기도 쉽고 금방 상하는 생선이라 그런가, 고등어의 영양가에 대해서는 익히 잘 알려져 있는데도, 아직도 고등어는 그다지 고급 생선의 이미지는 아니다. "자반 고등어"라는 말에서 느껴지듯, 지구 반대편

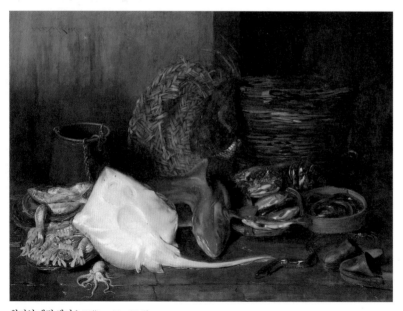

윌리엄 메릿 체이스 William Merritt Chase
베니스의 수산 시장, 1878 | 캔버스에 유채, 124.5 × 165.1cm | 디트로이트 아트 인스티튜트

의 우리 나라, 21세기에도 고등어는 여전히 서민들의 음식이다.

이러나 저러나 요즘은 동네 생선 가게도 보기가 많이 힘들어졌다. 태어나서 줄곧 아파트촌에서만 살아와서 주택가의 시장은 어떤지 모르겠지만. 백화점이나 큰 할인점이 가깝다 보니, 또 경제가 어려워서 한푼이 아쉽다 보니 주부들도 가격 경쟁력이 떨어지는 동네 소매상보다는 할인점으로 많이 발걸음을 옮겼고, 아파트 상가에서도 이런 정겨운 가게들이 하나둘씩 사라져가는 것이다.

어쩔 수 없는 시장 원리지만, 그래도 가끔씩은 그때 그 시절(?)의 시장통이 그립다. 학교 끝나고 나오면 어김없이 교문 앞에 서 있던 솜사탕 장수, 꽤 나이가 들 때까지도 좀처럼 감이 오지 않던 "관(=3.75kg)"으로 귤을 팔던 과일 장수 아저씨, "조금 더 주세요" 하면 봉지에 들어가지 않을 때까지 꾹꾹 나물을 넣어주시던 야채 장수 할머니, 학교 준비물 외에도 온갖 자잘한 잡동사니들로 가득해서 눈을 휘둥그레하게 하던 동네 문방구, 그 외에도 하교길에 넋을 잃고 바라보느라 시간 가는 줄 몰랐던 "선물의 집"….

나이를 먹어 이제는 엄마 손 잡은 코흘리개 꼬맹이가 아니다. 20대도 이제 중반에 접어들어버린 나는 그 시대 우리네 어머니들이 대부분 그랬듯, 결혼 후에는 직장을 그만두고 들어앉아 꼬박 20여 년을 살림만 한 엄마의 인생이 재미없고 한심스러워도 보여, 장보기 같은 하찮고 꿍꿍한 일상으로부터는 멀어지려 할 법도 하련만, 웬일인지 아직도 수퍼마켓에 저녁거리 장보러 다니는 것을 좋아한다. 심지어 백화점에 가서도 화려한 여성복

이나 화장품 코너보다는 자연스레 식품관으로 먼저 발길이 향한다.

어느 해 추석이었던가, 제수거리를 사러 가락동 농수산물 시장에 갔는데 비가 억수로 쏟아지던 날이었다. 가뜩이나 현대적인 청결함과는 거리가 먼데다 비까지 퍼붓는 바람에 도무지 발디디기가 망설여지는 그 곳을, 대구포를 뜨러 간 수산시장의 비릿한 생선 냄새며 떠들썩한 활기에 흥분되어 난 평소답지 않게 거리낌없이 활개를 치고 다녔다.

외려 이렇게 지저분한 재래시장은, 더구나 비까지 내리는 날은, 흙부스러기며 야채 찌꺼기 쓰레기가 어질러진 청과 시장보다 끊임없이 물이 흘러 씻겨 내리는 수산 시장 쪽이 훨씬 낫다.

같은 장사꾼들 중에서도 유난히 억세고 시끄러운 생선 장수들의 목청이며 생선 비늘에 반짝이는 물기에 물비린내가 진하게 배어나는 곳. 수산 시장의 정경은 기억 어딘가에 깊숙이 박혀 고질인 결벽증으로도 결코 파낼 수 없는 아련하고 그리운 내 어린 시절 향수의 편린 한 조각이다.

꿈을 꾸다가 베아트리체를 만나다

글 박누리

초판 인쇄일 2006년 4월 13일
초판 발행일 2006년 4월 20일

펴낸이 이상만
펴낸곳 마로니에북스
등 록 2003년 4월 14일 제 2003-71호
주 소 (110-809) 서울시 종로구 동숭동 1-81
전 화 02-741-9191(대)
편집부 02-744-9191
팩 스 02-762-4577
홈페이지 www.maroniebooks.com

* 책값은 뒤표지에 있습니다.

ISBN 89-91449-78-6